식물성의 사유

식물성의 사유

박영택

마음산책

식물성의 사유

1판 1쇄 발행 2003년 6월 15일
1판 2쇄 발행 2014년 3월 5일

지은이 | 박영택
펴낸이 | 정은숙
펴낸곳 | 마음산책

등록 | 2000년 7월 28일(제13 – 653호)
주소 | (우 121-840) 서울시 마포구 잔다리로 3안길 20(서교동 395-114)
전화 | 대표 362 – 1452 편집 362 – 1451 팩스 | 362 – 1455
홈페이지 | http://www.maumsan.com
블로그 | maumsanchaek.blog.me
트위터 | http://twitter.com/maumsanchaek
페이스북 | http://www.facebook.com/maumsanchaek
전자우편 | maum@maumsan.com

ISBN 89 – 89351 – 42 – 1 03600

* 책값은 뒤표지에 있습니다.

* 이 책의 원고는 2003학년도 경기대학교 학술연구비 지원을 받았습니다.

관습적인 시선을 밀어낸 자리에 홀연히 피어오르는 이미지!

　　전시를 보러 다니면서 가슴속에 담아두었던 작품들 중 '식물성'을 화두로 삼은, 삼았다고 여겨지는 작업들을 엮어보았다. 나는 현대미술의 새로운 흐름과 경향, 이즘이나 거창한 주제, 현학적인 이념과 개념들에 휘둘린 작품들보다 작가 자신의 진솔한 삶에서 체득된 경험과 육성으로 버무려진 작품들이 좋다. 특히나 하찮은 것들, 힘없고 쇠락한 것들, 남루한 자신의 일상과 함께한 것들, 버려지고 소외된 것들을 따스한 시선으로 건져 올려 숨을 불어 넣어주고 온기를 채워주는 작가들, 길들여지지 않은 시선과 감각으로 자신의 삶에서 유래한 모든 것들을 진솔하게 형상화하는 이들의 작업이 좋다. 그러한 맥락에서 소소한 식물과 자연, 유약한 생명체 등을 통해 미술을 사유해보고자 한 작업들을 모아 글을 썼다. 자기 주변의 모든 살아 있는 것들, 식물성의 존재들을 따스한 시선으로 헤아려보고자 하는 그 마음들을 다시 한번 환생시켜보고자 한 이번 글들은 지극히 개인적으로 좋아한 작업들에 대한 머뭇거리는 고백, 창백한 중얼거림 같은 것들이다. 묶고 보니 또 다른 작업들이 마구 떠오른다.

2003년 5월

박영택

차 례

식물성의 세계는 고요하며 남에게 상처 주지 않는다.

그 세계는 자신의 주어진 공간에서 수직으로 뻗어 내려가거나

위로 부풀어오른다. 지표가 경계를 이루고 그 위와 아래로 세계는 나뉜다.

그 어딘가에 지천으로 꽃이 핀다.

식물성을 생각한다

조선시대 성리학자들이 추구한 공부 중 하나가 바로 자신의 삶의 주변에 실재하는 나무를 세면서 하나씩 그 이치를 깨닫는 것이었다고 한다.

현실세계에 존재하는 나무를 세는 일이 공부가 되었다는 사실, 그리고 그 공부가 일종의 성리학적 격물치지格物致知였다는 얘기는 흥미롭다. 성리학자들이 추구한 이 격물치지는 객관적으로 존재하는 각각의 물物에 이르러 그 이치를 깨닫는 방식을 말한다. 이처럼 자기 주변의 생명체로부터 앎을 시작하는 것, 우선적으로 가까이 있는 것을 생각하고 이해해보는 '근사近思'가 공부의 기본이었던 셈이다. 따라서 성리학의 공부 대상은 인간의 모든 행위 자체이자 삼라만상이었다. 이를 통해 우리는 새삼 공부의 대상이 이 지구상에 존재하는 모든 사물이며, 모든 공간이 학습장임을 새삼 깨닫는다.

미술 역시 그러하다. 미술의 위기가 주창되는가 하면 미술의 진정성, 혹은 미술의 의미가 부단히 탈색돼가고 있는 상황에서 나는 전통과 현대의 갈등 속에서 상실된 우리 미술의 본래의 뜻과 지워진 의미를 상기해보면서 새삼 이 격물치지적 자세와 사유를 통해 미술을 다시 시작해보는 근거로 삼았으면 하는 바람을 가져보았다. 그 실마리가 바로 주변에 산재해 있는 한 떨기 꽃이나 하찮은 풀과 나무일 수도 있을 것이다.

우리들 삶 속에서 흘러 넘치는 것들, 동양인의 마음과 정신 속에서 철학적, 인생론적 뿌리인식을 심어준 것들, 그러나 서양적·과학적 세계관 앞에

서 힘없이 스러져간 것들, 해서 더이상 우리들 삶에서 의미문맥을 형성하지 못한 채 장식적이고 습관적인 미술의 초라한 소재로 전락한 것들을 다시 생각해보고 싶은 것이다. 과연 그것들은 무슨 의미를 지니는 것일까?

근대 이후 우리가 망각해가던 사물을 보는 또 다른 하나의 관점, 즉 자연과 인간을 분리하지 않고 내면적으로 깊이 결부시켜 파악하는 관점을 떠올려본다. 이른바 '생태적 지혜'라고도 말해볼 수 있는데, 이는 서구의 근대적 합리성을 부정하기보다는 그 기저에 놓인 기계적 세계관을 극복하고, 인간의 이성을 '열린 이성'으로 가져가는 방향으로 작동해야 함을 말해주고 있다. 생태학적 세계관은 모든 존재의 내재적 가치와 존엄성을 인정하며, 따라서 자연과의 공생과 화해를 강조하는 것을 말한다.

그것은 동아시아의 전통적인 세계관과 우주관, 자연관을 다시 상기시킨다. 동아시아 사상은 자연, 다시 말해 '자연의 규율'을 '도道'라 간주하는 특징이 있다. 이 '자연의 도'는 만물의 존재론적 근거인 동시에 인간 삶의 윤리적 근거이기도 하다. 아울러 동양예술의 핵심적인 키워드다. 도는 모든 존재에 내재해 있으며, 인간의 삶은 이 도를 체득하거나 체현함으로써 비로소 완성된다고 보았다.

동양인들은 만물이 그 외관상의 엄격한 차이에도 불구하고 근원적으로

평등하다고 여겼는데 그 까닭은 생사生死에 대한 동일한 마음과 생명현상의 근원적 동일성 때문이었다. 그러니까 사물의 외관이 보여주는 차별성 너머에 존재하는 생명의 근원적 동일성에 주목한 것이다. 그래서 천지자연을 생의生意라 표현하기도 하였고 생생지리生生之理 혹은 인仁이라 표현하기도 했다. 이 원리는 무망불식無妄不息하여 잠시도 그치는 적이 없으며 어디에도 미치지 않음이 없는 것이라 했다. 그리하여 사람, 금수, 벌, 개미, 초목 등 목숨을 지닌 모든 존재는 다 같이 자연에서 받은 성性에 따라 생명을 구가하고 있다는 점에서 근원적으로 동일한 것으로 여겼던 것이다. 이렇듯 생태계를 장엄한 생명의 장, 커다란 조화와 공생의 장으로 파악한 이들이 동양인들이다.

그러니까 인人과 물物이 똑같이 천지의 생의를 받아 자신의 본성에 따라 생명을 누린다는 점에서 사람과 천지만물은 근원적으로 연결되어 있으며 서로 유통하는 존재라는 것이다. 사람과 물이 하나라는 이 같은 존재론적 통찰은 인간만이 주체가 아니라 모든 존재를 주체로 간주하는 입장에 다름 아니다. 당연히 동아시아에서 문화와 예술(미술)은 이러한 사유를 전제로 해서 이루어졌다.

육식보다는 주로 곡식을 재배, 수확하여 생을 영위하는 다른 민족들과 마찬가지로 중국인들 역시 자연의 성장과정이 규칙적이고 지속적이어야 한다

는 것을 잘 인식하였으며, 창조적인 힘의 원천이나 창조과정의 중단이 가져오는 결과를 깊이 생각하게 되었던 것 같다. 그들이 생각한 기氣는 천天과 지地와 같은 외적인 힘으로부터 모든 피조물에게 배분된 성질이나 속성이며, 만물의 생성 순간부터 그 속성이 되어 그것을 생육시키는 역할을 한다.

초목이 생장할 때 그 꽃과 잎은 싱싱하고 무성하며 화려한 서체書體를 방불케 할 정도로 모두 곡선을 이루고 있다. 문자와 이미지는 그 같은 생명체의 생장과정에서 추출된다. 새의 발자국을 통해 상형문자가 자연스레 연상되어 나오고 모든 사물, 생명 있는 것들의 몸을 따라간 것이 선(형상)이 되었다. 아울러 하나의 생명체가 다른 생명체로, 때로는 전혀 다른 이종異種으로 변신하는 것이 충분히 가능할 뿐만 아니라 그것이 정상이라는 신앙도 그래서 파생되었다고 한다.

유학은 사계절이 분명한 온대 지역의 농경생활 조건에서 형성되었으므로 유학의 자연관에는 자연스레 온대의 농경사고가 깃들어 있다. 유학에서의 자연은 농경적인 생명현상의 시각으로 파악된 자연이다. 여기서 농경이란 '적응을 전제로 한 자연의 응용'을 말한다. 농경의 성공은 곧 증산과 번식에 의한 번영을 의미한다. 그리고 생식, 번식, 지배를 통한 생산, 산출과 증산, 번영은 사멸의 공포를 잊게 하고 현세를 살 만한 것으로 긍정케 하는 요인

이 되었다. 그 같은 생명에 대한 시각은 무엇보다도 『주역』에 잘 드러나 있다. 예를 들어 "역易이란 끊임없는 생성이다" "천지의 특성은 생生이다"라고 한 명제들에서 더없이 분명하게 나타난다. 그런데 생명현상이란 식물과 동물의 자람만을 뜻하는 것이 아니다. 그것은 태어남과 자람, 종種의 번식과 개체의 죽음이라는 과정 모두를 일컫는다. 개체의 차원에서 본다면 이런 생명현상은 일회성으로 끝나는 것이지만 종이란 차원에서 보면 그것은 하나의 순환과정에 다름아니다. 『도덕경』과 『주역』에 '세상은 늘 변한다. 고정 불변한 것은 없다'고 한 것 역시 그들이 늘 보고 살았던 이 땅의 이치를 삶의 이치와 연관시켜 말한 것이다. 유학에서 본 자연의 변화는 단순한 물리·화학적 변화가 아닌 이理와 의義라는 것은 천지를 본뜨고 사시四時를 본 받으며 음양을 준칙으로 한 생성인 것이다. 따라서 동양인들은 자연에 대한 애착을 갖고 이를 인생의 지혜를 습득할 교본으로 삼는 한편 정신적인 자아를 우주아宇宙我로 성숙시킬 대상으로 삼았다.

자기가 사는 땅에서 생존에 필요한 모든 것들의 대부분을 얻을 수 있어 땅에 붙박이가 되어 살았던 동아시아의 농경문화권 사람들에게는 농사를 좌지우지하는 자연의 이치를 깨닫는 것이 무엇보다도 중요했을 것이다. 그래서 그들은 그런 자연의 이치를 도라 불렀고 도는 주어져 있는 것이기에 인간은 거기에 간섭할 수도 없으며, 오로지 스스로 궁구하여 그 이치를 깨닫고 실천

하는 것밖에는 도리가 없다고 믿었다. 그러기에 그것은 혹독한 자신과의 싸움이다. 노자가 언급한 무위無爲가 그렇고 자신의 정신력을 드높이는 내면화 작업이라는 수행방식 및 모든 예술행위 역시 그러한 데서 파생한 것이다.

동아시아의 땅에서 인간은 자신들에게 필요한 것들은 살리고, 필요한 것들의 생육에 지장을 주는 것들을 제거하는 노력이 필요했다. 인간에게 길들여진 것들보다는 야생의 것들이 더 잘 자랐기에 그렇다. 그러므로 동아시아 농경문화권에서는 입으로 내뱉는 말이 아니라 자기 몸을 움직여 필요한 생명체를 키워내는 몸의 움직임이 보다 중요했다고 한다. 말이 아니라 몸을 움직여 생명체를 키우는 작업이란 스스로 창조작업에 참여한다는 것을 뜻한다. 그러므로 생명을 키우는 것이 선이었고, 그 반대가 악이었기에 별도의 창조자를 상정할 이유가 없었던 것이다. 범신론과 다신론이 오랫동안 농경문화권을 지배했던 것도 바로 이런 이유에서였다. 따라서 변화가 생명을 만드는 만큼 동아시아의 지성들은 변화의 원리를 체득하는 것이야말로 생존의 비결이라고 가르쳤던 것이다. 바로 그곳에 그림의 원리 역시 깃들어 있다.

오랜 옛날부터 동아시아인들, 우리 조상들은 생명의 본성, 자연의 이치 및 삶의 이치를 식물성의 세계를 통해 깨달았다. 사실 겸허한 태도로 자연과 교호한다든지, '우주적 연민cosmic pity'의 정조로 모든 존재물을 성찰한다든지 혹은 존재하는 모든 것들을 그 자체로 존중한다든지 하는 마음들

은 가장 근원적인 의미에서 예술(미술)의 정신일 것이다. 미술이란 것도 결국은 뭇 타자들에 대한 끝없는 애정과 관심을 기울이고 인간과 세계와 자연의 본질을 탐구하면서 의미 있는 가치와 윤리, 생각을 드러내는 것이다. 그것은 내가 아닌 너, 타자를 이해하는 일이다. 나와는 너무 다른 이의 사고와 감정, 감각을 알기 위해 노력하는 일, 나와 다름을 인정하는 일이기도 하다. 그를 통해 나만의 가치관을 넘어서서 그/그녀와 일정한 교집합의 영역을 공유하고자 하는 일이다. 그렇다면 그것은 동양적 자연관, 우주관과 겹치는 동시에 생태학적 사고와도 유사하다. 세상에 존재하는 모든 것들이 동등한 가치를 지니고 서로 유기적 관련 속에서 진정한 정체성을 확보해야 한다는 견해다. 따라서 이는 단순히 자연을 바라보고 이해하는 관점에만 국한되지는 않는다.

'생태'란 살아 있는 모든 것들의 생활하는 상태, 즉 어떠한 존재가 유기적이고 포괄적으로 살아가는 삶의 상태이자 존재방식을 말한다. 그러니까 생태는 몸과 욕망의 문제이며 몸과 욕망의 상생의 문제이기도 하다. 결국 생태는 같은 공간 속에 존재하면서도 타자에게 주는 피해(장애)를 최소화 내지는 무화시키는 연기적인 삶의 방식과도 연관된다고 하겠다. 사실 생태론의 시각에서 인간과 세계를 바라보면 차별이 있을 수 없다. 모두가 관계의 그물 안에서 제 몫을 다하며 서로 기생하고 있기 때문이다. 이런 인식은 특

히 불교사유 속에 잘 녹아 있다. 불교 경전에는 이런 구절이 있다. "모든 흙과 물은 다 나의 옛 몸이고 모든 불과 바람은 다 나의 진실한 본체다."

불교는 '내 것'에 대한 연기적 이해를 제시하면서 그 '내 것'이라는 것을 통해 '나의 것'이 아무것도 없음을 일깨워준다. 즉 나는 변화하는 존재이며 나라고 할 만한 것이 없는 존재이며 오직 '타자의 전제 위에서만 존재하는 폭포수와 같은 의식의 흐름 덩어리'일 뿐이라는 것이다. 이렇듯 불교의 생태이해가 연기 패러다임, 즉 '나의 욕망 공간의 확장이 남의 욕망공간에 대한 장애(희생)를 최소화 내지 무화시키는 인식틀 위에 존재'하고 있음을 알 수 있다.

자연이 거대한 연속체라는 생각과 함께 인간과 자연 사이를 기가 매개하는 것으로 보았던 동양인들은 인간은 대자연의 일부요 그렇기에 인간과 자연의 합일이 가장 이상적인 삶이라고 생각했다. 이런 인식은 무엇보다도 노장사상에 극명하게 드러난다.

노자가 인간의 주관성을 배제하고 자연의 객관성으로 돌아가고자 했다면, 장자는 한 걸음 더 나아가 그러한 자연의 객관성을 다시 개체의 주관 안에서 적극적으로 긍정하고자 하였다. 장자는 정신의 자기기만성을 해체하고 대상적 자연에 몰입해가는 노자의 방식보다는 오히려 자연의 객관성을 주관화하는 '인간 정신의 자기 충족성'에 주목했는데 그것이 바로 '소요의 정신'이다.

　장자는 "시간의 변화에 안존하고 자연의 순리에 따른다면 슬픔과 즐거움이 마음에 파고들지 못한다"고 하면서 자연의 변화를 타고 그것을 도리어 즐기는 심미적 삶을 획득하고자 한 것이다. 이는 편견을 버리고 자연의 존재론적 동등성을 제대로 인식하여 자연과 인간을 통일하는 일에 다름아니다. 그것이 장자가 얘기한 지극한 즐거움인 지락至樂 혹은 자연과 함께하는 즐거움인 천락天樂이다.

　동양인들은 물질과 운동의 관계를 어떤 하나의 실재가 모이고 흩어지는 관계로 이해했다. 물질과 운동을 하나로 본다는 생각은 인간의 마음을 물질과 분리시킬 수 없다는 생각을 낳게 했는데 운동 자체를 감쌀 수 있는 마음이 곧 물질이 되기 때문이다. 그래서 동양의 마음은 '물질의 자기 조직성을 기억하는 표피적 개체화 작용에서 우러나는 무엇'이다. 동양에서는 물질과 마음을 따로 이야기하는 법이 없다. 단지 인간을 말할 뿐이다. 무엇보다도 행위 속에서의 인간을. 그러니까 인간의 운동 또는 인간의 운행방식은 원래 자연의 자기 조직적인 운행방식을 기억하고 있으므로 자연히 자연의 운행방식과 같다고 여긴 것이다. 아울러 마음을 자아내는 생명은 본질적으로 일방향의 선형이 아닌 순환적인 시간 속에 놓여 있고, 생명의 관계망인 생태계 역시 순환적인 비선형의 시간관계에 있기 때문에, 생명의 시간을 체득하

는 일은 생태계의 비밀을 체득하는 것이 된다. 다시 말해 생태계는 '생명의 시간 속에 있고, 자연의 관계이며 혼돈의 모습'인 것이다.

장자는 이기양양조(以己養養鳥 ; 나의 마음으로 새를 기르는 것)가 아니라 이조양양조(以鳥養養鳥 ; 새의 마음으로 새를 기르는 것)의 마음을 말한다. 이것이 바로 생명의 마음이며, 자연의 그러함이며, 이로써 생태계의 모습을 말한 것이다. 결국 그런 마음이 화훼와 분재, 수석취미 및 사군자와 산수화를 그리거나 완상하게 한 동인이기도 했다. 동양미술이 바로 그런 마음에서 발현된 것이다.

이를 통해 우리는 동양의 전통적인 우주관이 '존재의 사슬'이었음을 이해한다. 즉 전체적으로 세계를 구성하는 모든 존재가 유기적으로 관련을 맺고 있는 그물로 짜여 있다는 것이다. 그것은 일종의 근원적 세계관으로 나아간다. 근원적 세계관이란 인간과 자연의 일체를 꿈꾸는 전체론적 사고를 의미한다. 그러니까 모든 생명이 동일한 가치를 지니고 그 생명의 온전한 발현을 존중할 수 있어야 한다. 이런 인식은 동시대의 과학적 합리주의 세계관 내지 서구중심의 인식론적 패러다임과 그로 인한 모든 문화적 논리들을 새로운 방향으로 개선해나가는 데 중요한 사유의 단초를 던져줄 것이다. 그리고 그런 생각들은 다분히 명목론적 구호에만 그칠 것이 아니라 매우 일상적이고 '근사'적인 학습과 체험에서 비롯되어야 할 것이다.

생태주의는 '환경 속의 인간'이라는 이미지를 거부하는 대신에 관계적이

며 그물망적인 이미지를 요구한다. 생태주의는 인간이 모든 생명과 연합된 하나의 생명으로서 이 세상에 존재하고 있음을 상기시킨다. 이미지라는 것은 대상에 대한 감지, 관찰로부터 솟아오른다. 안에서 밖을, 밖에서 안을 그윽하게 바라보는 것이며 체험으로 사물을 파악하는 것이다. 그것은 온몸을 다하여 소리를 듣고, 온몸을 다하여 대상을 바라보는 데서 가능하다. 관찰하는 '내'가 사라지고, '관찰의 작용'만 있는 세계, 관하는 것 없이 관觀하는 세계에 이르는 것은 가능할까? 사실 직관적인 시선의 힘이 만물에게 원초의 모습을 되돌려준다. 즉 '본다'는 것은 '몸을 깨운다'는 말과 같다. 그래서 가장 순수하게 아는 것이란 문제의 순수성을 유지하는 것, 다시 말해 문제를 끊임없이 보살피고 키우는 것을 말한다. 관념에서 사물로 가는 것이야말로 진정한 사랑이고 괴로움이자 행동이며 그것이 곧 예술이라는 얘기다. 그렇지 않은 사고는 몸 이상의 것이 아닐 것이다.

한 시인은 "세계는 죽음의 눈길이 닿을 때마다 천국으로 변한다"라고 말했다. 죽음 속에서만 모든 사물은 사물답게 존재한다는 것이다. 그런데 그같은 시선은 일종의 무한의 의식이기도 하다. 죽음은 비었으나 에너지로 충만하고 죽음은 몸과 몸 사이의 관계를 무한히 확대하기에 그렇다. 만물은 생사라는 호흡이자 생멸이라는 호흡이면서, '지금, 여기'의 무한한 호흡, 열림이기도 하다. 그래서 생명의 본질을 안다는 것은 사물의 있는 그대로의

모습을 '관'한다는 것이고 모든 드라마가 배제된 상태에서 본다는 것이고 현실적이고 구체적인 체험 속에서 '생멸이 불생멸'로 형성되는 순간을 산다는 것이다. 반면 자연에 대비되는 일상에의 집착은 직선적 시간의식을 노출시킨다. 자연의 도전에 응전함으로 살아남아야 한다는 집착 때문에 작가는 자신의 삶이 지속되는 직선적 시간 안에 있다고 믿는 것이다. 그러면서 '중심에 대한 환상'을 갖게 된다. 그때 재현된 풍경은 작가에게 사로잡힌 풍경일 뿐, 본래적 자연의 모습은 아닐 것이다. 잘 알다시피 서구의 원근법은 자연을 침탈의 대상으로 삼는 데 기여했다. 활처럼 눈에서 쏘아진 시선은 자연을 네모로 절단해 풍경을 만들었다. 그 속엔 생명보다는 전적으로 바라보는 시선의 폭력만이 존재할 뿐이다.

작가라는 존재는 이미지를 이미지로 느끼는, 무無와 죽음, 공空을 아는 자다. 따라서 그림이 그려지는 자리는 자신의 욕망이 미끄러진 자리에서 잠시 느껴보는 모종의 틈새의 자리일 것이다. 모든 드라마가 지워진 자리, 습관화된 시선이 물러선 자리에서 피어나는 것이 그림이다. 욕망이 잠시 멈춘 자리, 욕망이 하나의 대상에 고착되지 않고 끊임없이 미끄러지는 그런 환유적 자리에서 비로소 그림이 그려진다. 그것은 내 몸과 세계가 끊임없이 몸을 섞는 일, 다른 것들과 지속적으로 교환되고 있음을 깨닫는 일이기도 하다. 내 삶과 자연의 삶이 육체적 대화를 통해 죽음과 죽음의 과정 속에 있음을 알

게 해주는 것이기도 하다. 그것이 바로 내 몸이 자연의 몸, 생명의 몸에 참여하는 것이다. 모든 자연은 인연에 따라 형성되고 소멸하면서 지금을 향해 달려들고, 또 변화한다. 바로 그러한 깨달음, 만남을 형상화해내는 것이 자연, 생명을 다루는 작업들일 것이다. 그에 반해 기존의 생태와 생명, 식물을 다루는 대부분의 그림들은 단순히 자연을 절대정신 및 대전제로 간주하고, 우리 인간을 큰 자아에 귀속된 작은 자아로 그리는, 환원주의적 태도를 견지해왔다. 즉 일반적인 공식을 특수한 상황에 적용시켜버리는, 윤리적 목적에 갖다 바치는 작품들이 많았다는 얘기다. 그러나 결코 자연은 자원도, 신비화할 정신도 아니다. 우리가 할 수 있는 일은 자연이 끊임없이 연기緣起하는 그 움직임에 동참하는 일밖에는 없다. 결국 미술(그림)이란 것 역시 자연의 형식과 조응하는 몸의 형식을 드러내는 하나의 틀이다. '내'가 자연을 일방적으로 감상하거나 자연이 '나'에게 무엇인가를 부과하는 것이 아니라 함께 변화에 참여하는 것이다. 자연에 군림하는 것이 아니라 만물의 유기성 안에 살고, 우주의 미로 안에 살아 있는 유기적 인간의 본래적 모습을 반영하는 것이다. 미술은 바로 그러한 변형의 역할 속에 있다. 그러니까 그림 그리는 이는 관찰과 함께 '행'한다. 그 '행'함을 미술의 형식이라고 불러볼 수 있을 것이다. 바로 이런 인식 속에서 우리는 새삼 격물치지라는 것, 그리고 식물적 사유와 동시대 미술의 의미를 엮어나가는 한 단초를 만들어나갈 수도 있을 것

이다. 새삼 식물성을 화두로 삼은 이유가 여기에 있다.

지난 시간 동안 보고 만났던 작업들 중 식물 혹은 식물성, 광의의 자연을 다루는 작업들을 떠올려보았다. 한국 작가들이 유난히 자연과 생명을 주제로 삼고 그에 대한 유별한 애착을 보이고 있다는 생각이 든다. 우리 전통미술이란 것들이 한결같이 자연친화적이기에 그에 대한 일정한 영향과 반향에서 오는 것일 수도 있고 한편으로는 한국적인 그림에 대한 강박적 이해에 따른 알리바이로서, 혹은 관습적인 미술의 틀에 해당한다는 의심도 든다. 그래서 다시 그 자연과 생명을 생각해보았다. 산수화나 사군자 혹은 이름없는 장인들에 의해 그려지고 만들어진 민화나 민속기물 등에 빼곡히 그려진 식물 문양장식도 새삼스레 보았다. 그런 것을 그리고 만들었던 이들의 마음과 정신도 헤아려보았다. 그러고는 다시 이 땅에서 작업하는 이들의 것을 본다.

오늘날 우리에게 자연과 생명이란 무엇일까? 여전히 식물을 그리는 이유는 무엇일까? 자연, 식물을 단순히 소재로 재현하는 작업들을 밀쳐내고 그 자리에 자연을 물어보고 식물성을 사유해보는 그런 작업들을 하나씩 꼽아보았다. 작업실에서, 전시장에서 그렇게 인연이 되어 내게 다가온 많은 작업들 중 나에게 식물성에 대한 사유를 가능하게 해주었던 것들, 자연과 생

명이란 것에 대한 새로운 인식을 가능하게 해주었던 것들만을 불러모았다.
기존에 소재주의로만 공들여 그려진 그림들과 어떤 변별성을 갖는지, 그리
고 이들이 식물과 자연을 매개로 우리에게 무엇을 말해주고 있는지 함께해
보았으면 하는 소박함 바람으로 글을 썼다.

풀이나 꽃, 씨앗, 나무, 산, 숲, 땅, 하늘과 바다를 다룬 작가들의 작업 그
리고 풍경, 사군자, 새와 돌, 정물 이렇게 열네 개의 장으로 분류하고 각장
마다 적게는 4명, 많게는 10명의 작가와 작품을 예로 들어 설명하고 느낀 점
을 적었다. 여기 모아본 작품들은 전적으로 나에게 자연 혹은 식물성에 대해
의미 있는 생각거리를 던져주었던 것들이자 솔직히 내가 좋아한 작품들이라
고 말해야 할 것이다. 어쩌면 짝사랑처럼 혼자 보고 즐거이 사유하고 느끼다
가 문득 마음을 고백해버린 꼴이 되었다. 결국 내 자신의 취향과 미술에 대한
생각 속에서 걸러진 것들일 것이다. 비평은 모든 것에 대해 말하지 않는다.
말할 수 없다. 자신이 보고 만난 것 중에서 치명적으로 가슴에 들어온 것, 뇌
에 흘러 넘치고 떠돌아다니며 생각의 갈래를 쳐주는 것들에 대해서만 말해
야 한다.

'식물성의 사유'란 제목 아래 묶여진 이 작품들을 통해 한 개인이 식물성
이란 체로 걸러낸 한국 현대미술의 여러 정황과 사례들을 만나는 나름의
의미 있는 자리가 되었으면 하는 바람이다.

풀

한 잎의 희망

장흥에 있는 〈토탈미술관〉(현재 장흥아트파크)에 갔었다. 이른 시간이라 미술관 주변은 적조하고 쓸쓸했다. 이 추운 겨울날 누가 전시를 보러 이곳까지 올 것인가? 가끔씩 몇몇 남녀가 마당에 늘어서 있는 조각들 앞에서 다소 쑥스러운 웃음을 지으며 사진을 찍고 있었다. 미술작품을 배경으로 그렇게 한 장씩 박고 나서 흐뭇해하는 표정들이 나로서는 의아스러웠지만, 이곳의 미술품들도 그렇게 사진의 배경으로, 소도구로서만 자족하는 듯 보였다. 사실 사람들에게 그 작품들의 개별적 의미가 무슨 상관이겠는가? 당연히 미술작품이니까 그곳에 갖다 놓았을 것이고 그게 무얼 의미하는지, 좋은지 나쁜지는 알 바가 아닌 것이다. 그곳에 놓여진 발가벗겨진 인체조각상이나 돌·브론즈로 만든 조각품들은 결국 낙엽수나 담쟁이 넝쿨처럼 왠지 그럴듯해 보이는 오브제에 머물고 만다.

차고 메마른 잔디를 밟으며 그런 모습들을 지켜보다가 돌아오는 길에 나는 우연히 대나무 화분을 발견했다. 길가에 위치한 화원들이 내놓은 그 화분 속 대나무는 겨울풍경 속에 하나의 경이처럼 파랗게 자라고 있었다. 꽤

나 큰 키에 댓잎이 비교적 무성한 하나를 골라 차에 실었다. 너무 길어 창
밖으로 그렇게 가지를 내놓고 먼길을 달려야 했다.

학교 연구실에 화분을 갖다 놓았다. 누렇게 죽은 잎들을 떼어내고 위쪽
대를 쳐주다 보니까 다소 작아졌지만 그렇다 해도 대나무의 기상이랄까, 그
줄기의 맛은 여전했다. 사실 나는 식물을 키워본 적도 없고 즐기는 편도 아
니다. 어린 시절 아버지는 꽤 많은 화분들을 키우셨다. 대부분 볼품이 없는
선인장 종류나 지극히 평범한 풀들에 불과했지만, 그런 것들조차 추운 겨울
을 한 번씩 치르면 대개 몇 개씩은 버려지고 용케 살아남은 것들만이 자리
를 지켰다. 허접의 스티로폼과 원색의 싸구려 플라스틱 화분, 거기에서 자
라는 모종과 한해살이 풀들과 시든 난들은 누추한 살림살이와 그렇게 동거
하고 있었던 것이다. 겨울날 연탄난로 하나로 덥혀지던 마루의 한귀퉁이를
차지한 것들은 그래도 운이 좋은 녀석들이었다. 수석과 분재를 향유할 여유
가 없던 아버지, 희귀한 난들을 소유할 수 없을 뿐만 아니라 정원을 가질 만
한 여유도 없던 아버지는 집 안이나 집 앞의 자투리 공간을 잠시 빌려서 자
신의 정원으로 만들었다. 그 대리만족의 내음을 풍기던 화분들은 도시 속에
서, 가난한 살림살이 속에서 질긴 생명력을 발휘하고 있었다.

어린 시절 나는 아버지가 왜 그토록 정성껏 식물들을 키우고 있었는지 알
지 못했다. 어른이 되어 새삼 그 시절을 회상한다. 눈길 한 번 따스하게 주
지 못했던 그 풀들은 다 어디 갔을까? 그런 내가 대나무 화분 하나를 산 것
이다. 왠지 대나무가 좋았다. 지방에 갈 때면 우연히 만나는 대나무, 한적한
시골집 뒤를 가득 채우고 있는 대숲이 바람에 흔들리는 모습은 가슴벅차다.
쓸쓸함과 싱싱함, 호젓함과 강인함을 동반한 채 그렇게 흐느적거리는 것들
은 현기증을 동반한다. 이안 감독의 영화 〈와호장룡〉에 등장하는 대숲은 그
래서 잊혀지지 않는다. 동양인 감독이었으니 대숲을 그런 시각으로 볼 수

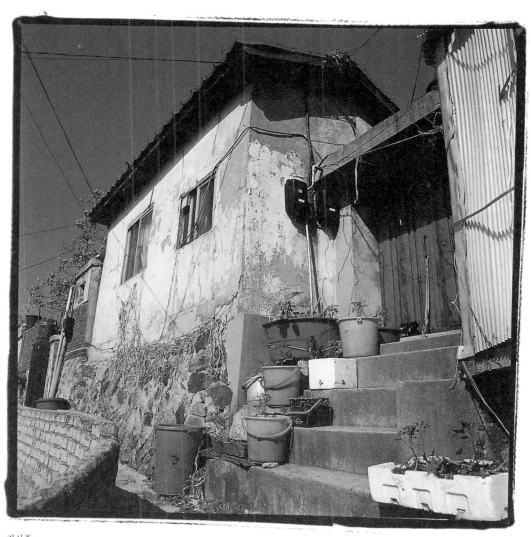

강상훈
흑석동
(시바크롬 프린트,
100×100, 1999)

있었으리라. 나도 그런 대숲을 망연히 보고 싶었다. 오래전 담양에 위치한 소쇄원에서 마주했던 대나무 숲의 아름다움이 환영처럼 부풀어오른다. 한국인들의 삶과 분리될 수 없었던 대나무를 떠올린다. 동양인, 한국인, 그리고 현재를 살아가는 도시인들에게 식물은 과연 무엇일까?

강상훈의 사진은 서울 사람들이 이 삭막하고 참담한 도시 공간에서 어떻게 살아가는지, 그리고 그런 삶 속에서도 자연을 어떻게 갈구하고 향유하는지를 구체적으로 보여준다. 새삼스럽게 서울의 일상을 다시 본 것이다. 그때 그의 눈에 들어온 것이 도시의 화분이었다. 그가 찍은 화분, 풀들은 무척이나 어색하고 주변 환경과도 잘 어울리지 않지만, 계속 보고 있노라면 편안함이 느껴지기도 한다.

도시 속에 기생하는 저 화분들은 무엇일까? 강상훈은 도시의 구석진 풍경 속에서 목적 없이 키워지는 화초들을 찍었다. 우리네 일상에서 흔히 보던 장면이다. 집 안을 메우고도 대문 밖까지 밀려나온 화분들, 골목과 산동네의 노골적이고도 심각한 정서가 빚어내는 풍경들. 부자들의 화초가 그들의 계급의식을 치장하기 위해 구입되는 데 반해 빈촌의 화초들은 일종의 교감하는 생명체들이다. 도시라는 환경 속의 그 식물들은 농촌과 땅, 자연에서 밀려나 도시의 산동네로 몰려든 이들의 자연에 대한 동경과 상실, 꿈과 욕망을 참혹하게 발설한다.

강상훈의 사진에 나오는 식물들은 분명히 도시 환경의 일부로서 사진의 프레임 안에 들어와 있고, 도시적인 특성 또한 지니고 있다. 이런 식물들에 굳이 이름을 붙이자면 문명화된 자연, 탈자연화된 자연이라고 할 수 있을 것이다. 자연 속의 식물들처럼 마음껏 자라지는 못하지만, 도시라는 척박한 환경 속에서 나름대로 적응하며 살아가는 식물의 모습은 흡사 도시인의 삶과 비슷하다.

도시의 인간들은 공동체적 삶의 정서라든가 자연과의 조화 등 인간적 본질로부터 소외되어 있을지 모르나, 그들은 그냥 소외되어 있는 채로 머물러 있는 것이 아니라 자신들이 살아가는 공간에서 끊임없이 의미를 만들어내고, 자신의 삶을 의미로 채우는 역동적인 과정 속에서 살아간다. 도시의 모

든 사물들에는 그런 의미들이 빽빽하게 채워져 있다.

도시라는 서식지에 사는 식물들 또한 자연 속의 식물과는 다른 특징을 가지고 있다. 강상훈의 사진 속 풀(화분)들은 척박한 땅, 나쁜 공기 속에서 마냥 찌들어 있고, 제대로 발육이 되어 있지 않다. 이러한 식물을 가축에 비유한다면 도시에서 자신이 존재할 수 있는 틈새를 스스로 찾아서 살아가는 떠돌이 개나 도둑고양이 혹은 애완용 강아지에 해당할 것이다.

이 사진들에 있어서 문제는 도시의 일상과 그 도시 속 식물이 무엇을 보여주느냐 하는 것이다. 공통적으로 드러나는 것은, 그 식물들 속에는 도시 사람들의 자연에 대한 '가련한 동경'이 있다는 점이다. 자연에 대한 동경을 축소된 스케일로, 다분히 심미적으로 실현하고 있는 대표적인 예가 바로 분재일 것이다. 억압된 상태로나마 분재가 자신이 뿌리박고 있는 흙과 하나의 소우주를 이루고 있는 반면, 강상훈의 사진에 나오는 식물들은 초라하고 주목을 받지도 못하며, 환경의 일부라기보다는 그저 환경에 빌붙어 있는 형상으로만 살아 있다.

집들이 빽빽한 산동네에는 숲은 없고 텃밭과 화분만 있다. 나는 사람들이 왜 식물을 기르는지 모르겠다. 나는 한 번도 식물을 키워본 적이 없지만 어머니는 옥상에서 대문 앞까지 수도 없이 많은 식물을 기르셨다. 그러나 나는 아직도 그 이유를 모르겠다.(작가노트)

비록 시멘트 계단이나 장독대 등에 놓인 스티로폼 밭과 허접한 화분들이지만, 그곳에다 식물을 키우는 이들을 보면서 작가는 식물을 키우고자 하는 본능, 식물이 주는 희열과 생명에 대한 경이를 체험하려는 사람들의 욕망을 읽어내고 있다.

최은경
느리게 시들어가는 소리
(캔버스에 유채, 122×83, 1999)

도시 속에서 인간과 함께 질긴 생명력을 발휘하고 있는 이 이름없는 풀들은 서글프게 아름답다. 천민자본주의가 숨쉬는 서울이라는 공간에서 자연과의 친화적 관계를 상실한 가난한 도시인들은 이런 식으로나마 자연의 일부를 간절히 실현하고 있는 것이다.

비슷한 시각에서 최은경은 자신의 일상적 공간 안에 놓여진 시든 화분들을 그렸다. 버려진 듯 놓인 화분, 어쩌다 생각나면 물을 주다가 잊고 마는 그런 시들하고 볼품없는 화분들을 보여준다. 돌보지도 않으면서 어쩌다 눈길 한 번 쓱 주고 마는, 그러나 없으면 안 되는 그런 존재인 화분들이다. 우리들의 누추하고 후줄근한 살림살이와 함께하고 있는 식물의 초상은 가난하고 파리하다. 어느 날 작가는 관심을 주지 않아도 자기들끼리 자라나 악착같이 생명을 온존시키는 화분을 보았다. 더러 싱싱한 녹색의 잎들이 피어나고 창백한 방 안에 그나마 생명체의 경이로움을 선사해주는 몇 개의 화분에서 이 작가는 삶을 희망을 본 것일까? 그것이 바로 식물이 보여준 놀라운 생명력이고 우리들의 비근한 일상의 구석진, 눈물겹고 쓸쓸한 풍경이었음을 깨달았던 것일까? 아마도 작가는 그 모습에서 일상의 힘을 본 것이리라. 이런 눈이 바로 새로운 눈이고 새로운 미술을 가능케 하는 힘이다. 식물성의 세계에서 한 수 배운 일상의 개안이다.

안성희는 전시장 바닥과 벽의 경계에 둘러쳐진 걸레받이 위에 일정한 높이를 지닌 풀을 그려넣었다. 넓은 전시장의 흰 벽들은 텅 비어 있고 다만 벽면 하단에 마치 녹색의 잔디를 심듯이 빙 둘러가며 풀을 그린 것이다. 그리고는 전시장 한가운데에 의자를 갖다 놓았다. 관자들은 게으르고 무료하게 그 의자에 앉아 텅 빈 흰 벽과 마주한다. 부재에 빠진 눈이 잠시 당황하다가

문득 아래쪽에 그려진 '풀'을 본다. 넓게 펼쳐진 아늑한 풀밭과 자연풍경이 기이하게 떠오르면서 머릿속에서 풍경이 완성된다.

풀밭 그림이 그려진 전시장 안으로 걸어 들어온다. 풀밭을 상상하며 눈을 감는다. 내가 갖고 있는 풀밭의 기억을 떠올린다. '상상' 속에 머물며 '즐거움' 혹은 '아련함'을 마음껏 느낀다. 서서히 눈을 뜬다. 이제 눈앞에 있는 풀밭은 '나의 풀밭'이며 전시장은 '나의 공간'이 된다.(작가노트)

전시장 안 어디에도 풀밭은 잘 보이지 않는다. 1백여 평이 넘는 경주 선재미술관의 전시장 벽면이 비어 있기 때문이다. 눈높이에서 그림을 보던 상식을 버리고 시선을 바닥에 접한 벽면 하단으로 떨어뜨렸을 때야 비로소 높이 15센티미터 정도로 자란 풀이 사면의 벽에서 자라고 있음을 발견한다. 순간, 관객은 실재의 풀밭과 풀밭을 떠올려주는 매개로서 그려진 풀밭, 머릿속으로 상상하는 풀밭 사이를 현기증 나게 넘나든다. 무의미한 대상이었던 풀밭이 의미 있는 삶의 편린으로 살아나는 역동적 체험을 하게 되는 것이다. 정신적 활력으로 가능해진 풍경이다. 이는 산수화를 보는 방식과 동일하다. 산수화는 실재 자연을 재현하는 게 아니라 화면에 남겨진 흔적을 매개 삼아 정신적인 활력작용을 통해 자연을 연상하게 하는 것이다. 그녀의 전시장은 풀밭이라는 환영이나 환각의 재현을 일체 배제한 텅 빈 장소지만, 그 여백을 통해 관객의 참여를 유도하고 서로 다른 체험의 역사를 갖고 있는 작가와 관객이 만나는 장소를 제공하고 있다.

풀이 전시장 공간을 나지막이 둘러싸고 있는 듯이 감상자에게 상상을 불러일으키면, 감상자는 풀이 있는 공간의 자연스러움을 느끼고 심정에 안정을 얻게 된다. 이로써 작품은 완성되는 것이다. 이는 마치 산수화를 보면서

안성희
상상연습―나는 풀밭에
있다 (설치, 2000)

실재하는 자연을 소요하는 체험을 맛보는 것과 같은 맥락이다.

그림은, 그리는 사람의 삶의 결에서 은은하게 풍겨나온다. 나는 그런 믿음을 갖고 있다. 물론 그림과 그 그림을 그린 이의 인격이나 품성이 기계적으로 대응된다고 생각지는 않는다. 그렇지만 부정할 수 없는 것은 그림이란 결국 한 개인이 사물과 세계를 보는 깊고 넓은 시선에서 나온다는 것이다. 어떤 시선과 감각, 사유를 가지고 있느냐가 그림의 중요한 관건인 셈이다.

그림은 한 개인의 모든 감정, 느낌, 정서와 생각의 편린들을 구체적인 물질의 형태를 빌려 세상 밖으로 밀어낸다. 그러나 세상에 나온 한 점의 그림, 작품은 작가의 생각과 감정, 느낌을 완전하게 표현해주지는 못한다. 모든

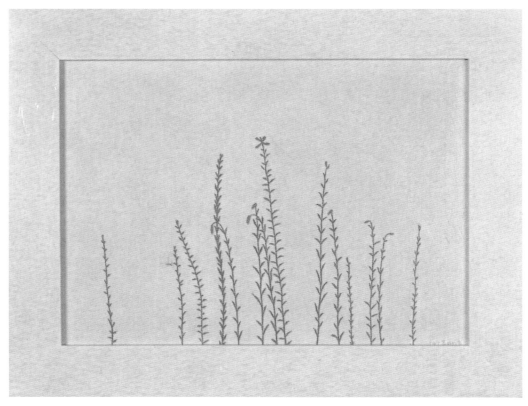

장영숙
풍경―The plants
(캔버스에 아크릴릭,
32×41, 1997)

언어와 이미지란 그렇게 불가피하게 본래의 의도에서 자꾸 미끄러진다. 그
것이 재현의 숙명이다. 미묘하고 섬세하며 난해하기 그지없는 마음의 굴곡
들, 감정의 여러 편린들을 명료한 단어나 음성, 그림으로 온전하게 표현해
낼 수는 없는 일이다. 따라서 모든 표현수단들은 늘상 안타까움과 아쉬움,
가 닿지 못하는 절망, 어쩔 수 없는 침묵으로 머문다. 그것을 넘어설 수는
없다. 그림 역시 그런 한계와 절망 속에서 이루어진다. 그 거리를 좁히는 작
업, 아니 그런 거리를 인정하고 그 사이에서 이루어지는 작업이 중요하다고
생각한다.

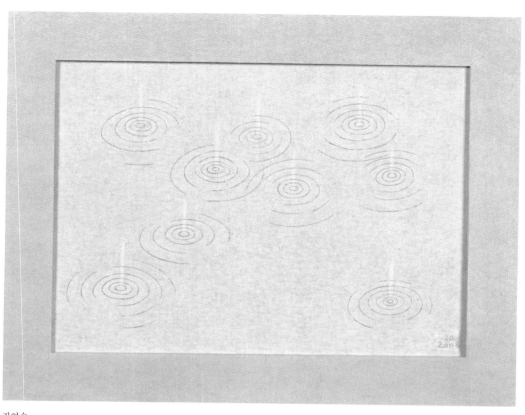

장영숙
풍경— Water drops
(캔버스에 아크릴릭,
31.5×63, 2001)

　　따라서 좋은 작업은 앞서 언급한 무거운 의미부여나 과장된, 통속화된 드라마 없이 잔잔한 감동과 전율 같은 깨달음, 혹은 일상의 비근한 경험들에 날카롭게 다가서면서 어떤 경지로 끌어올려준다. 마치 송아지 눈빛처럼, 서늘한 바람결처럼, 흐르는 물처럼 그렇게 침묵과 부드러움으로 다가온다. 그것들은 강변하지 않는다. 욕망적이지 않다. 거창하거나 무겁거나 난해하거나 상투적이지 않다. 아주 무심한 듯, 그러나 그 누구도 그렇게 들여다본 적이 없는 사물과 세계의 상을 어눌하게 드러낸 작업들을 나는 좋아한다. 관습적인 시선을 밀어낸 자리에 홀연히 피어오르는 이미지!

나는 그런 이미지 하나를 하염없이 본다. 허공이나 담벼락을 배경으로 여 릿한 풀들이 키를 다투며 솟아오르는 장영숙의 그림이다. 이토록 가늘고 여 린 풀들이 자기들끼리 키를 다투며 직립해 있다. 이름없는 들풀들 같다. 보 이지 않는 바람에 가볍게 흔들리면서 슬쩍 부딪치기도 하고 더러는 잠자리 에게 어느 한 부위를 기꺼이 제공하기도 할 것이다. 그 무게에도 마냥 흐느 끼는 풀의 몸을 느껴본다. 소박하고 아름다운 이 식물은 부드럽고 유연한, 더없이 작은 세계다. 그 같은 세계에 애정의 눈길을 주는 이의 마음이 손에 잡힐 듯하다.

그런가 하면 빗물이 땅바닥에 떨어져 생긴 파문이 동심원을 그리고 있는 풍경도 눈에 들어온다. 적막한 대지에 아홉 개의 빗방울이 수직으로 떨어지 는 자취와 그로 인한 아홉 개의 원들이 그려졌다. 그 원 아래 축축한 물기로 덮여 있을 대지와 여린 풀들이 슬며시 떠오른다. 무료하고 침울한 장마철 오후에 마당에 떨어지는 빗줄기를 물끄러미 바라보던 내 어린 시절이 오버 랩된다. 어른들이 부재한 빈집에서 나는 그렇게 하염없이 빗물을 보면서 우 울해했었다. 그때는 빗소리가 그렇게 슬프고 적조했었는데 지금은 오히려 빗소리를 기다린다. 그 먼 거리를 내려와 땅 위에 존재하는 모든 것들의 피 부에 낙하하며 스며드는 비의 삶이, 그 무성한 소리가 이제는 경이롭기까지 한 것이다. 세상의 모든 풀들을 기꺼이 적셔주며 생을 지속시키는 빗물이 대지에 낙하하는 소리가 환청처럼 들릴 것 같다.

세상에 존재하는 모든 것들에 보내는 연민의 시선……. 그래서일까, 그 런 시선이 차분하게 감촉되는 작업이 좋다. 이 그림은 그런 감촉을 부드럽 게, 서늘하게 전해준다. 그 어떤 작가와도 다른 심성의 결이 아련하게, 조심 스럽게 몸을 내민다.

모든 수식과 번잡함을 말끔히 지우고 압축해서 자연에서 받은 인상만을

단출하게 올려놓는 이 무심함이 낯설면서도 경이롭다. 그동안 우리가 보아온 식물 이미지란 대개가 아름답다고 여기고 있는 꽃이나 자연경관을 창백한 습관 아래 그리거나 혹은 풍경에 기댄 모종의 관념들을 다시 한번 반복해서 보여준 그림이 대부분이었다면, 장영숙의 이 풀 그림은 그런 상투성에서 벗어나 오로지 자기 마음의 눈으로 자잘한 일상에서 경험한 식물의 단상, 편린들을 지극히 절제된 감성으로 그렸다.

빼곡히 밀집된 건물 옥상마다 노란색 물탱크가 창백하게 올려져 있다. 그렇게 존재하는 물탱크가 갑자기 의아해졌다. 그것들은 한결같은 모습으로 도시의 경관을 획일화시킨다. 흐릿한 도시의 색조에 유일한 강조점으로 찍혀 있는 물탱크를 통해 도시공간의 폭력적인 편재와 우스꽝스러운 색채와 디자인을 문제시하는 박용석은 바로 그 물탱크의 피부 위에 풀을 그려 넣었다.

녹색 물감으로 물탱크에 식물 이미지를 그려넣자 이내 물탱크는 활기에 차 보인다. 아마도 공공미술이란 바로 이러한 작업일 것이다. 그는 직접 물

박용석
Green drawing
(물탱크에 채색, 2000)

탱크를 찾아다니며 이 삭막한 도시공간에 녹색공간, 신선한 풀의 내음을 선사한다. 도시공간의 정체성 규명을 목표로 작업하는 박용석은 특정한 공간을 관찰하고 이곳에 사람들이 개입하고 관계 맺음으로써 변화, 재구성되는 생활의 이야기에 관심을 기울이고 있는 것이다. 도시 속의 사소한 에피소드처럼 보이지만 그 이면에는 미처 인식하지 못한 제도와 관습에 대한 신랄한 비판이 숨겨져 있다. 그의 작업은 도시에서 벌어지는 서사를 재구성하는 기록이며, 이를 통해 그곳에서 생활하는 사람들에게 새로운 공간 구성의 방식을 제안하고 중재한다. 바로 그 지점에 녹색의 풀, 식물 이미지가 서식한다. 식물의 생장과 분열, 새로운 장소로 옮겨다니며 환생하는 풀의 생명력을 통해 잿빛 도시를 생성의 공간으로 돌려놓는다. 이런 미술을 공동체의 삶과 환경에 관여하는 의미에서의 공공미술 혹은 커뮤니티아트라고 부를 수 있을 것이다.

전은선은 서울 근교의 비닐하우스를 찍었다. 자신의 거주지에서 가까운 일산에 위치한 이 비닐하우스들은 그러나 비닐하우스로서의 삶이 상실된 존재들이다. 더이상 작물과 화훼가 이루어지지 않는 공간, 폐허로 변해버린 장소들을 흑백사진으로 찍고 있는 것이다.

소멸과 죽음의 기록은 사진의 오랜 기능이었다. 아니 한 장의 사진 그 자체가 이미 죽음과 부재를 환기해주는 것이다. 사진은 시간을 정지시키고 시간에 거역하고자 하는, 금기의 위반이라는 짜릿한 모반의식과 쾌감에 사로잡혀 있다. 한 장의 사진을 본다는 것은 그래서 사라지고 없어져버린 것들, 더이상 기억과 재생으로 복원될 수 없는 것들을 아프게 되살려주는 의식과 닮아 있다. 모든 사진은 결국 '상처'다.

신도시 주변, 땅값이 싸고 서울과 인접한 곳에서 비닐하우스 재배가 이루

어지고 있다. 보온 효과를 높이기 위해 비닐 안쪽에 캐시밀론을 대기도 하고 그물들이 얹혀 있기도 하다. 경작되고 생성되는 장소로서의 화원, 비닐하우스가 아니라 더이상의 경작이 진행되지 않는 곳, 생명이 유지되는 곳이 아니라 죽음이 강하게 환기되는 장소를 찍고 있는 작가는 버려진 비닐하우스를 기리는 초혼제를 지내는 것 같다. 그곳은 어딘지 모르게 음산하고 불안하며 심지어 그로테스크하다. 덮개 역할을 하는 비닐이 찢겨져나가 구멍이 숭숭 뚫린 내부, 온갖 쓰레기와 풀, 나무 줄기 등이 마구 헝클어져 있는 바닥.

생명이 부재한 곳은 시간이 느껴지지 않는 곳이다. 작가의 렌즈에 걸린 대상들은 그런 비닐하우스를 숨죽여 몰래 들여다보고 있는 관음적 시선 아래 포착된 것들이다. 그곳에서 그녀의 눈에 잡힌 것들은 역설적이게도 그같은 공간에서도 삶, 생명이 진행되는 한 장면이다. 그것은 비닐을 타고 엉켜붙어 가는 담쟁이, 잡초, 혹은 자생적인 들풀들의 무서운 생장력에서 놀랍게 감지된다. 이것이 자연의 힘이다. 물기와 곰팡이, 습기와 눅눅함, 밖과 안의 기온 차에 의해 맺힌 물방울들이 이들의 삶을 가능하게 한 것이다.

인간의 손길과 보온의 비닐 안에서 곱게 자란 작물들이 시장에 내다 팔리고 없는 장소에, 잡초들만이 왕성하게 자라고 있다. 잡초는 빈자리를 메워 간다. 잡초의 노마드적 생명력은 구획과 경계와 분리를 단호히 거부하고 모든 곳에 자리를 잡고 모든 것에서 자유롭다. 한켠으로는 새까맣게 말라 죽어가는 잡풀들도 보인다. 이 퇴락하고 황폐화된 그러나 자연의 질서와 순환이 무섭게 진행되는 장소를 사진으로 보여주는 작가는 그런 의미에서 죽음과 시간의 부재를 강하게 환기해준다.

이 비닐하우스라는 공간은 인간이 자연의 공간 안에 인위적으로 만든, 분리해놓은 인공의 자연이다. 정원(화원) 역시 마찬가지다. 인간이 인위적으

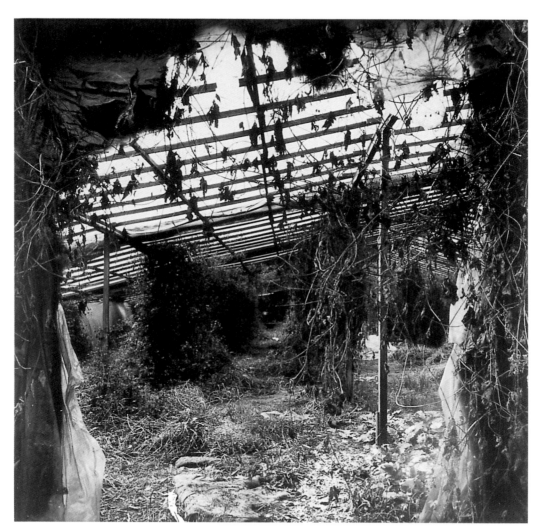

전은선
화원
(젤라틴 실버 프린트, 45×45, 1998)

로 만든 자연공간인 정원은 사실 태초에 하나님이 만든 정원인 에덴(파라다이스)에의 강한 향수와 갈망의 산물이다. 잃어버렸던 그곳, 한때 인간이 독점했었던 그 공간을 다시금 눈앞에 펼쳐놓고자 하는 욕망이 서구인들로 하여금 정원과 화원을 만들게 한 동인이다.

또한 온실, 비닐하우스는 사계절의 변화와 시간의 지배, 장소의 지배를 받는 자연(식물)을 인간의 손 아래 지배하고자 하는 무서운 욕망의 반영이다. 이제 계절과 시간, 장소조차 인간이 완벽하게 소유하게 된 것이다. 우리는 이 비닐하우스로 인해 겨울에도 수박을 먹을 수 있고 이국의 과일과 온갖 꽃들을 마음껏 구할 수 있다. 슈퍼마켓과 백화점, 비닐하우스가 오늘날 우리들의 낙원이고 에덴이다. 어쩌면 '에덴'은 이미 완벽하게 실현되었는지 모르겠다. 그러나 여기에는 자연을 황폐화시키고 생명 있는 모든 것들을 절멸시키며 우주의 순리와 이치를 거스르는, 인간의 무서운 이기와 욕망이 강하게 들어와 있다.

전은선은 버려진 비닐하우스를 통해 인간 욕망의 한 부분을 은밀히 고발한다. 다큐멘터리적 속성이 얼핏 감지되는 것도 여기에서 연유한다. 인간의 이기심과 욕망, 자본의 구현에 따라 땅을 구획하고 분리시켜 경작해놓고는 목적을 달성한 후에는 이내 버려진 비닐하우스다. 동시에 황폐해진 땅을 방치하고 사라져버린 자리를 자연 스스로가 치유하고 있는 안쓰러움이 또한 스며 있다. 잡초와 들풀들은 그 상처를 제 몸으로, 온몸으로 메워나간다. 그것들은 인간이 설정한 인위적 분류와 틀을 지워나간다. 그녀의 작업은 그 경계에서 이뤄지는 사건의 기록일 것이다.

폐광촌인 강원도 사북의 풍경은 온통 잿빛투성이다. 허름한 가옥들, 칙칙한 색감으로 물든 동네 정경, 죽은 듯 고요한 마을, 도시로서의 활력, 사람

오치균
툇마루
(캔버스에 아크릴릭,
67.3×100, 2000)

사는 냄새와 열기가 식어버린 이 기이한 풍경 속에서 오치균은 우연히 툇마루에 올려놓은 화분 하나를 보았다.

시들고 볼품없는 화분에 불과하지만 식물, 생명이 그곳에 있다는 것만으로도 어떤 위안을 접한 것이다. 그는 캔버스에 아크릴 물감을 손가락으로 이겨 발라가면서 그 도시의 체취, 분위기를 통감각적으로 떠내고자 한다. 공업용 비닐 같은 형광빛 푸른색과 김장용 고무장갑의 붉은색, 그리고 메마르고 황폐한 마티에르의 생경함이 맞물려 사북의 이미지를 그려낸다. 오치균은 탄광촌의 대명사였던 사북이 폐광 이후 쇠락해가다 카지노의 설립으로 급격히 개발되어가는 변화의 시점에 놓인 폐광촌의 풍경을 그린 것이다.

그런데 그는 개발되는 사북의 현장이 아닌, 내일이면 철거될지 모르는 폐광촌의 마지막, 애잔하고 슬픈 자취에 시선을 던진다. 석탄의 질감처럼 메마르게 버석거리는 회색빛 마티에르는 곧 지워지고 사라질 이 폐광촌의 현실을 전달한다. 그곳은 스산한 죽음, 불임의 장소다. 이내 지상에서 자취를 거둬들일 사물들의 마지막 임종 장면이다. 그런데 그곳에도 꽃이 피고 풀이 자란다. 툇마루에 버려진 이 화분은 어쩌면 사북의 끝이자 시작을 보여주는지도 모르겠다.

전시장 바닥에는 밑빠진 원뿔 모양으로 말려 곰보처럼 잔뜩 구멍이 뚫린 채 얌전히 놓여 있는 2천여 개의 콩잎과 플라타너스 잎들이 가득하다. 김미형은 길거리에 뒹구는, 산속에 흩어져 있는 나뭇잎을 모아 그 잎사귀 하나하나에 공들여 구멍을 뚫어놓았다. 구멍 뚫린 풀들이 모여 대지를 이루고 풍경을 만들었다. 수분이 빠져나가고 퇴락한 색조를 창백하게 내비치는가 하면 힘없이 바스러지는 이 풀의 몸들이 서로 기대어 조그만 산을 만들어 보이기도 하고 제 몸의 구멍으로 숨을 내쉬는 듯도 하다.

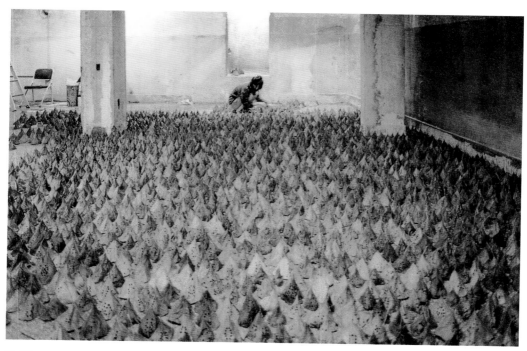

김미형
누군가 버짐나무 잎에
머물다 (버짐나무 잎들,
설치, 1999~2001)

나무의 본체로부터 떨어져나와 죽어간 것들, 한때는 더없이 푸르고 싱싱했을 테지만 이제는 메마르고 오그라든 생명 없는 존재들에 그녀는 실제 벌레가 먹어 생긴 구멍들을 모방해놓았다. 그것은 바로 무형의 무엇에 대한 일종의 구애이자 갑갑한 마음에 바람, 숨이 들어갈 여유를 만들어주기 위한 구멍 뚫기이다. 그녀가 뚫어놓은 구멍의 모습은 삼각뿔 모양으로 말린 이파리 속의 내부와 외부 경계 사이를 흐르는 호흡을 의미한다. 그 구멍은 숨통이자 치유의 공간이다. 그녀는 그 호흡을 통해 새로운 성장과 살아 있는 생명에 대한 지극한 관심을 표현하고 있다.

한가로이 집 주위를 거닐던 어느 여름날이었다. 문득 걸음을 멈추게 만든 풍경이 있었다. 싱싱한 콩잎들 사이사이, 벌레 먹은 잎들이 보였다. 어떤 구

멍들은 웃고 있었고, 어떤 구멍들은 울고 있었다. 또 그렇게 말할 수 없는 다른 표정의 구멍도 있었다. 구멍이 나 있지 않은 잎들은 아름답지 않았다. 거기엔 어떤 희로애락도 없어 보였다. (…) 나뭇잎을 동그랗게 말아 공간을 만들어본다. 그 속으로 어린 귀뚜라미나 거미들이 숨는다. 괜찮은 안식처다. 창문을 내듯 숭숭 구멍을 뚫어준다. 밖의 풍경이 보인다면 즐겁지 않을까? 나는 밖에서 그 구멍을 보며, 잎으로 만들어진 공간의 내부를 상상한다. 그 속엔 꼭 뭔가 있을 듯하다.

말아 놓은 원뿔 모양의 잎은 하나의 안식처, 집이 된다. 그 모양이 마치 사람 같다. 나는 밖에서 그 구멍을 보며 그 사람의 마음을 상상한다. '호'와 '흡', 들숨과 날숨이 생명의 한순간을 내딛는 미세한 과정이듯, 그것이 하나의 삶을 관통해내듯, 나의 작업은 끊임없는 호흡의 궤적이다. 반복과 반복의 무수한 과정을 통해 나는 나의 실존을 비로소 체험한다. 한 마리 벌레가 꿈틀거리며 잎을 갉아먹고 있다. 그의 생이 남겨놓은 아주 작은 구멍이 있다.(작가노트)

꽃

하나의 우주가 열린다

　어느 날 저녁 나菁川子는 등을 구부린 채 정원에서 흙을 북돋우어 꽃나무를 심느라 조금도 피곤한 줄 몰랐다. 나를 찾아온 손님이 나에게 말하였다. "당신이 꽃을 재배하는 양생의 기술을 터득했다는 것은 지금 가르침을 받으니 알겠습니다. 그런데 당신은 몸을 지치게 하여 눈을 즐겁게 하고 마음을 미혹하게 함으로써 외물外物이 시키는 대로 하니 어찌된 일입니까? 마음이 쏠리는 것을 뜻〔志〕이라고 하는데, 그 뜻이 어찌 손상되지 않겠습니까?"

　내가 말하였다. "아! 진실로 당신의 말이 옳다면 몸이 말라비틀어진 나무처럼 되고 마음이 쑥대밭처럼 되고 난 후에야 그만두어야겠지요. 내가 천지 사이에 가득 찬 만물을 보니 수없이 많으면서도 서로 연관되어 있으며, 오묘하고도 오묘하게 모두 제 나름대로 이치가 있습니다. 이치를 궁구窮究하지 않는다면 앎에 이르지 못합니다. 그러므로 비록 풀 한 포기 나무 한 그루의 미물이라도 각각 그 이치를 탐구하여 그 근원으로 들어가면 그 지식이 두루 미치지 않음이 없고 마음은 꿰뚫지 못하는 것이 없으니 나의 마음은 자연스럽게 사물과 분리되지 않고 만물의 겉모습에 구애받지 않게 됩니다.

그러니 어찌 뜻을 잃어버림이 있겠습니까. 더구나 '사물을 살필 때는 자신부터 돌아보고〔觀物省身〕 지식이 완전해진 다음에야 뜻이 충실해진다〔知至意誠〕'고 옛 사람들도 이미 말하였습니다. 찬바람이 불어도 변치 않는 저 소나무〔蒼官〕의 지조가 모든 꽃과 나무보다 위에 있음은 덧붙일 것도 없습니다. 은일隱逸의 모습을 지닌 국화와 품격 있는 매화, 난혜와 서향 등 십여 종은 각기 운치를 자랑하고, 창포에는 고한孤寒의 절개가 있으며, 괴석은 확고부동한 덕을 지녀 군자의 벗이 될 만합니다. 언제나 함께하며 눈에 담아두고 마음으로 본받을 것이니 어느 것도 소홀히 하여 멀리할 수는 없습니다. 그들의 덕목을 본받아 나의 덕으로 삼으면 이로움이 어찌 많지 않으며, 뜻은 어찌 커지지 않겠습니까."

—「꽃을 키우는 이유」,『양화소록』중에서

꽃은 그것을 바라보고, 냄새 맡고, 만져봄에 의한 즐거움으로써 우리의 미적 의식에 주어지는 무상의 순수한 부여물이다. 하나의 꽃은 단순히 식물로서의 꽃이라는 개별적 존재에 머물지 않고 그로부터 아주 멀리 벗어나 하나의 우주, 실존의 공간으로 다가온다. 꽃을 그리는 이유가 바로 여기에 있을 것이다.

식물성의 세계는 고요하며 남에게 상처 주지 않는다. 그 세계는 자신의 주어진 공간에서 수직으로 뻗어 내려가거나 위로 부풀어오른다. 지표가 경계를 이루고 그 위와 아래로 세계는 나뉜다. 그 어딘가에 지천으로 꽃이 핀다.

5만 년 전에 살았던 네안데르탈인은 친척이 죽으면 히아신스와 수레국화를 시신과 함께 묻었다고 한다. 그 꽃은 죽음을 애도하고 죽은 이를 기리기 위해 그에게 바치는 마지막 선물 같은 것이었으리라. 그토록 오랜 시간 동

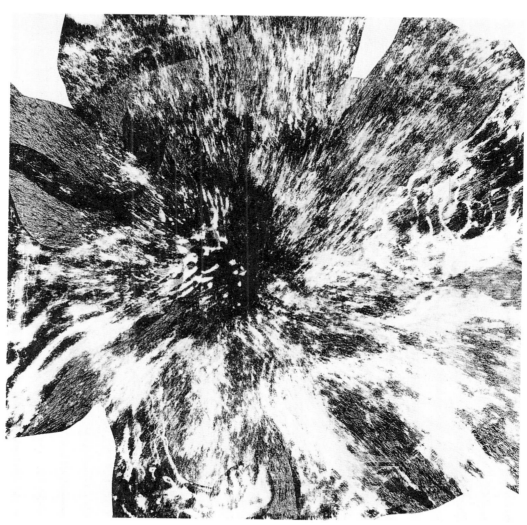

이기영
먹꽃水墨
(한지에 혼합재료, 60×60, 2002)

안 꽃은 제의와 죽음, 기념과 추억, 기쁨과 심미적 행위의 중심에 위치해 있었던 것이다. 사실 꽃은 한순간, 바로 그 찰나에, 그저 아름다울 뿐 영원과는 거리가 먼 존재다. 그러나 인간의 관점에서 볼 때 세상에서 꽃을 빼버리고 나면 세상은 죽은 것이나 다름없을 것이다. 그렇다면 그림의 소재로 가장 많이 그려지는 꽃, 아니 모든 이미지 중에서 빈번하게 차용되는 꽃 이미지는 무슨 의미를 지니는 것일까?

전시장에서 이기영이 먹으로 그린 꽃 한 송이를 만났다. 그의 개인전에서였다. 눈부신 순백의 바탕 위에 판화 같은 느낌을 주는 잿빛 꽃 한 송이 하나가 크게 확대되어 덩그러니 화면 한가운데 놓여져 있는 그림이었다. 그러나 무한공간에 부유하는, 선명한 이미지로 다가온 그 꽃은 특정한 꽃의 재현은 아니었다. 어느 꽃이기도 한 보편적 형태의 조형성, 색채의 배제, 강한 흑백의 대비, 여백을 감당하는 형상의 공간감, 압축된 단일 형상으로 시선을 모으는 흡입력을 지닌 매혹적인 그림이었다.

형상과 여백이라는 음양의 팽팽한 긴장과 균형의 경계선상에서 멈춰 선 듯한 이 꽃은 기존의 동양화에서 그려진 무수한 꽃들의 창백한 재현과 달랐다. '굳세어라 금순아'처럼 공들여 채색화로 이렇게 저렇게 그려내는 꽃들이 꽃그림의 전부인 양 이해되는데 나로서는 도대체 그런 꽃들이 무슨 의미를 지니는 것인지, 왜 그토록 꽃을 그리는 데 무지막지한 시간을 소모하는지 잘 모르겠다.

꽃은 아름다운가? 그렇다면 꽃을 그리는 것은 아름다움을 드러내는 유일한 길인가, 아니면 그저 인테리어에 불과한 것인가? 이러한 물음 앞에 이기영의 '꽃'은 어떤 정신성이 강조되는 다른 세계로의 진입을 위한 매개역할을 하기 위해 던져졌다는 느낌이다.

나는 꽃을 주로 등장시킨다. 꽃은 구체적인 꽃이라기보다는 꽃이 담고 있는 과거로부터 지각되어온 기억의 흔적과 형태의 지속성이며 사유의 틀이다. 또한 현상세계를 바라보는 나의 한계로 비유된 제한된 형상이기도 하다. 이러한 꽃은 관념과 형태의 지속성 안에 먹의 물성(불수용성)을 이용해서 세밀하게 중첩된 먹, 행위가 화면 위에 남아 있는 여운 혹은 물에 씻겨지고 남은 먹의 흔적을 통해 시간의 연속성을 담아내려 하고, 의도한 여백을 통해 암시적이며 불가시적인 이미지를 발하여 상상의 세계를 자아내려 한다.(작가노트)

꽃잎을 표현한 표면은 무수한 미세 선분들의 집합으로 이루어졌고 이 표면효과는 물에 의해 지워지고 남은 먹 가루가 회칠한 한지에 고착된 흔적으로 인해 가능해진 것이다. 그래서인지 먹의 빛깔과 느낌이 무척이나 신선하고 매력적이다. 군데군데 다시 붓으로 그리고 지우고 다시 그리는 과정을 거쳐 세월의 앙금인 듯 깊이 있는 시각효과를 연출한 것이다. 장판지나 회칠한 면을 불투과층으로 쓰고, 먹을 채색안료처럼 사용하여 다양한 톤과 풍부한 표면효과를 이끌어내고 있는 그의 화면은 기존 동양화 한지의 바탕과 사뭇 다르다. 먹이 스미고 번지는 그런 투과성의 화면은 아니지만 그렇다고 해서 표면을 매끈하게 덮은 다음에 그림이 그려지는 식의 화면도 아니다. 어쩌면 그 화면은 막혀 있기도 하고 뚫려 있기도 한 이중적인 반투명효과를 보여준다. 바로 그 흰 바탕에 놓여진 꽃한송이는 모든 수식과 치장, 관념을 가능한 지운 오로지 꽃이라는 존재만을 독립케 한다.

꽃은 아름답다. 아마도 쓸모가 없기 때문일 것이다. 고래로 상징적인 아

름다움을 지향해왔던 미술은 꽃을 모방함으로써 덩달아 상징적이고 아름답고 긴 역사를 가지게 되었고, 그렇게 오랜 세월 동안 꽃 그림은 상투화되어 왔다. 따라서 아직도(?) 꽃을 그리고 있는 이들은 아마도 비현실적 탐미주의자들이거나, 표구사의 진열대를 채우고자 하는 이들이거나, 아니면 요즈음의 세상과 미술계의 세태에 매우 실망하여 낙향한 이들일 것이다.

꽃이 있기에 여전히 꽃을 그린다는 김홍주의 그림은 사실 무척이나 괴기한 꽃을 보여준다. 연꽃이 피를 질질 흘리고 있거나 징그럽게 꿈틀대는 것처럼 보인다. 그려야 한다는 화가로서의 당위성 앞에서 그 대상이 하필 꽃이어야 할 필요는 없지만 꽃이 아니어야 할 필요성도 없을 것이다. 어쩌면 처음 그림을 그리기 시작하던 시절, 탁상에 정물을 놓고 그림을 그리던 순간의 설레던 기억을 환기시키는 내밀한 회상을 포함할 수도 있다. 보는 이들에게 감동이나 감탄을 전하는 것을 목표로 하는 것이 아니라, 말하자면 그림을 그리는 자기 자신에게 가장 충실한 그림을 그리겠다는 태도를 표방하는 것으로서 꽃을 대상으로 삼았다는 얘기다.

김홍주
무제
(캔버스에 아크릴릭, 185×185, 1996)

무릇 그림은 언어적인 것과 비언어적인 것 사이에 있다. 말이 멈춘 자리에서 그림은 시작되고 그림이 머뭇거릴 때 말들은 부산스러워진다. 그림은 언어의 소통성과 사물의 침묵을 다 가지고 있고, 좋은 그림은 말과 침묵이 적절히 조화되어 있음을 느끼게 한다. 그림이 너무 많은 말을 하면 시끄러워서 눈을 돌리게 되고, 아무 말도 하지 않으면 더없이 지루해진다.

작가의 주관적인 작품과 관람자의 주관적인 해석, 그 가운데 작품은 존재하며, 작품의 의미라는 것도 그들 중의 한쪽 면에 존재하는 것이 아니라 그 사이에 존재한다. 이러한 거리를 인정한다면 그리는 자가 할 수 있는 것은 그저 나름의 진정성을 가지고 그리는 일뿐이다.

김홍주는 본다는 것과 그것을 이미지화한다는 것의 다층성 내지 궁극적인 애매모호함을 집요하게 추구하는 작가다. 그런 면에서 그는 우리 화단에서 좀처럼 만날 수 없는 매력적이고 뛰어난 작가다. 그가 제안하는 일종의 게임에 참여하면 우리는 곧 즐거운 반성과 깨달음의 놀이를 즐길 수 있다.

그저 하나의 꽃이 화면 전체를 가득 점령했다. 꽃의 이미지는 주어진 화면공간을 채워나가고자 하는 일종의 '자기현시적 욕망'을 보여준다. 화면에 달라붙어 자신의 그리기라는 행위로 온전히 그 화면을 차지해 나가겠다는 작가의 기이한 욕망을 만난다. 사실 회화란 주어진 표면을 물감, 붓질로 채워나가는 일이다. 그래서인지 그림을 보는 이들은 꽃을 보는 동시에 세필로 촘촘히 그려나갔던 작가의 신체적 행위에 빨려들어간다. 그의 무궁무진한 세부 붓질들은 전체적인 형태를 떠올리는 데 기여하지 않는다. 그저 전체와는 상관없는 '세부를 위한 세부', 자신의 끊임없는 '지속과 과잉'을 즐기는 자기애적 그림이다.

그림은 읽는 것이 아니다. "그림이란 풀 뜯어 먹듯이 먹어야 하는 대상"이라는 클레의 말을 실현해내는 듯한 그의 이 꽃 그림은 목적이나 흐름 없이,

특별한 메시지나 주제도 없이 오로지 그림을 그려나가는 '현재'라는 시간에 대한 집착을 보여줄 뿐이다. '현재'라는 시간만을 충실하게 살아가는 것이다. 그림 밖에서 그림을 말하거나 그림 외적인 것으로 그림을 치장하지 않고, 오로지 그림 그리는 순간의 과정이라는 '현재의 쾌락'만을 문제 삼는다. 그 쾌락은 꽃잎의 장식에 골몰하는 태도에서 찾을 수 있다. 장식이란 것이 "현재의 순간 속에 의도적으로 정지하면서 본분을 망각하고, 대신 몸의 찰나적 감각만을 부각시키려는 노동"이라면 그의 꽃은 꽃을 통한 모종의 관념, 이야기, 감정의 표현이 아닌 전적으로 '장식'에 해당한다.

그렇다면 김홍주의 꽃은 재현에 대한 일종의 해체로 다가온다. 전통적인 서구 미술의 원근법적 재현관습으로부터 벗어나 이미지의 궁극적인 애매성으로 나아가는 방향에 그의 그림이 위치한다. 그리고 관객들이 이 방향으로의 다양한 해석의 유희를 즐기는 가운데 그의 게임은 완성된다. 소멸점으로 불리는 한 시점에 모든 사물을 수렴하는, 그리하여 그 도상으로부터 무시간적인 단일상을 구성해내는 원근법의 한계에 대한 실질적인 비판이자 그 비판의 실질적인 체험을 유도하는 그의 작업들의 특징인 수평성, 다층성, 병렬성, 표면성, 반복성 등은 모두 원근법적 재현관습에 반하는 것들이다. 습관화된 그림의 관행과 모든 재현에 대한 반성, 아울러 여전히 그림이란 것이 지닌 매력과 난감함을 절묘하게 드러내는 매개가 다름아닌 김홍주의 '피 흘리는 꽃'이다.

등 푸른 죽은 생선의 살갗에 알록달록한 요사스런 구슬이 크리스마스 트리처럼 장식되어 있는 〈화엄〉. 싸구려 장식용 핀과 구슬이 생선의 피부를 뚫고 들어가 박혀 있다. 그 고통, 상처에 의해 생선은 화려하게 거듭난다. 판타스틱한 신체 보완장치인 그것들은 신체의 장애를 대체하고 새로운 변

이불
화엄
(혼합재료, 설치, 1992)

신을 가능하게 하는 것처럼 보이지만, 실은 정반대의 기능을 한다. 전시가
진행되는 동안 생선은 서서히 죽어가고 그러한 과정에서 살 썩는 냄새가 전
시장 전체에 진동한다. 전시기간은 물고기의 장례식이다. 그로테스크하다.
생선의 죽음은 분명 과대포장되어 있다. 고상한 화랑에서 느닷없이 벌어지
는 이 주검의 장례절차는 리얼하다 못해 일종의 초현실과 극사실의 영역을

적나라하게 전개한다. 시간이 경과함에 따라 생명체는 점점 추악해지고 흐물흐물해지고 타자에게 악취를 풍기며 썩어간다.

해묵은 남성 중심의 사회문화체제에 대한 강력한 적개심을 보여주는 이 작업의 주인공은 이불이다. 90년대 초 〈덕원갤러리〉에서 만난 그녀의 생선 작업은 전시장 전체에 진동하는 냄새로 아찔했다. 〈화엄〉이란 작업에서 이불은 죽은 물고기의 등에 하나 하나의 꽃장식을 마치 수놓기나 삯바느질을 하듯 아로새겼다. 화려한 스팽글이 박힌 생선은 여성을 은유한다. 남성의 시선에 의해 아름답게 치장되어 보여지는 존재가 필연적으로 여성의 죽음으로 귀결될 수 있다는 은유를 가시화하고 있다.

전시가 끝나면 생선은 폐기처분된다. 마치 퍼포먼스의 일회성처럼 우리의 기억과 개념 속에서만 그 작업은 지속된다. 변태적인 꽃장식으로 잔뜩 치장한 물고기는 바다를 떠나 대기에 노출된 채 죽음을 맞이하는 것이다. 화려한 인공의 조화만을 남겨둔 채 원형을 잃고 흐물거리는 살과 뼈는 악취와 함께 사라지면서 우리 일상을 이루는 생존의 조건, 그리고 죽음과 삶의 허영기와 절박함을 새삼 되돌아보게 한다. 그 썩어가는 생선의 몸에 박힌 꽃장식들은 죽음과 맞붙어 더욱 처연하게 반짝인다.

사족 하나. 이 작업은 1997년 미국 뉴욕 현대미술관(MoMA)에서 다시 선보였는데, 생선의 상한 냄새를 참지 못한 주최측에 의해 전시 초기에 취소되는 소동이 있었다.

풍선의 형태로 거대한 꽃을 만든 최정화의 〈슈퍼 플라워—나도 너에게로 가서 꽃이 되고 싶다〉는 자연에서가 아니라 기껏 아파트 베란다나 실내 공간에 갖다 놓은 나무나 화초를 통해서라도 자연을 '양육'하고 싶어하는 우리의 가련한 욕망과 가짜꽃을 통해서라도 아름다움에 대한 갈망을 채우

최정화
슈퍼 플라워―나도 너에게로 가서 꽃이 되고 싶다
(비닐, 330×300×500, 1997)

고자 하는 기이한 욕망을 폭로한다.

커다랗게 부풀어올라 탱탱해진 비닐로 이루어진 꽃은 향기도 없고 자라지도 않는다. 그것은 다만 꽃을 흉내낸 가짜 꽃이다. 플라스틱 꽃, 인공으로 이루어진 불임의 꽃, 엄청나게 커져버린 풍선꽃, 비닐꽃은 외형이 보여주는 꽃의 이미지와는 달리 안은 텅 비어 있다. 바람으로 채워진 이 가짜가 실재를 대신하며 사람들을 유혹한다. 경박하면서도 진지한 그의 (의사)키치 작품은 가짜를 통해 진짜의 무력감을 은연중 폭로한다. 인공의 가짜 꽃이 실재 꽃을 대신해 살아남는다. 그게 오늘날 우리가 향유하는 자연이고 생명인 셈이다.

이렇듯 최정화는 평범한 사람들의 일상적이고 무의식적인 사용으로 변형되고 왜곡되었지만 나름대로 특이하게 길들여진 독립적 자세를 획득한 물건, 쓸 만하다고 직감하는 여러 견본들을 상황에 따라 여기저기에 배치한다. 일상에서 발에 차이는 사물들을 수집하는데 그중에서도 '강한 것, 진한 것, 즉 모든 것을 여과시켜도 계속 남아 있을 것'을 선택해 여러 크기와 형태로 제시한다. 자신을 둘러싼 모든 것이 예술이 되는 것이다. 그가 디자인과 건축, 인테리어, 순수미술 할 것 없이 이 모든 영역을 넘나드는 이유는 기본적 미감을 충족시키지 못하는 우리네 미술판의 현실에 대한 불만에서 비롯된다는 생각이다. 따라서 그는 미적 상황의 '간섭자'로 자처한다.

그가 다루는 키치, 싸구려 이미지, 가짜와 날림의 것들은 우리 사회의 근대화와 경제적 개발도상 과정에서 획일적 생활윤리의 산물인 개성적 미감의 실종과도 연관된다. 그의 작업에 드러나는 노골성, 명시성, 구체성, 사실성, 극사실성 등은 형식주의의 추상성과 반대의 경향이다. 그는 이러한 미적 감수성의 혼란 속에서 사회문화적 무소속감과 정체불명의 상태를 자유로이 즐긴다. 그리고 이는 고도성장의 부산물, 부작용을 있는 그대로 드러

내는 차원에 걸쳐 있다. 그러니까 그는 미적 표현을 위한 현실의 여과가 아니라 그것을 더욱 실감나게 노출하고자 하는 욕구를 보여주는 셈이다. 이 극단적인 노출의 욕구는 불량품과 불법복제, 그리고 유사품의 단계를 거쳐 양치식물이나 독버섯처럼 화사하게 증식된다.

천박한 사물에 대한 아주 집요하고 싸늘한 이 시선은 가벼움, 가짜, 천박함이 실은 부정할 수 없는 우리 문화, 미술의 초상임을 폭로한다. 화려하고, 밝고, 더없이 강한 것 같은 이 〈슈퍼 플라워〉는 어쩐지 알 수 없는 우수와 권태를 떠올리게 한다.

홍장오는 날카로운 유리로 꽃을 만들었다. 유리병은 '픽' 하는 탁음을 내며 깨지는데, 작가는 그 깨어진 유리단면의 날카로움에 어울리지 않는 이 소리가 일순간 부슬부슬 부서지는 원래의 모래가루에 대한 그리움의 비명소리 같기도 하고, 깨지는 순간의 아픈 호소 같기도 하다는 사실에 주목한다. 그는 잃어버린 청음에 대한 아쉬움을 그 유리조각들을 다시 재구성함으로써 되살리고자 한다. 유리조각들을 접착해 일으켜세우고 낚싯줄로 고정시켰다. 불안하고 위태로워 보인다. 가까이 다가가기가 두렵다. 보는 이의 신체를 베고 망막을 찌를 것 같은 유리조각의 단면들이 모여 아이러니하게도 아름다운 꽃을 형상화했다. 그런데 그 꽃은 고흐가 그린 〈해바라기〉를 흉내낸 것이다. 원래의 색을 의도적으로 탈색해버린 홍장오의 〈해바라기〉는 사물이 가지고 있는 두 가지 성격을 한 몸 안에서 나타내고 있다.

〈해바라기〉는 고흐의 〈해바라기〉에서 받은 느낌을 형상화한 것입니다. 고흐의 그림에서 받은 원색적인 느낌은 점점 사그라지고 순수함에서 멀어져 이젠 오히려 우울해 보이기까지 합니다. 깨진 유리병이 가지고 있는 빛

홍장오
해바라기
(유리, 170×230×120, 2001)

바랜 색은 그 느낌을 더해줍니다.(작가노트)

　　홍장오의 〈해바라기〉는 탈색되어가는 세상의 모든 고흐들을 위한 기념비
와도 같다. 고흐란 존재는 무엇일까? 자본주의 사회에서 화가라는 존재의
비애와 천재적 작가의 광기, 사회의 냉대에도 그칠 줄 모르는 열정을 품은
순수한 화가상 같은 것일까? 깨진 유리의 날카로운 단면이 지닌 긴장과 불
안은 고흐가 느꼈을 희망과 좌절의 표출에 대한 은유적 표현이다. 고흐가
갈구한 열정과 환희는 권위와 이기에 의해 점점 희석되어가고 또 다른 탈색
의 고리를 만들어내는 순환의 시작이자 끝인 것이다.

　　작가는 사물이 가진 이중적인 측면, 시간이 지나면서 바뀌게 되는 성격
등을 한 사물 안에 담아내려 했다. 그는 이 세상이 점점 탈색되어간다고 생
각한다. 원래의 의미를 부단히 상실해가고 있다는 것이다. 아직도 많은 이
들은 고흐 같은 삶, 미술에 대한 순수한 열정, 광기 서린 인생을 꿈꾸고 있
을까? 사실 그러한 작가를 만나기는 거의 불가능하다. 그럼에도 오늘날 고
흐는 가장 대중적인 작가이며 그의 그림은 최고가를 갱신하고 있다. 순수를
상실한 시대에 고흐의 이미지는 이 속악한 미술계를 유일하게 위로하는 유
령일까?

　　꽃 또는 열매 맺은 식물 형상의 인공 생물체가 전시장 천장에 매달린 채
늘어져 있거나 바닥에 드러누워 있다. 이 특이한 형상들은 보푸라기가 많은
앙고라 털실로 뜨개질되어 있는 까닭에 따스해보일뿐더러 동물이나 사람을
닮은 구석도 있다. 또한 머리카락을 곱게 빗으로 빗어 말아놓거나 갈래갈래
꼬아 만든 꽃봉오리 모양의 형상들은 똬리를 틀고 앉아 성적 뉘앙스를 한껏
드러낸다.

조헬렌(조강옥)은 중학교 때 부모를 따라 캐나다로 이민을 간, 이민 2세대 작가다. 이민 이후의 추억은 사물에 대한 자기식의 뚜렷한 인식과 관련된 것이기 때문에 의식의 단절 없이 현재의 연속선상에 마냥 머무르는 듯보인다. 따라서 그녀에게 보다 중요한 것, 보다 관심을 끄는 것은 이민 이전의 유년기에 체험했던 과거의 기억들이다. 그것들은 존재에 대한 하나의 원형으로서 작업의 심층적 기조를 이룬다. 그러니까 유년 시절, 소녀 시절에 대한 일종의 노스탤지어가 작업의 주요 모티브다.

그녀는 오브제로 편입된 머리카락 다발을 여성 전유물로 인식되어온 뜨개 장식품 안에 위치시킴으로써 이른바 '파마주'라고 하는 장식미술의 공예적 특성을 십분 발휘한다. 한코 한코 떠가는 지리한 수공 과정이 끝나는 시점에서 하나의 개체가 탄생되는 뜨개질을 통해 그녀는 탐스럽고 아름다워 보이는 뜨개질 꽃, 머리카락 꽃을 만들었다. 그 꽃은 여성의 머리카락과 장식을 연상시켜줌과 동시에 뒷머리를 땋아올려 비녀를 꽂은 여인네의 뒷모습도 떠올리게 한다. 그것은 다름아닌 '자궁'의 형상이다. 남자의 성기를 상징적으로 일으켜 세워 만든 상투가 결혼한 남자임을 드러내는 것이라면, 쪽 찐머리는 결혼한 여자임을 드러내는 기호다. 헬렌이 이 점을 알았을까? 작가로서의 호기

조헬렌
One step before home 1 · 2
(mohair · 시바크롬, 각 60×80, 1998~1999)

심과 상상력이 만나 여자의 쪽 찐 머리와 꽃, 여자의 성기를 흥미롭게 연결시키고 이를 여성만의 수공예 작업이기도 한 뜨개질로 표현해내고 있음이 새삼 놀랍다.

다 큰 처녀가 카메라를 둘러메고 여관방을 기습해 이제 막 일을 치르고 황급히 빠져나간 빈방을 촬영했다. 어지러이 널린 이불, 두루마리 화장지, 거울, 흐트러진 침대, 던져진 수건 등에서 아직도 비릿한 땀내음과 얼얼한 열기가 감지될 것 같다. 이은종의 '여관 시리즈' 사진은 여관의 싸구려 벽지, 장판, 이불, 커튼, 전등 등에 새겨진 꽃의 모양을 은연중 보여준다. 모든 벽지, 커튼, 천이나 옷에는 왜 그토록 많은 꽃문양이 새겨져 있을까? 꽃은 그런 식으로 우리들의 삶 도처에 광활하게 서식하지만, 우리는 그것이 꽃임을 간혹 잊어버린다.

그녀의 사진에서 흥미있는 또 하나의 요소는 여관방에 걸려 있는 갖가지 그림들이다. 산수를 그려놓은 동양화, 원시적 의상을 입고 있는 여성(여기서 여성은 자연의 의미를 표상한다)의 사진이 여관방에 흩어져 있는 갖가지 꽃 모양들과 어우러져 상호의미작용을 극대화한다. 오리엔탈리즘과 이국취향, 고상하고 분위기 있는 장식, 여성의 몸과 자연 그리고 성적 뉘앙스에는 항상 꽃이 따라다닌다. 여관방에도 꽃은 흘러넘친다.

사적·공적 공간의 의미가 동시에 발생하는 '여관'은 일정 금액을 지불하면 계약된 시간 동안은 사적인 개인의 사생활을 보호받을 수 있는 사적인 공간으로 기능한다. 앙리 르페브르는 사회 내에서 집단적으로 행해지는 공간적 경험을 '공간적 습관spatial practice'이라 칭했다. 이것은 우리가 하나의 공간에 대해 공통된 습관과 인식을 가지고 있다는 것을 의미한다. 여관이라는 장소는 완전하게 '내 공간'으로 소유할 수 없는 '임시휴게소'와 같은

이은종
여관
(네거필름·C-프린트,
20×24, 2000)

곳인 동시에, 르페브르가 얘기하듯 모두의 공적 장소가 되기도 한다.

여관이라는 공간에 대한 인식적·시간적인 공간성을 시각화하고 있는 이 작업은 여관방 곳곳에 자연·꽃이 어떤 식으로 배열, 장식되고 있는가를 무척 흥미롭게 보여준다. 이 무성한 야자수 문양의 붉은색 커튼을 보면서 혹시 하와이나 괌의 어느 해변가에 온 착각 속에서 잠시나마 지상에서 유폐된 두 남녀가 이 작은 여관을 오아시스나 유토피아로 삼아 위안과 행복을 누리고 갔을까? 그랬기를 바란다.

방병상은 관음증 환자나 스토커처럼 길을 거니는 행인의 뒤를 바짝 뒤쫓아가며 카메라로 그 흔들리는 뒷모습을 슬며시 찍었다. 누군가 그 모습을

방병상
Flowers
(C-프린트,
40×50, 2000)

보았다면 분명 변태라고 생각할 것이다. 그렇게 찍은 사진 안에는 젊은 여성들과 그들이 입고 있는 꽃무늬 옷이 두드러지게 드러나고 있다. 그러니까 작가는 엉덩이와 허벅지, 종아리를 찍고 싶었던 것이 아니라 그 육체가 걸치고 있는 옷에 날염된 꽃(자연)의 이미지를 찍으려 했던 것이다. 작가는 여성들의 옷을 통해 현대적 도시의 시각적 구성 원리를 현대인들이 가지고 있는 불안정한 시선 구조 속에서 드러내려 하는데, 이는 표면의 텍스추어 texture를 하나의 텍스트로 읽고 이 텍스트를 또 다른 표면의 텍스추어로 옮겨내는 작업인 셈이다.

여성의 신체와 꽃 이미지로 도시를 바라보는 이 관음증적 시선, 그리고 스냅샷과 노파인더no-finder 작업은 얼핏 보아서는 연출된 사진처럼 보이

지만, 오히려 그것을 철저히 거부하는 다큐멘터리적인 작업방식을 취하고 있다. 그는 다큐멘터리적인 기법을 사용하면서, 다큐멘터리가 아닌 척 가장하는 것이다. 이로써 다큐멘터리 사진이 담보했던 사진의 객관적 재현성을 의심하면서 사진다움을 추구하는 아이러니를 수행한다.

방병상의 〈Flowers〉는 '꽃'이라고 하는 텍스추어를 이미지화시켰고 이것을 통해 복제된 물질들이 실제보다도 더욱 정교하게 묘사되어 대체되고 있는 현실을 얘기하고자 했다. 결국 그것은 타인을 바라보는 시선에 대한 이야기이자 도시에서 떠다니고 있는 많은 이미지들 중 여성의 신체와 옷의 텍스추어, 그리고 그 안에 깃들인 꽃 이미지를 통해 도시인의 삶 속에 서식하는 변질된 자연을 이야기한다. 이렇게 도시의 어디서나 흔하게 볼 수 있는 소재들을 가지고 작업한다는 것은 일상의 이미지들을 비일상적으로 환기해 낯설게 하는 것이기도 하다.

일반적으로 제목은 주제를 강조하거나 은유하는 역할을 하게 마련이다. 그러나 방병상은 이미지(사진)와 텍스트(제목)를 슬그머니 균열시키며 주변적인 것을 중심에 놓음으로써 보는 이를 낯설게 만든다. 동시에 지극히 객관적인 텍스트가 완전히 주관적인 이미지가 됨으로써 객관과 주관에 대한 질문 또한 얹혀놓는다. 이처럼 작가는 중심과 주변, 주제와 부제, 객관과 주관 사이를 오가며 보는 이를 마음껏 혼란시킨다. 나아가 그는 제목을 읽고 사진을 보는 방식이 아니라, 사진을 충분히 보고 즐기면서 제목을 찾아내는 즐거움을 느껴보라고 권하면서 보는 이의 적극적인 반응과 개입을 이끌어낸다.

그의 사진들을 보고 있노라면 경쾌한 보폭으로 도시 자체를 소요하는 듯한 느낌이다. 무기력하게 어슬렁거리는 사람, 유동하는 응시와 산책자의 시각을 지닌 한가로운 소요자(유쾌한 방랑자, flâneur) 말이다. 이러한 소요자

는 관찰하기는 하지만 결코 끼어들지 않고, 바라보기는 하지만 진실된 시선을 주지 않으며, 팔기 위해 내놓은 상품을 바라보듯이 다른 사람을 바라보면서 도시의 공공장소들을 돌아다니는 특권과 자유를 상징한다.

방병상은 탐욕적이면서 에로틱한 시선으로 여성의 옷에 새겨진 꽃, 화려하고 전면적인 꽃문양을 주목한다. 신경을 예민하게 만드는 정신적인 자극을 찾아 떠돈다. 보들레르가 19세기 파리의 산책자로 살아가면서 느꼈던 대도시의 속도감과 균열을 그의 사진 속에서 얼핏 맛본다고 말해볼 수 있을까? 시공간의 압축으로 인한 근대의 어지럼증이 보들레르적 감수성의 한 축이었다면 방병상의 사진에는 그것의 21세기적 변용이 서울이라는 공간에서 이루어지고 있다는 느낌이 든다.

씨앗

밥이 되고, 생명이 되고

　모든 식물의 근원은 하나의 작은 씨앗에서 비롯된다. 한 개체의 몸을 온전히 내장하고 있는 씨앗은 땅과 물, 햇살 아래 무성해질 것이다. 그런가 하면 농부들은 볍씨 한 알로 밥을 지어낸다. 거기엔 생명과 목숨이 붙어 있다. 따뜻한 밥 한 그릇에서 모락모락 피어나는 김이 바로 기氣였다. 그렇다면 작은 씨앗 하나가 세계이고 우주이고 사람이라 말할 수 있지 않을까?

　한 톨의 작은 씨앗 속에서 모든 식물들은 발아한다. 땅속 깊은 곳에서 연한 순을 돋아내 향기로운 꽃, 달콤한 열매, 일용할 양식을 맺어낼 그때를 기다리며 캄캄하고 고독한 시간을 견디어내는 씨앗의 생애를 상상해본다. 그 작은 씨앗이 부풀어올라 풀이 되고 꽃과 열매와 나무가 되는 경이로운 체험을 떠올려본다. 그래서 씨앗을 보는 일은 더없이 경건하다. 그런가 하면 식물은 자신의 정해진 자리에서 무수한 씨앗들을 세상에 날려 보낸다. 빈 곳을 찾아 떠돌다 틈에 안착하는, 날개와 털이 달려 낙하산처럼 날아다니다 내려앉는 곳이 어디든 그 자리에 생명을 펼쳐놓는 씨앗의 생애는 기이하다. 가장 작고 가벼운 존재들이 가장 멀리 이동하면서 자신의 생명을 확장한다.

자기 존재를 방증한다. 그것은 바로 예술의 삶이 아닐까? 조금만 만져도 톡, 하고 터지면서 누가 멀리 나가나 서로 경주를 하는 것처럼 세상 이곳저 곳을 떠돌아다니는 씨앗은 또한 노마드적 생애를 보여준다. 그런가 하면 씨 앗 끝에 뾰족한 바늘을 단 것들은 그 누군가의 몸에 기생해 이동을 한다. 그 렇게 씨앗들은 세계의 모든 곳을 점유해간다. 아스팔트나 담벼락 사이, 창 틈이나 베란다 한쪽 구석에도 식물은 자라난다. 어쩌면 씨앗들은 경계를 지 우고, 빈 틈들을 메우면서 녹색으로 세계를 물들인다. 길을 가다가 문득 발 밑 어딘가에서 자라는 조그만 풀들을 보거나 솜틀집에서 떠다니는 솜처럼, 펄펄 휘날리는 눈송이처럼 대기에 유동하는 꽃가루를 만나면 나는 저 치열 한 식물의 생장력에 새삼 놀란다. 모든 식물의 근원인 작은 씨앗 한 알을 생 각해본다.

한 알 한 알 꼼꼼하게 표현된 곡식 낱알들이 모여 섬도 되고, 물이 흐르는 대지도 되고, 별들이 흩뿌려진 광활한 우주도 되고, 생명이 자라는 여성의 자궁도 되었다. 정정엽은 곡식을 통해 연상될 수 있는 다양한 관념의 세계 를 표현한다. 한 개의 팥알 같은 여성이 모이면 더 밝고 생명력 넘치는 세상 을 만들 수 있다는 건강한 기대감도 은연중 자리한다.

곡식은 쌀과 섞어 밥을 짓거나 갈아서 죽을 쑤어먹을 수도 있지만 땅에 꼭꼭 심어두면 싹을 틔워 뿌리를 내린다. 그 얇고 투명한 껍질 속에 우주가 들어 있고 생명이 들어 있고 생명을 살리는 힘도 들어 있다. 종자種子로서 남성성을 획득할 수도 있고, 새생명이라는 의미에서 여성성을 부여받을 수 도 있다. 이 오묘한 씨앗이라는 존재가 징그러울 정도로, 숨이 막힐 정도로 화면에 가득하다.

여성을 여성이게 하는 것, 자신의 몸속 깊이 감추어져 확인할 수 없음에

도 동서양 고금의 여성들이 늘상 그 존재를 느끼던 기관, 바로 선명한 자궁에
서 시뻘건 팥알이 분출하고 있는 그림이다. 걷잡을 수 없이 흘러다니는 씨앗
들은 치밀하게 묘사되어 있다. 그림의 기본 요소인 점(팥알 각각)과 선(자궁
의 형태), 그리고 면(자궁 안에 갇힌 숱한 팥알들)은 절묘하게 맞물려 있다. 생
산은 넉넉함을 바탕에 깔지 않으면 이룰 수 없음을 일러주는 것도 같다.

전체를 이루는 기초적 단위인 점 하나, 곡식 한 알의 의미는 하루하루 생
활을 채워나가는 여성의 일상과도 닮아 있다. 그 지루한 일상의 하루하루를

집적하듯 수많은 곡식더미를 하나하나 그려냄으로써 씨앗 한 알 그 자체의 존재를 드러내고 있다.(작가노트)

자궁의 단면도 위로 팥알들이 흩어지고 있는 광경을 그린 정정엽의 알곡 그림에는 이들 곡식이 여성의 넉넉한 생명의 시선으로 느껴지기를 희구하는 작가의 바람이 담겨 있다. 이러한 팥 알갱이들의 움직임을 생명 또는 여성적 에너지로 해석하는 작가는 작은 씨앗 하나에 무수한 의미를 심어놓았다.

정확하고 일관된 '공정'에 의해 제작된 그녀의 그림들은 수공적인 노고를 통해 단련된 특유의 질서 속에 단단히 자리잡고 있으며, 보이는 세계뿐 아니라 그것 너머의 세계, 생명의 근원적인 기원과 에너지의 흐름을 겨냥하고 있다. 그녀의 '씨앗'은 바로 그러한 생명의 근원과 에너지에 다름아니다.

도윤희는 삶의 본질(시간과 생명)을 추적하는 본질론자에 가깝다. 세포들의 움직임을 보여주는 작은 점들의 집적은 습기를 머금은 생명의 본질을 가시화하면서 생명의 신비에 대해 말하고 있다. 압축된 평면에서 생명의 응집을 환상적으로 보여주는 그녀의 화면은 우주, 생명, 시간의 흔적 같은 것들에서 풍기는 신비주의적 내음을 눅눅하게 풍겨준다.

그림 〈Being-Forest〉는 마치 골동품 혹은 화석들에 각인된 신비로운 색채나 미세한 덩어리 존재들의 패턴들이 응집, 혹은 부유하듯 유연한 곡선을 그린다. 때로는 나뭇잎들을 연상시키고 때로는 진동하는 반투명한 방울들로 여울진 표면들에는 평소 우리가 잊고 사는 사물들의 생명의 아우라, 그 미묘한 여운과 아름다움이 서려 있다. 짙은 적색과 황색, 혹은 터키블루의 여러 색깔층들이 마치 구름 혹은 물방울처럼 드리워진 바탕 표면 위에, 정교하고 섬세한 드로잉으로 각인된 미세한 이파리 형태의 단세포들과 자잘

한 씨앗들이 바탕표면과 대비를 이루는 색조로 처리되어 있다. 마치 현미경을 통해 씨앗, 세포들을 들여다보면서 유동성이 포착된 미시존재들의 생성과정을 우리 눈에 재현하고 있다는 느낌이다.

그녀는 몇 가지 정교하고 독특한 솜씨를 구사하며, 화석과 세포 또는 씨앗 같은 것들이 늪이나 습지, 빙하, 지층, 물 같은 틀 속에 잠긴 것과 같은 효과를 만들어낸다. 그만큼 장식성과 물질, 매체를 다루는 테크닉의 감각을 매력적으로 보여주고 있다. 투명한 막들에 의해 차단된 화석, 세포들의 이미지는 허공을 부유한다. 텅 빈, 어둡고 광막한 공간에 놓여져 있는 그 신비롭고 오묘한 생명체들은 헤아릴 수 없는 무수한 영겁의 세월을 서늘하게 드러내면서 우리들을 침묵, 고요, 정지, 부동과 같은 틈으로 유인해내는 듯도 하다. '영원성'이란 그런 것이다. 생명이란 참으로 풍요롭고, 복잡하며, 아름답고, 무섭고, 신비로운 것임을 그녀는 시간의 이동과 움직임들이 뭉글거리듯 피어오르는 단세포와 씨앗 그림을 통해 환상적으로 보여주고 있다.

도윤희
Being-Forest
(캔버스에 오일 · 연필,
122×244, 1999)

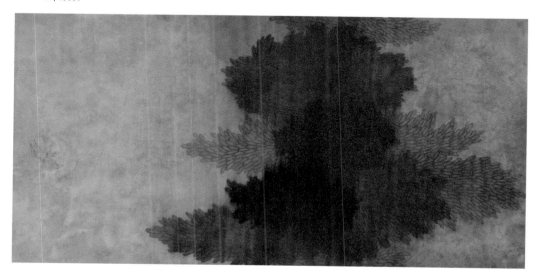

고석연은 땅에 사는 존재의 꿈을 간직한 씨앗 또는 풀잎을 소재로 작업하고 있다. 씨앗과 풀잎은 그의 자연이고, 이 자연은 그가 자신의 마음을 의탁하는 대상이다. 작가는 씨앗과 나뭇잎을 빌려 수런대는 생명체의 소리와 분주한 삶을 판화기법으로 표현했다. 종이는 대지가 되고 그 위로 눈이나 비처럼 씨앗, 나뭇잎이 가벼이 떨어진다. 화면 역시 땅처럼 생명을 길러내고 보듬는 장소에 다름아님을 보여준다.

나에게 '그림 그리기' 작업은 이 세상에서 가장 작은 꽃식물인 개구리밥과 많이 닮았다. 물 위에 떠다니며 양분을 섭취하는 동시에 광합성을 하는 개구리밥은 물과 공기가 맞닿아 있는 접점인 수면에서 생활한다. 기억과 상상의 접점에서 이루어지는 나의 작업에서, 기억은 개구리밥의 뿌리를 감싸고 양분을 제공하는 무정형의 물처럼 존재하며 상상은 공기중에서 광합성을 통해 끊임없이 성장한다. 이러한 '식물적 기억과 상상의 작용을 통한 나의 작업은 개구리밥처럼 한 곳에 머물기를 거부할 뿐 아니라 더 나아가 바퀴로 상징되는 운동성을 지닌다.(작가노트)

하늘에서 빗방울이 떨어진다. 그 물방울은 씨앗이 되고 포자가 되어 허공에 떠돌다 지상에 안착하려 한다. 자전거 바퀴가 달린 씨앗들이 활기차게 대지로 낙하한다. 즐거운 비행이다. 흙 속으로 파묻혀 싹을 틔우고 줄기를 길러내 세상을 덮어나갈 씨앗들의 분주한 삶이 감촉되는 장면이다.

최혜인은 감자에서 돋아나는 싹을 그렸다. 순지에 그려진 이 그림은 기존의 채색화에서 흔하게 보았던 꽃, 식물 그림과 완연히 다르다. 창백한 꽃의 묘사나 억지 아름다움의 강요에서 벗어나 식물과 생명, 씨앗과 존재의 본질

고석연
싹트기
(종이에 혼합재료,
73×142, 2001)

을 엿보는 예사롭지 않은 시선과 마음이 홀연히 드러난 그림이다.

이미 싹이 나버려 먹을 수 없게 된 감자를 부분적으로 확대하니 다소 낯설고 생경한 풍경이 되었다. 그런데 이 작가는 소생할 가능성이 없는 그 식물들을 뚫고 나오는 것들에서 놀라운 생명력을 보았다. 감자의 피폐한 껍질을 뚫고 나오는 싹과 씨눈은 경이롭다. 소멸의 순간에 생성을 생각하게 하는 것이다.

작가는 이 감자싹에서 사막을 발견했다고 한다. 공기는 너무 덥고 물은 부족한 곳, 사막은 탄생의 공간으로는 최악이다. 그러나 사막에도 생명체는 존재한다. 잠재된 생명의 환상이 그곳에서도 계속되는 것이다. 감자싹 역시 부패한 감자, 양분도 수분도 없는 이곳을 유일한 삶의 거점으로 삼아 새로운 탄생을 꿈꾼다. 그런 식물의 생명력이 눈물겹다. 죽어가는 감자에서 자라나는 새싹. 새로운 씨앗들을 통해 생명의 경이를 말하고 싶은 것이다.

이러한 맥락에서 그녀의 작업은 소멸과 생성 그 접점에서 시작된다고 할

최혜인
감자 속 사막
(순지에 채색, 72×50, 2000)

수 있다. 부패를 딛고, 죽음을 뒤로하고 감자의 표면을 뚫고 나온 싹들은 경이로우면서도 한편으로는 공포감을 준다. 삶과 죽음이 서늘하게 맞붙어 있기 때문이다.

캔버스의 화면 위에 물질로서의 물감을 손동작이나 물리적 행위를 통해 무엇인가를 표현한 것을 회화라고 한다. 회화는 캔버스의 표면을 덮어나가는 과정을 통해 이루어진다. 그 덮는 방법은 다양하다. 새로운 피부의 이식은 캔버스(화면)를 새롭게 환생시키는 제의와 유사해 보인다. 그림을 볼 때마다 나는 그 새로운 환생의 욕망들을 만난다. 현대미술은 캔버스의 표면, 피부에 물감을 칠하는 여러 가지 방법의 개발과 조탁에 의존해왔다고 해도 과언이 아닐 것이다. 그리고 그 화면은 여전히 일종의 환영에 의지하며, 보여지기를 원하는 이미지로 남았아 있다. 이 사각의 그림틀은 '진보된 인공물(마이어 샤피로)'로서 '이미지-장의 체계'에서 가상의 공간, 자율적 공간으로 기능한다. 우리가 화면의 이미지에 기대하는 것은 바로 현실 이상의 그 어떤 것을 보고 읽고 해석하고자 하는 욕망이다.

도병락의 〈시간 속으로〉는 기이한 풍경이다. 섬세하게 캔버스의 표면을 매만진 붓질들의 촘촘함이 화면의 밀도감을 균등하고 찐득하게 올려놓았다. 물론 여전히 이젤회화 방식의 물감칠이지만 그 붓질은 우선적으로 화면을 벽지나 담벼락처럼 만들어놓는다.

추상적인 붓질은 이미지의 현전으로 남았는 형식을 띠면서 배경과 표면의 일치를 보여주는데 오밀조밀한 붓질이 모여 벽지나 벽지의 문양인 양 환영을 주는 것이다. 작고 둥근 붓으로 얇게 펴서 발라 나가거나 물감을 찍어붙이는 이 일련의 과정들은 모종의 수행을 연상시킨다. 오랜 시간을 필요로 하는 꼼꼼하고도 치밀한 붓질은 물감을 매개로 캔버스라는 화면,

텅 빈 공간에 자신의 육체를 밀착시키고자 하는 욕망에서 비롯되는 듯하다.

작가는 어느 날 마늘 조각이나 작은 씨앗들을 보았다. 시선에 우연히 들어와 박힌 그 식물들은 섬세한 조직, 표면, 신비로운 삶을 보여주었고, 작가는 그것들을 화면 위에 단출하니 올려놓았다. 식물의 생장과 분열, 증식들이 막막한 화면 위에서 이루어진다. 힘차게 살아 올라가는 식물의 생명력, 질긴 목숨이 시간을 배경으로 부유한다. 무수한 씨앗, 포자들이 떠돌고 있다.

무채색의 배경에 그려진 이 형태들은 또한 벽지의 패턴을 연상시킨다. 배경 전체가 벽, 벽지가 되고 있다. 오랜 시간의 흔적과 풍화, 얼룩으로 물든 벽지, 찢겨지고 밀린 상처들 혹은 눅눅한 담벼락 같은 분위기가 연출되기도 한다. 적조하고 차분한 이 화면은 금욕적으로 젖어 있다. 오래되고 낡은 것들에 대한 작가의 취향은 회상과 기억, 추억, 상실과 소멸에 바치는 헌사에 가깝다. 관습적인 페인팅의 붓질과 그 효과를 비껴간 자리에 그만의 독자적인 붓의 호흡들을 피부나 막처럼 펼쳐놓고 있다. 전면적으로 균일한 화면을 배경으로 해서 이미지가 출몰한다. 그 이미지들은 도상적 형태감을 지니고 반복해서 배열되어 있다. 그것들은 유심히 보면 화초나 선인장, 마늘, 파인애플, 나무와 잎사귀들이자 모든 식물의 씨앗 이미지들이다. 이 미시적 세계를 통해 새삼 생명현상을 깨달은 그는 붓질로 그 여정을 뒤따른다.

박계훈은 삼베, 마닐라 삼, 나무젓가락 등으로 콩나물 같은 친근한 사물을 실물과 유사하게 재현한다. 이는 관객들이 그의 작품을 예술품 또는 일상적 오브제로서의 이중적이고 모호한 의미로 해석하게끔 유도하는 작용을 한다. 이처럼 실물과 작품 외형에서 오는 유사함을 통해 작가는 재현도, 재현의 부정도 아닌 단지 예술에 대한 의미론적 모호성으로 표현하고 있다.

작가는 3년 동안 매일 삼베천을 바늘로 한땀 한땀 꿰매거나 나무젓가락

도병락
시간 속으로
(캔버스에 유채, 130×194, 1997~1998)

을 공들여 조각해 1천여 개의 콩나물을 만들었다. 박계훈의 치밀한 수작업으로(그의 작업은 느리게 반복되는 단순노동을 통해 작품이 기존 규칙에 지배당하지 않는 의지를 표현한다) 만든 콩나물은 길이 230센티미터, 높이 30센티미터, 폭 18센티미터의 긴 직사각형의 투명 아크릴 상자 안에 담겨 있다. 나무젓가락을 정교하게 깎아 만든 10~15센티미터의 콩나물 276개가 반복적으로 배열되어 있다. 그 의사 콩나물들은 음식으로서의 본래 기능을 상실한 채 단지 시각적 대상으로서, 미술품으로서 존재한다. 그렇지만 이 자잘한 콩나물, 씨앗들을 고스란히 자신의 손과 노동으로 '복제'하는 작업은 어쩌면 몸소 콩나물을 재배하듯이 하나하나의 콩나물(씨앗)이란 존재를 몸으로 체득해내는 일종의 수행적 차원에 놓여 있는 듯 보인다.

글씨를 반복해서 쓰듯이 반복적인 만들기가 되지만 늘 다른 손맛 때문에 작업을 지속합니다.(작가노트)

그는 시대와 문화의 흐름에 역행하려는 듯 '느림'을 선택한다. 현대사회에 저항하는 가늘고 길쭉한 수백 개의 콩나물들…… 빠른 시간에 발맞춰 스스로 노예가 되기보다는 여유롭게 시간을 소비하며 느림을 선택하는 용기를 보여준다. 씨앗들 스스로가 보여주는 자신의 존재에 대한 무언의 항거이다.

전시장 한가운데에 하얀 드레스를 숙주 삼아 생명이 움트고 있었다. 다소 음산한 풍경이었다. 전시장 가장자리에는 흙과 화분들, 그리고 씨앗들이 놓여 있어 관객이 나누어 가질 수 있게 했다. 전시 부제로 붙여진 낯선 단어 '이숙異熟'은 불교에서 나온 말로, '다른 형태로 성숙함'을 의미한다.

김주연의 작품에서 이질성은 동질적인 몸체로부터 나온 것(또는 추방된 것)이다. 이질적인 것을 가늠하지 못하는 동질적 절차들이 지배하는 현대사회에서, 현대예술은 이러한 동질적인 생산으로부터 끝없이 탈주하려 한다. 햇빛이 들지 않는 도심의 지하공간, 이 작은 영토는 빛과 멀리 떨어져 있지만, 또 다른 생명의 과정으로 분주하다.

흰 드레스는 마치 회생을 통한 정화를 상징하듯, 의연하게 버티고 서서 자신의 몸을 또 다른 생명에게 내주고 있다. 그러니까 이 작품은 여성 몸체의 연장이라 할 수 있는 흰 드레스에 흙 혹은 씨앗이라는 풍부한 모성적 상

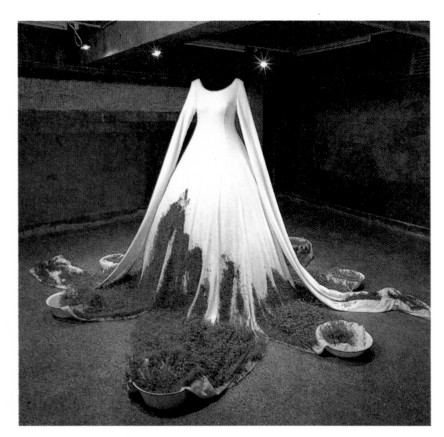

김주연
이숙異熟
(혼합재료, 설치, 2002)

징을 담고 있다. 대지 구실을 하는 드레스는 어머니의 자리, 카오스의 장소
이자 개체에 영양을 주는 생명의 자리다. 드레스는 여성과 순결, 결혼을 뜻
하며 이는 임신과 출산으로 나아간다. 그 백색의 드레스 피부를 씨앗들이
장악하고 전면적으로 메워간다. 흰 드레스는 점차 녹색으로 차오른다. 작
가는 이 자리에 생명을 자라게 함으로써, 문화와 자연, 주체와 타자의 경계
를 무너뜨리는 모성의 정수를 가시화한다. 모성적 육체와의 동일화가 아니
라, 사랑과의 동일화를 강조하는 그녀의 작품은 여성적 사랑이 자아의 경
계를 넘어 타자가 됨으로써, 종種에 대한 의무도 아울러 완수하고 있음을

보여준다.

여성성을 상징하는 하얀 드레스를 천장에서 바닥까지 드리우고 천 바닥에서부터 열 가지 식물(크레세, 아팔파, 린제 등 십자화과 식물, 콩자류의 식용식물)의 씨앗을 지속적으로 심어 식물이 성장하고 소멸되는 과정을 보여준 이 작업은 전시가 진행되는 동안, 다시 말해 재배기간 동안 하얀 드레스는 녹색이 되고 씨앗들은 다른 형태로 숙성되어간다. 생태계의 성장과 소멸의 변화과정이 한눈에 밟히는 작업이다.

이성원은 실제 씨앗으로 그림을 그리고 있다. 나팔꽃 씨앗이나 박주가리 씨앗, 결명자나 상사초, 갈대, 나팔꽃 넝쿨 등으로 직접 자연을 그렸다. 아니 자연을 되살려놓았다.

나의 작업은 숲이나 들판을 소요하며 접했던 작은 대상들에 대한 관조에서 출발한다. 밖에 그림을 그리러 나가서도 눈앞의 것들을 바라보기만 하다가 돌아오는 경우가 많다. 나는 자연 속에서 하나의 대상들을 바라보기에도 바쁘다. 그간 야외 자연 현장에서 작업을 해오다가 요즈음 밖에서의 느낌과 생각을 실내로 옮겨오고 있다. 실내작품을 제작할 때도 작품을 염두에 둔 내 스스로의 행위보다는 자연 가운데 있었던 기존의 상황이나 사물을 중시하기에 나는 서명을 하기도 망설여진다.(작가노트)

산과 들, 논과 밭 그리고 모든 길들을 형상화한 것이 다름아닌 씨앗들이다. 실재하는 씨앗들이 화면에 부착된 일종의 부조적인 작업이기도 하다. 다양한 씨앗의 색상과 고추잎, 쑥, 흙물에서 건져 올린 색들을 칠해 자연 그 자체의 색감을 구현했다. 철저하게 자연에서 나온 재료를 가지고 그림을 그

린 것이다. 캔버스나 종이 위에 씨앗들을 직접 부착한 그림 〈파종으로써의 그리기〉는 식물을 대상으로 재현한 그간의 작업들에서 벗어나 자연 그 자체로 나아간다. 마치 농부가 씨를 파종하고 가꾸듯이 그렸다. 그것은 재배와 자연 본래의 상황성을 화면에 재생하는 일이기도 하다. 작가 스스로가 농부가 되고 자연이 되었다.

이종구는 실제 밥상 위에 아크릴 물감으로 씨앗을 정교하게 그렸다. 치밀한 사실주의 기법에 의해 그려진 사물들은 우리네 살림과 생명의 가장 기본

이성원
파종으로써의 그리기
(장지에 각종 농작물·씨앗·고추
잎·쑥·흙물 채색, 148×213,
2001)

적인 근간을 대표한다. 나는 이종구의 그림에서 진정한 리얼리즘 정신을 만난다. 단순히 기법만을 말하는 것이 아니라 작가가 지향하는 미적 이념과 그 표현형식과의 부단한 일치에서 번져나오는 기운 같은 것 말이다. 새생명의 희망에 대한 기원이 밥상 위에 간절하게 내려앉아 있다. 우리네 할머니들이 정한수 한 그릇 떠놓고 그토록 애절하게 기원했던 것 역시 생명에 대한 간구였으리라. 가족들이 둘러앉아 따뜻한 밥 한 그릇씩 나눠먹는 밥상이 다름아닌 세상이고 삶이고 목숨이다. 그것을 가능케 하는 것이 바로 씨앗들이다. 작가는 이 세상의 모든 것이 바로 이 '씨앗'에 있음을 감동적으로 제시한다.

　내가 농촌을 그리기 시작했던 10여 년 전의 그때보다도 지금의 농촌은 한층 열악해졌고 급기야 쌀시장 개방에까지 이르러 더욱 황폐화되고 있다. 궁극적으로 내 그림의 꿈이 농촌의 희망을 위한 것이었다고 한다면 현실은 오히려 그 반대로 되어버렸다. 미술의 사회적 기능과 힘의 한계를 인정하면

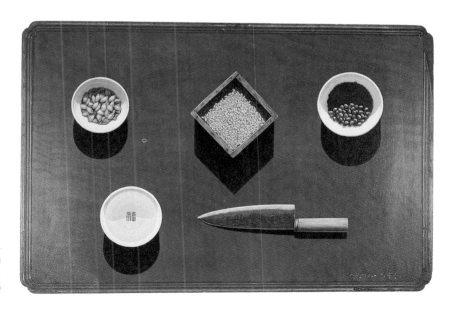

이종구
식량
(밥상 위에 아크릴릭,
61×91, 1990)

서도 내가 작업해온 결과가 오직 문화적 가치로서밖에 존재할 수 없다는 사실에 새삼 무력감을 느낀다. 그러나 그나마 내가 아직까지 그려왔고 또 앞으로도 그려갈 세계란 오직 땅의 힘에 대한 믿음과 희망일 수밖에 없다.(작가노트)

80년대 이래로 줄곧 우리네 농촌 문제를 천착해온 작가는 그 연장선상에서 씨앗을 제시한다. 자연스러운 행보라고 말할 수 있다. 지극히 일반적인 작은 밥상에 부엌칼과 그릇, 물, 씨앗들이 제상처럼 차려져 있다. 씨앗 한 알에 의해 이루어진 세상, 밥 한 그릇의 소중함과 씨앗 한 알에 바치는 경외의 시선이다.

아름답고 달콤한 이 추상그림 〈Suddenly〉를 보면서 대화를 나누던 중에 이 그림의 작가 백지희는 흥미로운 말을 했다. 그녀는 매일 습관적으로 2, 30여 개의 단어들을 일기를 대신해서 혹은 낙서처럼 나열한단다. 그리고 이를 모티브 삼아 그림을 그려나간다는 것이다. 하나의 단어가 함축하고 있는 모든 생각의 갈래들을 화면 위에 불러들이는 것이다. 그 단어들은 막연한 느낌, 짧은 단상, 안타까운 기억들을 모호하게 지시하는 단절되고 불구화된 파편들이지만 그것을 매개로 해서 작가는 어떤 감정을 되살려나간다. 거기에 살을 입히고 몸을 성형한다. 이 상기의 고통스런 자국, 흔적이 그림이 되는 것이다.

그녀에게 그림이란 자신의 감정, 생각, 삶의 여러 자취들을 형상화시키는 일이며 동시에 그것들을 다시 불러모아 현존시키는 일이다. 갈등을 진정시키거나 근원적인 문제들을 사유해보거나 혹은 자기 자신을 들여다보는 일이 다름아닌 회화인 것이다.

백지희
Suddenly
(캔버스에 아크릴릭 · 오일, 100×90, 1999)

단색으로 물든 색면의 바다 같은 화면은 아름답다. 그 색채 위에 떠 있는 자잘한 원형들로 이루어진 백지희의 화면은 생성 중이다. 납작한 사각형의 이 평면은 시간의 자취를 안고 수많은 사연, 기억, 얼룩과 내음, 감정의 여러 편린들을 담가두었다가 흘리고는 다시 고정시킨다. 그 자취는 이전의 모든 기억과 감정을 온전히 기억하고자 하는 안쓰러운 노고와 절박한 몸짓들을 실타래처럼 기억한다. 지렁이나 뱀이 지나간 자국 같은 것들이 화면 안에 가득하다. 그런 면에서 그녀의 화면은 모종의 장소성을 암시한다.

우리들의 의식과 마음, 그리고 몸 역시 그런 장소성을 지닌다. '몸'이란 '모으다'에서 나온 말이다. 몸이 간직하고, 기억하고 있는 수많은 시간의 잔해와 그로 인해 파생된 감정의 진폭들이 원형의 물방울로 가시화된다. 스퀴즈로 밀고 나간 자국, 붓으로 지우고 덮은 흔적, 흐르고 매달리고 얼룩진 물감들이 그런 시간과 감정의 흐름, 정지, 소멸과 기억 등등을 말해준다.

그러니까 그녀가 즐겨 그리는 원형의 형상은, 생명을 상징하는 씨앗이나 세포인가 하면 문장을 이루는 단어와 같은 것들이고 동시에 감정을 지시하는 상형문자 같은 것들이자 모든 시간의 궤적들이다. 화면은 그것들이 형성되다가 사라지고 다시 생성과 소멸을 부침하는 과정을 지속적으로 보여준다. 불현듯 생명체는 빠져나가고 그 틀들만이 본래의 생명체를 강하게 추억하게 하는 것이다.

화면은 수많은 씨앗, 세포들의 분열과 부유, 지우고 덧칠하고 다시 지워나간 흔적들로 가득 채워져 있다. 이것이 그녀의 그림이다. 그림을 통해 명료한 형상이나 주제, 내용을 명시하지 않고 주춤거리고 머뭇거리며 지우고 그리는 흔적만을 보여주는 이 해체적 그림이 그녀의 그림에 대한 진술이다.

있다가 없어지고, 칠하고 지우고 닦고 덮어나간 모든 것은 시간의 결, 주름을 알려준다. 한 화면에서 광택과 무광택을 겹쳐 쓰는 것 역시 지난 시간

의 층차를 보여준다. 빛바랜 지난 시간과 생생한 현재의 시간은 한 화면에서 그렇게 공존한다. 시간은 기억이고 이는 삶을 말하는데 결국 우리의 삶이란 이렇게 다양한 시간을 함께 껴안으면서 진행된다. 우리는 바로 이런 생성적인 현재를 산다. 그것은 단순한 현재도 아니다. 그 속에는 과거와 미래가 섞여 공존하고 있다. 시간의 여러 주름들이 그렇게 겹쳐져 있다. 있던 이미지가 사라지고 지워지는 것은 과거를 나타내는 것이고, 형성되거나 생성 중인 이미지는 지금을 말한다. 이는 또한 감정이 있었던 자리이기도 하고 잊혀진 자리이기도 하지만 그것은 분명히 존재했었던 자국을 생생히, 안타깝게 남기고 있다. 결코 지워지거나 사라질 수 없음을 보여준다. 여러 경험과 감정과 생각의 진폭을 안쓰럽게 언어화시킨 것, 형언하기 난해한 것들의 형상화다. 그러나 그림은 원래의 감정의 정확성에서 멀리 떨어져 있다. 그녀에게 그림은 그런 흔적만을 보여준다. 가닿을 수 없는 절박한 한계를 보여준다. 그러나 그 흔적, 자취는 그 어떠한 구체적인 형태보다도 강렬하고 아련하다.

사군자 · 탈사군자

간결하고 담백한 삶의 향기

　조선 초기의 문신이자 서화가인 강희안은, 지각도 운동능력도 없는 풀 한 포기 미물이라도 그 풀의 본성을 잘 살피고 그 방법대로 키운다면 자연스럽게 꽃이 피어난다며 그만의 양생법을 『양화소록』에 적어놓았다. 또한 그는 인간이 본받을 만한 품성으로 소나무에서는 장부 같은 지조를, 국화에서는 은일의 모습을, 매화에서는 품격을, 석창포에서는 고한의 절개를, 괴석에서는 확고부동한 덕을 찾았다. 그 꽃과 나무를 본성대로 길러서 언제나 눈에 담아두고 마음으로 본받을 수 있다면 수신과 치국에 있어서 문제가 없다는 생각이었다. 그러니까 옛사람들이 화훼를 기른 것은 사람의 심지를 굳게 하고 덕성을 기르기 위함이었던 것이다.

　중국철학에서는 이른바 천인합일天人合一사상에 의해 인간과 자연이 서로 통하며 동시에 서로 유사하다는 관념이 지배적이었다. 따라서 자연의 본체는 인간 윤리의 근원이며, 인간 윤리는 자연의 본체가 발현되는 것이라는 시각이 중국 인생론의 기본관점이기도 했다. 자연을 따라서 움직이면서 자연의 시간적 변화에 순응하고 자연의 법칙을 위배하지 않고자 한 것이다.

그런 경지는 '실천적인 심성의 계발'을 통해 획득되는데, 그 수행 방법의 하나가 바로 산수나 사군자를 완상하거나 그리는 일이었다.

결국 그러한 일은 자연과 합일하기 위한 인간의 자기수양적 차원과 결부된 것이었다. 자연에 대한 심미적 태도와 정신소요 등의 정신적 가치를 통해 새로운 차원의 인간성 계발에 주안을 둔 장자의 입장이 그 절정을 보여준다. 자연계의 일체 사물이 존재론적으로 모두 동등하다는 사실과 그것을 편견 없이 인식해야 한다는 장자의 태도는 오늘날 우리의 삶과 문화, 나아가 미술문화에도 중요한 사유를 보여준다.

매화, 난초, 국화, 대나무의 생태를 정확히 관찰하여 양식화시키고 단순화한 사군자는 이 땅에 유교가 들어온 이래 사대부 지식인들의 자화상이었다. 말하자면 천지만물의 생성원리로써 음양사상을 습합시킨 성리학적 우주관이 사군자의 세계에도 고스란히 씌워진 것이다. 당시 지식인들이 최고의 덕목으로 여겼던 충절을 바탕으로 해서 매화를 인자함仁에, 국화를 의로움義에 그리고 난초를 예禮에, 대나무를 슬기로움智에 자리매김했는데, 이 모두가 철학의 깊이와 생활의 진리를 거기에 두고 싶어했던 지식인들의 희망이 남긴 상징의 체계화다. 그러니까 예술을 앞세워 자연과 인간의 일체화를 꾀한 것은 동북아시아 예술의 남다른 부분이었던 것이다.

이른 봄의 추위를 무릅쓰고 제일 먼저 꽃을 피우는 매화, 깊은 산중에서도 은은한 향기를 멀리까지 퍼뜨리는 난초, 늦가을 첫추위를 이겨내고 꽃을 피워내는 국화, 모든 식물이 잎을 떨군 겨울에도 푸른 잎을 계속 유지하는 대나무는 추위를 견디며 꽃을 피우거나 푸르름을 잃지 않는 기개를 자랑하는 식물들이다. 이처럼 호연지기의 기상을 드러내고 세파에 흔들리지 않고 절개를 지키며 고매한 인품으로 주변을 맑고 향기롭게 하는 사람을 군자라고 하는데, 과거시험을 통해 문인사대부 계층이 형성된 고려 후기 이래로

사대부들은 그들의 이상인 군자의 표상으로 사군자를 화폭에 올려 그림으로 표현하기 시작했다. 사대부들은 별도의 수련 없이 글을 쓰던 용필법의 연장선상에서 이를 조금 더 형상화하거나 수묵화법을 가미했다. 사군자는 손쉽게 그림으로 옮길 수 있는 기법상의 특징과 그 뛰어난 상징성으로 인해 문인들이 주관적 심회를 가탁하여 표출해내기에 적합했다.

그런 문인들의 사군자는 20세기 들어와 사실상 몰락했다. 군자를 지향하던 사대부 계급이 붕괴되었고 유교적 이념, 성리학적 세계관도 망실되었기 때문이다. 일제 식민지시대 조선미술전람회에서 사군자는 회화부문으로 편입되었고 이후 해체의 길을 걸었다. 서예를 하는 이들의 여가로, 부채그림의 장식으로 혹은 일반인들의 취미활동으로 그렇게 도태되고 변질된 것이다. 그럼에도 불구하고 사군자는 여전히, 너무 많이 그려진다. 껍데기로만 남은 사군자는 그 본래의 의의를 잃어버린 상태에서 습관적이고 동어반복적인, 형식적인 그림의 길을 걷고 있는 것이다. 화석화된 전통으로, 퇴물로 그리고 기예적 수준 내지 박제화된 전통으로 말이다. 현재 그려지고 있는 모든 사군자는 어쩌면 가짜 전통이다. 그것은 '그냥 풀'에 불과하다. 그렇다면 오늘날 우리에게 사군자는 무엇인가? 무엇이어야 하는가? 미술사학자 윤희순은 현대에 이르러 미의식이 바뀜에 따라 사군자 역시 그 단순한 필치와 군자의 의취義趣만으로는 예술이 될 수 없다고 지적한 바 있다.

나로서는 오늘날 동양화를 한다는 것, 사군자나 산수를 그린다는 것이 전통적인 형식을 모방하거나 관습적인 그림으로만 귀착되어서는 곤란하다고 생각한다. 사군자나 산수가 어떤 필연적인 맥락에서 그려졌는지를 깨닫고 그런 그림이 궁극적으로 지향하고자 했던 의미 등을 다시 사유해보아야 한다. 더불어 거기에 덧씌워지고 고착된 '명분'에 대한 해체의 시선 역시 요구된다. 식물유추를 통해 인간의 마음을 구성해보려는 유교의 사유방식은 인

김성희
양해의 육조작죽도를 방함
(장지에 먹·채색, 165×64.5, 2001)

간 마음의 중요한 행위 특성이 생명력과 사랑이라는 것에 근거하는 것이다. 사람을 자연세계의 천체 구조 안에 놓고 사유하는 방식 말이다.

식물의 세계에서 우주 자연의 이치를 궁구하고 그 속에서 인간 삶의 본성과 이치를 깨닫고자 했던 그런 마음가짐이나 자세가 오늘날 새삼스럽게 요청된다는 사실을 염두에 둔다면 우리가 다시 사군자나 산수화를 새롭게 들여다보고 이해해보아야 할 이유가 분명 존재할 것이다. 그것은 일종의 생태주의적 세계관이나 식물성의 사유를 요구하는 일이기도 하다. 동시에 수행으로서, 자연과 인간의 관계설정으로서의 그림 그리기와 사유의 태도를 가다듬는 것이기도 하다. 앞서 강희안의 글에서 언급한 그런 깨달음과 인식 같은 것 말이다. 일종의 삶의 수행 혹은 수양으로써 그림 그리기를 택하고 이를 실천했던 이들의 마음과 눈을 새삼스럽게 떠올려보자는 것이다.

여기 소개하는 작가들은 사군자를 소재로 끌어들이되 전통과 현대, 식물성의 사유와 서구적 미술관美術觀, 일상과 욕망, 그림과 그 인식론적 배후를 조명하는 작업으로 사군자를 활용하거나 차용하는 한편 응용하고 있다. 사군자에서 출발해 사군자를 벗어나는 한편 새롭게 사군자를 인식시키고 있음을 발견할 수 있다.

김성희는 사군자라는 전통화목이 동양정신의 본질적인 의의를 집약시킨 표상이라는 사실에서 출발한다. 그녀는 사군자의 본질적인 정신을 되살려내는 한편 그 고전적 기초 위에 이를 또 다른 형상언어로 환생시킨다. 그녀의 사군자는 오늘날 우리의 미술문화에 말을 거는 매개로 작동하는 것이다.

그녀는 사군자로 표상되는 윤리적 덕목들, 그 지조와 운치, 고결함, 인격의 완성과 같은 간결하고 담백한 삶의 향기들을 새삼 말하고 싶어하며, 이로써 이 세상과 교류하는 매개로 삼고자 한다. 따라서 그녀가 그린 사군자

는 일종의 언어로 기능한다. 아울러 그것들은 '특유한 사람'의 상징으로 자리한다. 매화는 고매한 인격, 모진 세파를 견디어낸 자의 표상이며, 돌에 뿌리를 박고 있는 고결한 난초는 강한 생명력, 힘찬 기세를 지닌 이로, 대나무의 마디와 국화 줄기에 매달린 잎 등은 깨달음을 얻은 이로 상징된다.

그녀에게 사군자로 대변되는 '특유한 사람'이란 의미 없이 죽어 있는 일상적인 것들, 더이상 의미를 지니지 못하는 전통을 대쪽 같은 파격으로 과감히 끊어내어 우리에게 의미 있는 것들로 다시 보여주는 깨달은 이의 표상이다.

〈양해의 육조작죽도를 방함倣 梁楷 六祖斫竹圖〉이라는 그림은 화석화한 전통, 내 안에 들어와 있는 고정관념 같은 것들을 과감하게 잘라내 버리겠다는 마음자세를 보여준다. 기왕에 자르려면 감정에 흔들림이 없어야 하듯 그림 속 인물은 무표정하고 담담하기만 하다. 피를 흘리며 잘려나간 자리, 상처에서는 다시 새로운 가지가 자라난다. 주제나 기법, 재료 등은 철저히 전통의 기반 위에서 시작하지만, 그것이 오늘의 조형언어로 재해석되기 위해서는 더이상 의미를 지니지 못하는 화석화된 전통의 관념성 같은 것들은 과감히 끊어내야 한다는 것이다.

그녀에게 '사군자'라는 테마는 결국 전통에 대한 투철한 학습과 새로운 인식 및 진정한 의미에서의 인간과 자연의 관계에 대한 체험과 사유를 보여주기 위한 매개인 셈이다. 고대로부터 수없이 그려져 온 사군자를 다시 환생시키면서도 이를 통해 전통의 계승과 새로운 창조에 대한 고도의 은유를 보여주는 것이 김성희의 작품이다.

배준성은 가지껍질로 난을 쳤다. 멋들어진 난의 날렵한 필획이지만 가까이서 보면 그것은 아크릴로 정교하게 묘사된 사과나 가지 같은 과일의 말라

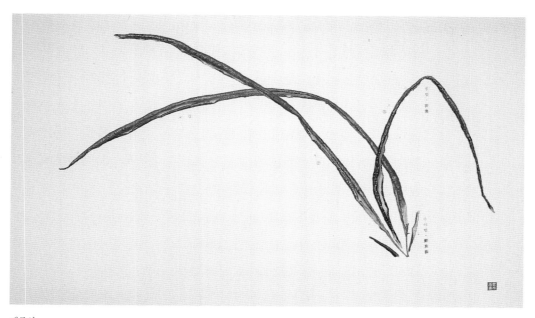

오그라든 껍질이다. 난보蘭譜에 등재된 난 이미지를 순서대로 그려나간 그의 그림은 그러나 실은 오이나 가지 같은 과일의 껍질을 그려넣은 것이다. 그것은 붓질의 흔적으로 드러난 난 이미지를 재현하는 일인 동시에 과일껍질을 세밀하게 재현하는 일로 이루어진다. 난이라고 생각하며 다가선 순간 난은 가지껍질로 몸을 바꾸고, 가지껍질임을 알고 뒤로 물러선 순간 그것은 다시 난으로 다가온다. 이 둘 사이의 현기증 나는 왕래가 무척 흥미롭다.

배준성이 말라 비틀어진 사과껍질이나 가지껍질 같은 것들로 난을 친 작업은 전통적인 재현방식에 대한 불신, 유사와 재현의 순박한 원칙에 대한 매우 시니컬한, 지적인 조롱으로 볼 수 있다. 이는 또한 회화란 어쩔 수 없이 유사와 재현의 속성을 불가항력적으로 끌어안는 유일한 매체이며, 그속에서 회화의 재정의나 새로운 해석을 기다리는 매력적인 장르임을 알려준다.

배준성은 결국 특정한 대상을 닮은 그림을 그리지만 거기에서 조용히 벗어나 무언가 다른 틈, 굴곡, 주름을 만든다. 그의 재현은 그 어떤 것의 재현이기를 포기하고 특정한 세계와 사물을 모방하는 데서 이탈해 미끄러지는 기묘한 재현의 방식을 사군자를 빌려 실험하고 있다. 그것은 모든 의미를 무로 돌리는 일종의 실험이면서, 회화적 행위와 회화적 체험에 대한 또는 회화의 모티브의 위상이라든가 관객의 좌표에 대한 모종의 메타포의 성격을 띠고 있다. 잘 알려진 공식적인 이미지인 난을 차용함으로써 그는 관습적 회화보다는 그것이 지니는 내적 지시구조에 대한 분석을 시도한다. 그것은 이른바 의미의 층위를 형성하는 대신에 그리기 자체를 즐기며 이를 지연시키고 재현의 욕망을 불식시킨다. 목적 없는 그리기 말이다.

이순종은 군자의 높은 덕을 기리는 사군자를 머리카락으로 재현했다. 머리카락으로 엉뚱한 놀이를 한 것이다. 어느 날 몇 가닥 떨어진 머리카락을 집어드는데 휘어 늘어지는 것이 마치 난 같다고 여긴 작가는 그 교활해 보이기도 하고 앙증맞아 보이기도 하는 모습에서 묘한 흥미를 느꼈단다.

그녀는 사군자의 품성과는 반대되지만 자신과 모든 사람의 본성을 생각해보니 허약함, 교활함, 오만함, 완고함 등이 사람의 말과 생각과 행위를 지어내는 것들이라고 생각, 그런 본성을 쓸쓸하게 혹은 재미있게 바라보면서 작업해보았다고 한다.

긴 머리카락은 여성의 신체적 특징의 상징적 표상이자 복잡하게 얽혀 있는 무의식의 혼란스러움을 표출하는 단서이기도 하다. 그녀는 이 머리카락을 가지고 공간 속에서 일종의 드로잉을 시도했다. 풀과 물을 섞어서 뿌리고 다리미로 다려서 압착해 마치 김처럼 만든 머리카락을 모서리 혹은 바닥에 위치시켜 난으로 읽게 한 것이다. 하얀 전시장 모서리에 위치한 이 머리

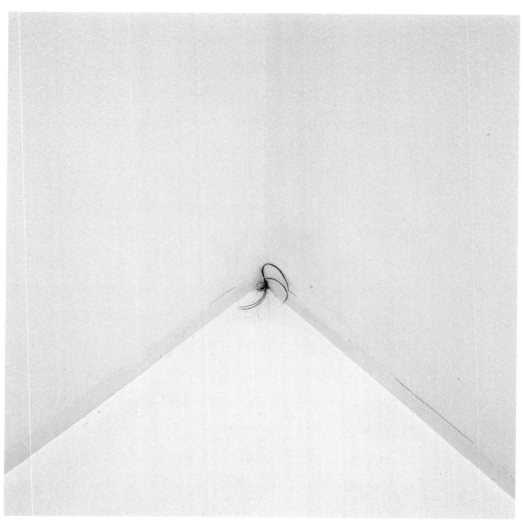

이순종
난
(머리카락, 12×10×10, 2001)

카락 난은 전시공간을 몸으로 만들어버리고 발칙한 상상력을 자극한다. 전시공간은 순간 자연이 되고 사군자가 서식하는 특정한 장소로 탈바꿈되었다. 머리카락으로 난을 치고 그 난을 3차원의 공간에 가설한 것이다. 남자(군자)의 표상인 난이 여성의 머리카락으로 재현되었으며 이를 통해 사군자에 대한 일종의 페미니즘적 해체를 보여준다.

이순종의 이 〈난〉은 동양회화의 오랜 전통, 즉 신체적 몰입의 연장으로서의 회화라는 전통 속에 있다. 하지만 그녀의 작업이 기존의 동양회화와 다른 점은 여성의 신체를 이용했다는 점이며, 이 신체가 자신의 히스테리컬한 비전을 억누르고 있지 않다는 점이다.

박이소의 〈그냥 풀〉은 무척이나 시니컬한 작품이다. 전통적인 의미에서 이루어져온 사군자를 그대로 모방하고 복제하는 모든 작업들을 조롱하고 위반하고자 하는 제스처다. 오늘날 그려지는 사군자가 결국은 박제화된 전통이란 얘기다. 화선지를 대신해 누런 갱지에 먹으로 의도적으로 서툴게, 엉망으로 그리고 쓴 이 가짜 난 그림은 자연과 사물에 '이름'과 상징적 의미를 부여하는 인문적 상상력에 대한 일종의 해학적 제스처이기도 하다. 전통에 대한 지나친 자의식이나 역逆오리엔탈리즘(국제적으로 주목받기 위해 지역적 특성이나 전통적 요소를 과장해 보여주기)의 부작용에 대한 비평적인 언급이다.

1988년에 그려진 〈그냥 풀〉은 작가가 생각하는 가장 중요한 질문 중의 하나인 '예술가란 누구인가'라는 물음을 담고 있다. 그는 자신의 정체성을 예술적 전통과의 맥락 속에서 고민한다. 전통은 그를 암울한, 다분히 추상적인 무게로만 억누를 뿐이다. 그가 자신을 연결지을 수 있는 전통의 실체는 관념으로 증발되고 남아 있는 것은 껍데기뿐이다. 즉 서화書畵적 전통의 껍

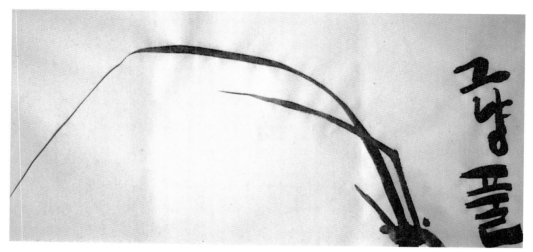

박이소
그냥 풀
(종이에 먹,
25×58, 1987)

데기로서의 '바보서예'와 알 수 없는 추상적인 물감의 무게와 자취인 것이다. 물론 이것은 전통이 아니다. 가짜 전통이고, 비전통이다. 그냥 풀에 불과하다. 이 그림은 모두 어디론가 증발되어버린 우리의 예술적 전통에 대한 여러 겹의 패러디인 셈이다. 한지에 먹으로 그려진 선은 이 작품을 순간적으로 조선시대 선비의 지조와 군자의 덕을 상징하는 사군자의 난초 그림같이 보이게 한다. 그러나 작가는 그 위에 '그냥 풀'이라고 낙서하듯이 서투르게 흘려 써놓았다. 썰렁한 농담 같다. 기존의 모든 고정된 틀과 규범에 끊임없는 의심의 시선을 보내는 그는 "정해져 있는 것에서 벗어나는 것, 줄줄 새는 것, 옆으로 빠지는 것에 관심이 많다"고 말한다. 사실 창작하는 사람에게는 거칠 것 없는 자유로운 발상과 실천이 더 중요할 것이다.

박재철은 사무실이나 전시장에 축하의 표시로 흔하게 보내진 난 화분을 그렸다. 사군자의 하나로 그려지는 그런 난이 아니라 도심 속에서 관리되고 가축화된 난, 획일적인 축하의 상품으로 대량생산되는 난을 무척 담담하게

그린 것이다. '축'이란 문구가 쓰인 리본을 매달고 있는 이 서양란은 비닐하우스에서 단기간에 재배되어 보기 좋게 가꾸어진 장식품으로서만 기능한다. 철저한 관상용 난인 것이다. 전시기간 동안 활짝 핀 꽃들은 전시가 끝남과 동시에 이내 시들고 덧없이 죽어갈 것이다. 리본에 붓글씨로 쓰여진, 보낸 이의 이름과 직함, 간단한 인사말을 담은 리본은 이내 사라지고 덧없이 소멸될 것이다.

이 난은 사군자의 하나로서 정신적인 의미와 이념을 품고 있는 고상한 난이 아니라 꽃시장에서 팔려나가야 할 물건, 번성한 꽃과 줄기를 가득 매달고 감사의 표식이나 인사치레를 보여주는 이미지로 전락한 난이다.

박재철은 바로 그런 난을 주목해서 그렸다. 자신의 삶의 공간에서 포착한 이 식물은 생생한 현실체험들을 직관해서 담담하게 채록한 결과물이다. 무

박재철
난초
(한지에 수묵담채,
108×123, 2002)

심하도록 평범한 무채색의 형상들로 이루어진 다채로운 식물 이미지, 사군자는 전통이라는 관념체계와 정신적인 의미망에서 훌쩍 벗어나 있다. 그저 하나의 상품화된 식물로 보여질 뿐이다. 그 지점에서 전통적인 난은 해체된다.

그는 자신의 느낌대로 사군자를 표현하였다. 기존의 사군자가 부채를 장식하기 위해서 존재한다면 그는 그런 사군자가 현재 어떻게 이해되고 소통되고 있는지를 묻고 있다.

작가는 자신과 식물들을 중심으로 한 일상을 담담하게 그려나가는 작업을 주로 선보이고 있는데 이런 그의 태도는 흡사 탈속적인 선비의 일상을 떠올리게 한다. 그림을 통해 자신의 개인적인 일상사를, 바로 그러한 사상적 내용을 펼쳐보이고 있는 것이다. 그는 그림을 고차원적이고 고상한 작업이라기보다는 자신의 생활 속에서 느껴지는 감성을 어떤 형식에도 얽매이지 않고 화면에 솔직하게 표현하는 것이라 말하고 있다. 그래서인지 그림이 더없이 정갈하고 따스하다. 해맑고 깊은 심성이 감촉된다.

박윤영은 벽지에 그림을 그려넣었다. 표면, 피부 위에 은밀하게 잠입하듯이, 깊은 물 속으로 잠수하듯이 그렇게 스며들고 있다. '벽지국화'가 아닌 '국화벽지'로 명명된 작업은 국화보다 벽지에 무게가 실린다. 꽃무늬 벽지 안에 국화꽃잎만을 반복적으로 배열해 삽입한 이 〈국화벽지〉는 동양화인지 혹은 인쇄된 국화가 배열된 벽지인지 구분이 모호하다.

동양화를 배울 때 그녀가 가장 많이 그려보았다는 국화, 실제 국화를 보지 않고 외워 그렸을 법한 수많은 국화들은 살아 있는 식물을 지시하기보다는 사군자로 대표되는 전통적 '동양화'를 지시하고 있다. 식물로서의 국화를 재현한 것이 아니므로 그럴듯하게 잘 그린 아우라를 가질 필요가 없다.

박윤영
국화벽지, 부분
(벽지 위에 채색, 2002)

그저 국화 그리기이면 그만이다. 그럼으로써 이 그림은 동양화에 대한 동양화, 즉 메타회화적 성격을 갖는다. 국화의 재현이 아닌 모종의 상징으로 작용하는 사군자의 하나인 국화(꽃)를 끌어들여 꽃무늬 벽지에 가득 채워넣음으로써 상징적 동양화 소재와 통속적인 대량생산물(벽지) 간의 관계, 간극, 틈을 물어보는 그림이라는 얘기다. 작가가 꽃무늬 벽지를 단순히 국화를 그리기 위해 장식적인 목적으로 선택한 것이 아님을 반증한다.

벽지 속의 반복적 꽃무늬는 그야말로 가장 통속적이고 장식적인 대량생산품이자 모조다. 그 위에 담담하게 반복된 국화는, 늦가을에 서리를 이겨내고 피어난다는 국화의 생명력이나 국화에 투사된 군자의 덕목이 지워진 대신 희미하게 서양적 벽지 장식과 오버랩되면서 자신의 정체성을 역설한다. 단순히 장식의도로 벽지 위에 그려진 국화와 상징적 동양화 소재로서의 국화는 파열음을 내면서 오늘날 사군자가 어떤 상황에 처해 있는지를 보여준다. 동시에 화석화된 사군자를 다시 일상과 현실에 개입시키려는 여러 전략적 차원을 흥미롭게 펼쳐보이고 있다.

서정국은 철로 대나무를 형상화했다. 그의 작업은 본다기보다는 관조와 응시, 차분한 감상으로 보는 이의 시선을 자연스레 유도한다. 그것은 특정한

예술작품이라기보다는 그저 자연에 존재하는 대나무와 난을 보고 있다는 착각을 슬그머니 준다. 지나치게 익숙한 형상, 그러나 가까이 다가가면 너무 이질적인 대와 난, 그러면서도 여전히 친근감과 정서적 공유성을 환기시키는 그런 대상이다. 흡사 청량한 바람소리를 들으며 대숲을 바라보거나 유연하게 뒤척이는 대의 마디를 보는 듯도 하다. 그 작품이 징검다리가 되어 실재의 자연을 자연스레 연상시켜주는 것이다. 이 작품이 가지는 의미는 바로 정신적인 활력을 부단히 심어주는 데 있을 것이다. 이것이 바로 동양의 예술, 그림이 진정으로 추구하고자 했던 것, 존재 가치가 아닐까?

그에게 대나무는 특별한 의미를 지닌다고 한다. 경남 밀양에서 태어난 그는 어린 시절부터 무성한 대나무 숲을 보며 자라왔었다는 것이다. 분명 남다른 경험이 존재할 것이다. 대나무는 고향 같은 존재일 것이고 유년의 기억과 추억을 보듬고 있는 매개일 수 있다. 그는 대숲에서 나는 소리며 대나무들의 출렁거림을 보았을 것이다. 대나무는 고정되지 못하고 늘상 흔들린다. 댓잎끼리 부딪치며 내는 소리, 바람이 대나무 사이를 관통하며 내지르는 소리들이 환청처럼 귓가에 떠돈다. 그의 작품들이 소리의 공명을 자극하는 이유도 거기 있다. 그는 자신의 작업 앞에서 실재의 자연, 대나무 숲을 떠올리기를 권하는지도 모르겠다. 작품이 놓이는 순간 그 공간 전체를, 주변을 대숲으로 변화시키거나 자연에 온 듯한 느낌을, 환영을 부단히 부추기는 것이다. 그곳에서 명상에 잠겨보도록 손짓하는 것이다.

전통적인 그림의 소재인 대나무와 난이 서정국에게는 금속성의 육체로 '의사재현'된다. 차가운 금속성 소재들로 이루어진 대나무는 산업사회의 대량생산물인 철과 자연인 대나무 사이의 간극을 보여준다. 자생성에 힘입어 이루어진 대나무 마디의 자연적인 형과, 계획·구성된 인위적인 형은 더이상 상반되는 짝으로 머무르지 않고 새로운 통일성으로 결합되는 것이다. 조

선시대 선비들이 성리학적 세계관의 함양과 군자로서의 삶의 수양적 방편으로 평생에 걸쳐 대와 난을 쳐댔다면(해서 단 한 장도 똑같은 그림이 없다) 서정국에게 대는 좀더 단순한 차원에서 응용된다. 그런데도 그 안으로 들어갈수록 의미의 파장은 커져간다. 이런 점이 작품의 매력이다. 한눈에 척 하고 다가오고 쉽게 이해되는 것 같지만 볼수록 그 파장의 동심원이 넓어지는 그래서 아득해지는 그런 느낌 말이다.

대나무는 동양수묵화의 전통적인 소재다. 묵화에서 선은 허공, 즉 여백과 관계하여 의식적으로 대립된다. 서정국은 그 원리를 삼차원으로 전이했다. 하얀 벽면은 입체 조형적인 기호들로 인하여 허공으로 변질되는 것이다. 게다가 대나무는 도교나 유가의 표상들을 대변할 뿐만 아니라 정치적인 은자를 포괄하는 상징물이다. 물론 이런 의미도 그의 작업에 묻어 있지만 기실 이보다는 조금 다른 차원에서 생각할 '거리'를 준다. 그는 스테인리스 스틸로 만든 대나무를 마구잡이로 휘어놓기도 했다. 대나무가 표상하는 모든 이념과 명분을 해체하고 일부러 망가뜨려놓았다.

그런가 하면 대나무의 마디와 줄기는 세포들의 분열과 생장을 통해 자연스레 갖춘 형태다. 그것은 유전자에 의해, 본능에 의해, 좀더 나아가 우주자연의 이치와 순리에 따라 만들어진 것들이고 그 개체들이 그런 법칙에 순응해서 만들어나간, 자연스런 형국이다. 그는 이를 조심스레 따라가본다. 예술은 여전히 자연의 모방인가? 어쩌면 그는 예술과 자연의 구분, 그 구분조차 지우려는 것인가? 서로가 서로를 닮은, 그래서 구분과 차별이 없는, 결국 슬쩍 서로의 몸을 감추고 종내는 지워져버리는 그러한 경지를 꿈꾸는 것은 아닌가?

마디마디를 보여주며 생장하는 대나무의 줄기는 생명의 궤적들을 보여준다. 그것은 살아온 자취이자 무서운 생명력을 보여주는 강력한 흔적이다.

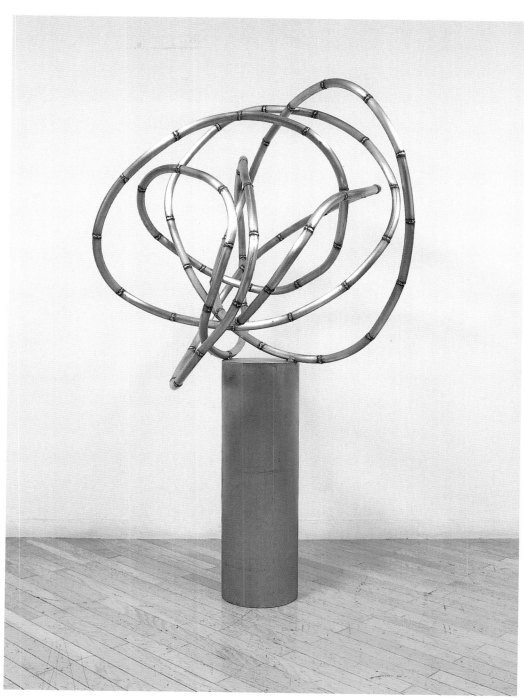

서정국
나무
(스테인리스 스틸, 210×110×120, 1999)

비슷한 개체들을 조합하는 양식으로 계획, 구성되어진 인상을 주지 않고 동가同價의 세포들이 완전한 형상으로 향하는 자의식을 갖고 유기적으로 성장한 그런 느낌을 주는 만큼 신선하고 생동감이 있어 보인다. 차가운 금속성에 식물의 부드러움과 탄력을 불어넣은 것이다. 조그만 구성분자들이 전체를 향해 지니는 동등한 권리가 바로 이 작품들에게 자연에서 자발하는 생명의 엄숙한 숭고함과 절충된 평온함을 부여하고 자생성을 외현시키고 있다.

쇠파이프가 일정한 간격으로 잇대어지고 용접되어 대나무로 환생한다. 죽어 있는 것, 생명이 없는 차가운 것들에 온기를 불어넣어 싱싱한 식물성의 삶으로 환생시킨 것이다. 그는 철에 생명을 불어넣는다. 그것은 사물이 생명·자연을 흉내낸 의태적인 것들이다. 그는 미술이 그렇게 자연과 조심스레 하나가 되고 닮아가면서 종래는 구분없는 지경으로 걸어 들어가는, 스며드는 경지를 은연중 보여준다. 그것은 '죽은 사물의 세계를 유기체화하려는 식물적 상상력'에 다름아니다.

이 시작도 끝도 없이 이어진 구조물, 띠처럼 연결된 것들이 무한을 연상시키며 그렇게 무럭무럭 자란다. 나는 그가 만든 이 '대나무'에 물을 주는 꿈을 꾼다. 그것들이 이 강퍅하고 차가운 불임의 도시 한귀퉁이에서 바람소리와 비릿한 수분의 내음과 탄력적인 몸들의 자유로운 분열을 여실히 보여주는 그런 장면을 말이다.

나무

세상에 나무가 없다면?

잔잔한 미풍에 나무가 흔들린다. 비로소 이 공간이 비어 있지 않음을 알겠다. 나무를 덮고 있는 녹색의 잎사귀들 역시 바르르 떨어댄다. 땅이 나무가 되고 나무가 잎이 되는 그 변화가 마냥 신기할 뿐이다. 그래서인지 나무를 하염없이 보고 있노라면 생명 있는 모든 것들이 그저 경이롭기만 하다.

그림을 처음 그릴 때부터 나는 나무를 그려왔던 것 같다. 그때 그린 나무는 무엇이었을까? 풍경을 인식하면서부터 나무가 보이기 시작했다. 무척 많은 나무를 그렸었는데 가만 생각해보면 나무만큼 매력적이고 흥미롭고 그리기 좋은 대상도 없는 것 같다. 나무의 몸통과 줄기, 잎사귀와 가지들은 그것 자체로 더할 나위 없는 그림의 소재이다. 거기 선이 있고 동세가 있으며 생명이 놓여 있다. 나무를 그리는 일은 생명체를 따라가는 일이고 그 생장과정을 체득해보는 일이다.

미술대회가 열리는 고궁에서 오후의 빛을 받아 뒤척이는 잎새와 나무줄기, 커다란 몸통과 바닥에 떨어지는 그림자를 따라 그리던 기억이 새롭다.

나무가 있는 정원을 꿈꾸어보기도 하지만 그저 저 멀리 있는 나무를 보는

것으로도 족하다. 나무를 보고 있노라면 이 세계는 나무와 나무 아닌 것으로 나뉘어져 있는 듯하다. 나무 없는 세상과 삶을 떠올리기란 너무 끔찍한 일이다. 나는 다시 눈을 들어 수직으로 직립한 거대한 나무를 본다. 무성한 가지와 무수한 이파리를 지닌, 제 몸으로 그것들을 길러내 공간으로 확산시키는 발산의 힘을 지닌 나무들 말이다. 나무는 스스로 나무가 되어 자존한다.

나무를 보는 일은 경이롭다. 나무는 대지의 모든 것들을 빨아올려 응축시킨 결정이다. 나무껍질에 귀를 기울이면 대지의 소리가 길어 올려진다. 캄캄한 지층에 박힌 무수한 생명체가 수런대는 소리, 물 흐르는 소리, 땅의 기운 같은 것들이 감지되는 듯하다. 사람보다 먼저 이 땅에 자리잡고 살아왔을 나무들은 고독하게 그것들과 함께해온 생애의 증거다.

진정한 의미의 산수화가에게는 산, 나무, 바위, 물과 같은 자연의 요소들이 단순히 자연 그 자체가 아니라, 인간의 모습이기도 했다. 그들이 그리는 바위는 사람의 뼈를 관찰하는 일이고, 뼈를 관찰하는 일은 동시에 사람이 살고 있는 환경을 관찰하는 일과 같은 것이었다. 바위는 뼈고 수풀은 체모며 물은 혈액 같은 것이다. 손장섭이 캔버스에 유화의 중후한 색감과 필치로 그린 나무 역시 단지 우리들 시선 앞에 서 있는 일상적인 나무를 그린 것이 아니라 실은 그 나무를 통해 나무와 함께했던 사람들과 그 사람들이 살고 있는 세계를 다시 보려는 진지한 시각의 구현이다.

그가 그린 이 땅의 큰 나무들은, 우리들의 삶 깊이 감춰진 속살을 고스란히 보여준다. 그 나무들은 우리 삶의 또 다른 모습이다. 손장섭은 나무를 통해 우리네 삶과 역사를 보았다. 수백 년을 살아오는 동안 나무가 간직한 아픔은 곧 나무와 함께 살아왔던 우리 삶의 아픔이었고, 세월의 풍상을 고스란히 드러낸 채 의연히 서 있는 나무는 저마다 깊은 표정을 지닌 우리의 초

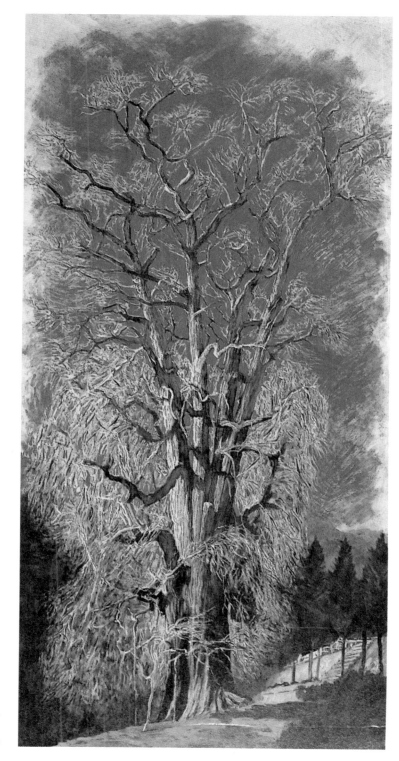

손장섭
용문사 은행나무
(캔버스에 유채,
200×100, 1996)

상이자 진실 그 자체다. 해서 그는 전국 곳곳을 다니면서 마을마다 존재하는 신령한 나무들을 찾아 그렸다. 큰 나무를 찾아나서는 일은 이 땅의 자연에 묻혀 있는 사람들의 생애를 만나는 일이며, 특정한 공간의 역사적 체험을 접하며, 아울러 나무를 키워낸 산하의 강인한 땅의 힘을 찾아내는 일이기도 하다.

이렇게 그려진 나무는 우리 조상들과 함께 생활해온 나무들이다. 그 나무는 몇백 년, 많게는 1천여 년의 수를 누린 나무로서 주로 마을을 수호하는 당목堂木이라든가 마을의 공동체 의식을 다져왔던 성황수城隍樹와 같은 나무들이다. 만일 그가 '나무'에서 사람이 겪어온 삶이나 역사를 보았다면 그들 나무들이야말로 진정한 의미의 토박이고 이 땅의 역사들이고 민중의 모습에 다름아닐 것이다. 한국인의 삶의 역사와 밀접한 관계를 지니며 마을과 지역에 수호신처럼 버티어온 신수 또는 당산나무, 큰 나무에서 민족의 장구함과 영원함을 본다. 나무는 나무인 동시에 상징과 비유의 매개물이 되었다.

우리 조상은 해와 나무를 삶의 근원으로 생각했다. 나무는 땅에서 음기陰氣를 빨아올리고 하늘에서는 양기陽氣를 빨아들이며 사는 존재다. 나무를 통해 천지天地가 교감하며 삶의 원동력(기운생동)을 생성해간다는 것이다. 그런 의미에서 나무는 하늘의 소리와 땅의 소리를 듣고 전하는 신령스런 존재다. 그것은 하늘과 땅의 매개다.

손장섭의 거대한 이 나무는 우리의 슬프고 험난했던 역사의 뒤안길을 말없이 지켜보며 살아왔던 증인이고 목격자다. 숱한 고초나 고난을 겪으면서도 아직도 의젓하게 버티고 있는 끈질긴 생명력을 지닌 나무를 단순히 재현한 것이 아니라 그 나무의 생애와 생명력, 역사성까지도 형상화하고자 했다. 작가는 이 땅 위에 직립해 있는 가장 기품 있는 나무들을 향해 경건한 마음을 바치는 것 같다. 그의 나무그림에는 뜨거운 기운, 범접치 못할 신비스러운 파장마저 감지된다. 그의 나무는 사람처럼 관찰되고 있다. 그래서

그가 그리는 나무는 일상의 나무가 아니라 우리의 역사적인 삶을 상징하는 오늘의 살아 있는 기념비적인 나무의 초상이다. 아울러 나무와 함께 살아온 우리네 삶의 기록이다.

속살이 파헤쳐져 있거나 나무라는 물질의 부위들을 서서히 제거해나간 과정에 문득 멈춰진 나무를 만났다. 상처를 내고 속살을 파낸 것들을 다시 붙이거나 나란히 병치해놓은 이 나무들은 나무의 안과 밖을 동시에 보여준다. 나무라는 물질, 물성을 통해 그 무엇인가를 재현하기보다는 여러 측면에서 나무 자체에 질문을 던지고 있다는 느낌이다. 나무의 표피층을 깎아내고 속살을 거칠게 드러내던 이전의 '깎기 작업'들에서 마치 그릇의 형태로서 속살을 드러내는 '파내기 작업'으로 변모한 것이다.

정재철은 나무의 신체성을 온전히 드러내기 위해 나무의 원형에서 시간의 깊이를 간직한 이러한 표피층만을 남겨두고 일종의 '비움의 공간'을 만들어냈다. 그렇게 안과 밖이 동시에 보여지는 이 나무의 몸은 기존에 나무를 재현하거나 나무를 소재로 다룬 조각들과 무척 다르다. 나무의 속살을 죄다 파헤쳐놓은 자국들은 나무라는 물질성 자체를 육질로, 생생한 살덩어리로 변이시켰다. 껍질과 내부가 원래의 나무형태를 가까스로 유지하고 있는데 나무의 키높이를 따라 세로 방향의 띠 무늬로 흔적을 남기며 내부를 파내는 전기톱 작업은 그런 면에서 나무라는 자연체에 내재된 공간을 자연으로 되돌려주려는 최소한의 개입, 상처라고 말해볼 수 있을 것이다. 이렇듯 그의 작품들 대부분은 형태 만들기보다는 형태의 탐색이나 찾아들어가기에 주목한다. 그러니까 자연적인 상태의 나무를 깎아내고 홈을 파고 구멍을 뚫는 등 형태 구성적 흔적들이 보여지지만, 그것들은 그 자신의 의지에 따른 구성이기보다는 나무들간의 충돌, 만남을 드러낸다. 전시장에 덩그러

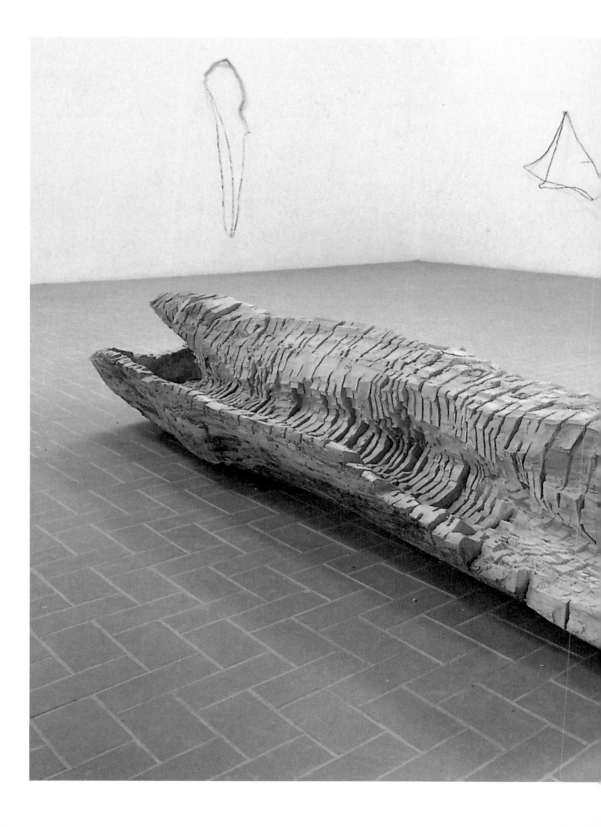

정재철
무제
(나무에 채색.
320×70×70, 1996)

니 놓여진, 정재철이 의도적으로 훼손해놓은 나무들은 기묘하게 의인화되어 숨쉬는 듯하다. 나무로부터 시작해 그 나무를 이탈하고, 다시 새롭게 구성해내는 여러 차원의 개입은 결국 자신의 몸으로 나무라는 몸을 직접적으로 접촉하고 체득해내려는 다양한 시도로 읽혀진다. 나무 자체가 특정한 현상의 소재나 관념, 이상, 논리의 도해를 드러내는 물질로 귀결되는 게 아니라 오로지, 전적으로 나무의 몸, 살, 피와 근육만을 제시하고 현존시키기 위해 나무가 다루어지고 있다.

배병우의 사진은 분명 보이는 풍경을 찍었지만 보이는 풍경이 아닌 듯하다. 그 풍경은 마음으로 벼려낸 풍경, 어떤 호흡과 교감으로 인해 가능한 자취처럼 다가온다. 그래서 그의 사진은 '공간' 속에서 숨을 쉬며, '가슴' 속에 자연을, '감각' 속에 풍경을 흐르게 한다. 배병우는 은은하면서도 깊이 있는 소나무 풍경을 보여주고 있다. 작가는 가장 한국적이고 전통적인 소재인 소나무를 선택했고 이를 흑백필름에 담아냈다. 눈에 보이는 세계와 또 다른 순수한 조형성이 만나 이루어내는 절묘한 절충 속에 한국적인 시정을 가득 심어놓고 있다. 소나무, 병풍적 프레임, 수묵화를 연상시키는 이 흑백사진은 얼핏 한국적인 이미지, 한국적인 상징의 덫에 걸려 있다는 생각도 들게 하지만, 그가 찍은 이 소나무는 부정할 수 없이 우리 산천에서 자란 우리 소나무의 본래 모습이다. 그리고 그 소나무와 함께해온 우리 역사와 삶의 진한 추억이고 기억이다.

점과 점으로 이어가는 선線적인 땅 살펴보기였다. 그 무렵 동해 양양 해변을 따라 남하하면서 마치 심마니가 산삼을 발견한 것처럼 소나무를 봤다. 그후 여러 솔숲과 밭을 전전했고, 설악 계곡에 흐르는 물을 마시며 그윽한

솔향을 음미하기도 했다. 그러는 동안 '소나무는 반도 등뼈인 태백산맥의 피와 살이다'라는 인식에 도달하기도 했다. 경주 남산 기슭은 점과 점으로 이어가는 선적인 여행의 종지부를 찍게 해줬다. 경애왕릉 솔밭은 선에서 깊이를 갖게 해준 것이다. 이곳은 신라가 탄생한 곳이기도 하지만, 내게는 동학의 뿌리인 인내천 사상을 깨닫게 해줬다.(작가노트)

전통적인 동양화 프레임을 모방한 이 직사각형의 프레임 안에는 윗부분이 뭉텅 잘려진 소나무들이 불안정한 구도를 연출하고 있다. 멀리 안개가 은은하게 끼어 있어 처음 봐서는 좀처럼 대상이 선명하게 눈에 들어오지 않는다. 한참 보고 있노라면 비로소 소나무 숲이 떠오르고 경주 계림이나 능 주변의 소나무들이 연상되어 다가온다.

이 작가가 보여주려 한 것은 '실제 소나무의 아름다움'이 아니라, 어떤 이미지인 것이다. 그러니까 대상의 재현이 중요한 것이 아니라, 부자연스런 비현실적 소나무가 주는 묘한 긴장감을 감지하고 관람자의 마음속에서 가상의 공간을 구성해야 비로소 온전한 소나무 숲이 형성되는 것임을 일러준

배병우
경주
(젤라틴 실버 프린트,
26.5×55.5, 1992)

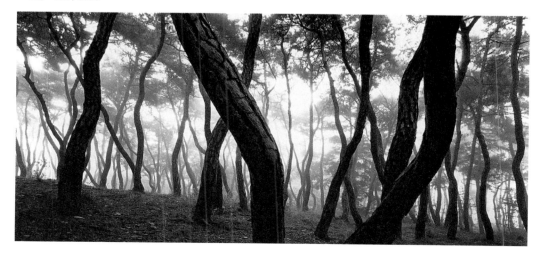

다. 그러한 구성은 다분히 동양화에서 만나는 체험이다. 매개가 되는 화면 속 흔적을 보면서 정신적인 활력에 의해 비로소 실재하는 자연이 머릿속에서, 가슴속에서 환생되는 것이다. 그 풍경을 마음껏 소요하는 것이다.

우연히 만난 김혜자의 나무는 속절없이 흐느끼는 눈물처럼, 철철 흘러넘치는 핏물처럼 그렇게 다가온 나무줄기투성이였다. 조금은 괴이하고 섬뜩한 이 나무는 거대한 캔버스의 피부에 하염없이 자잘한 섬유질의 줄기, 혈관처럼 나무의 몸통에서 솟구치는 줄기의 속성을 전면으로 그려내고 있다.

한참 동안 고통스럽게 쳐다보고 있었다. 생의 본능에 뒤척이는 그 나무는 무수한 가지의 수만큼이나 많은 갈등과 욕망으로 힘겨워 보였다. 그동안 보아왔던 나무 이미지들과는 무척 다른 나무다. 그것은 나무라는 실재 대상을 재현하는 것과는 무관하다. 차라리 무목적적인, 본능적인 선긋기다. 그 개별적인 선들은 자기들끼리 얽혀 얼핏 나무줄기나 가지를 연상시켜줄 뿐이다. 텅 빈 배경에 단독으로 나무 이미지가 사람처럼, 유혼처럼 퍼져 있다. 너무 강렬한 이미지라 오랫동안 머릿속에서 떠나지 않았다.

적지 않은 시간이 지난 후 다시 그녀의 그림과 조우했다. 나는 이 작가의 존재가 마냥 궁금해졌다. 나무를 이렇게 보고 있는 사람의 눈과 가슴이 겨냥하는 세상은 어떤 상일까?

머리카락처럼, 은밀하게 자리한 체모처럼 과잉으로 흘러넘치는 선들의 다발은 생장과 분열을 지속해나가는 식물의 생장력을 처연하게 보여준다. 자신의 육신과 동일하게 나무를 보고 있는 자의 안목으로 인해 가능한 나무 그림이다. 순간 나는 김명숙의 나무와 숲 그림이 떠올랐다. 서로 무관한 두 사람이 어쩌면 그렇게 유사한 작업들을 선보일까? 이 지상에는 비슷한 속성과 감수성, 생각이 같은 이들이 분명 한둘은 존재하나보다.

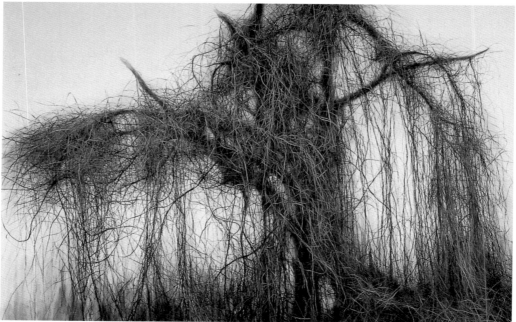

김혜자
▲ 生의 풍경
(캔버스에 유채, 287×227, 2000)
▼ 生의 흔적
(캔버스에 유채, 259×193, 2000)

정령과 만나는 시간

　숲은 깊고 어두운 곳이다. 내가 기억하는 숲은 두려움 속에 떠오른다. 산의 내밀한 부위인 그곳에는 충분한 광합성 작용을 못한 식물들이 다소 핼쑥한 표정으로 도열해 있거나 서늘한 냉기를 뿜으며 졸고 있다. 그 숲을 거닐면 비로소 산 속 모든 생명체가 얼마나 헤아릴 수 없이 많은지, 그리고 그것들 하나하나가 어떻게 자기를 꾸려가는지를 알게 된다. 숲은 그래서 거대한 생태 학습장이다.

　나는 오랜 사찰을 찾아가는 길마다 예외 없이 울울하고 청량하며 위엄과 기품, 관용으로 깊어진 숲을 만나는데 그럴 때마다 숲도 자신이 품은 절과 함께 자신의 삶의 이력을 보여주고 있다는 생각을 해본다. 그래서 오래된 숲은 무척이나 종교적이고 신성하다. 여기에는 나무의 정령들이 살아 호흡하고 있으며, 서로 교감한다. 뭇 생명체들이 수런대고 생명과 죽음이 연쇄적으로 진행되는 숲 안에서는 소리와 색들과 냄새 또한 끊임없이 상응하고 있다.

　숲은 거대한 우주이자 광활한 생명공간이며 신비롭고 아득하다. 그러니

까 곧게 솟아오른 수목, 잔가지들과 풀들의 무수한 얽힘, 어둠을 예리하게 파고드는 햇살, 습기 찬 수풀과 청량하고 비릿한 공기와 흙냄새 등이 뒤섞이면서 여러 생명체들이 강렬한 존재감을 드러내는 곳이 바로 숲이다.

그런가 하면 깊고 아득한 숲은 생성의 공간이자 다종의 생명체들이 그물망처럼 얽인 채로 그들의 생명을 영위해가는 소우주이며, 삶에 대한 긍정과 유희적 코드로 채워진 공간이기도 하다. 숲은 모든 생명체를 포용하고 아우른다. 소멸된 생명체가 새로운 생명을 생성하기 위한 밑거름이 되고, 그리하여 죽음은 절멸이 아닌 또 다른 탄생으로 연결되는 순환의 메커니즘이 실행되는 공간이 바로 숲이다. 그래서 숲을 거닐면 숙연해지는 자신을 발견하게 된다. 오늘날 숲은 우리에게 새삼 삶과 죽음의 공존, 생성적 삶에 대한 인식을 전해주며 인간 중심의 모든 문화에 대한 반성의 공간을 제공한다. 오늘날 우리에게 숲이란 자연에 대한 인간의 근대적 시선에 대한 총체적인 반성을 가능하게 해주는 장소다. 숲을 보고, 거닐고, 사유해보아야 하는 이유가 여기에 있다.

김보중에게 있어서 숲은 무엇보다 삶의 교훈과 정서적 체험들이 축적된 기억의 거처이다. 그의 숲은 청명하면서도 조밀한 구조를 이룬다. 고채도의 녹색과 갈색의 배열에 의한 밝은 화면 아래 맑은 날 오후 숲을 뚫고 들어오는 햇살의 따스함과 노곤함, 신선함이 가득하다. 얽혀드는 수많은 선들의 중첩과 빛과 원색들로 연출된 촘촘한 화면은 복잡 미묘하고 때로는 신령스런 숲의 분위기를 연출하고 있으며, 그 숲의 삶과 기억의 궤적 또한 그려내고 있다.

회화정신의 오랜 근간이 되었던 긋기와 칠하기 기술을 가지고 우리 일상

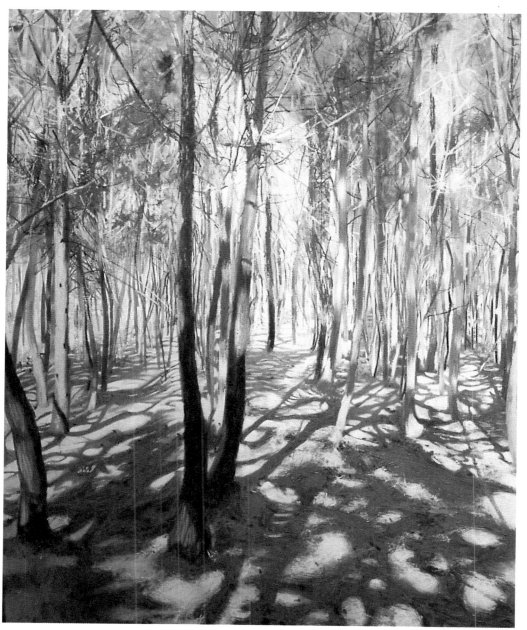

김보중
성으로써의 남성숲, 부분
(캔버스에 유채, 161×1300, 1997)

안에서 숨쉬는 자연의 유기적 풍경을 다루었다. (…) 이 땅에서 매순간 흔들리며 비실거리는 화가의 위태하고 천박한 삶을 넘어, 그린다는 일의 위대함이 존재할 수 있음을 찾아 끝까지 가는 것이다. 그리는 일은 결코 나약하고 열등한 일이 아니다.(작가노트)

나는 삶의 상당 부분을 도회지 변두리에서 보냈다. 도회지 변두리 잡목 수풀 구릉지대는 개발논리의 최대 피해자로 여겨진다. 나는 개발을 혐오하는 극단적 자연회귀론자는 아니다. 다만 여태까지 있어왔던 선진국의 이기적 자연파괴 역사의 시행착오를 거울 삼아 좁은 이 땅에서 벌어지는 무자비한 반환경적 발상을 자제하고 자연의 순리에 귀기울이는 체계가 우리 내면에 작동되길 원한다. 개발, 선진화라는 냉혹하고 무자비한 자본의 탐욕적 욕망에서 벗어나 자연이 주는 따뜻한 감성에 귀기울이길 권한다. 보잘 것없는 나무줄기, 풀썩이는 낙엽과 마른 흙바닥에서 천천히 그리고 부드럽게 움직이는 생명의 경이, 그것은 내 예술의 동기이며 마음의 집이기도 하다.(작가노트)

그는 산길을 오른다. 그리고 숲을 만난다. 그는 천천히 무심히 걷는 듯하다. 하지만 어디선가부터 숲은 그를 에워싸고, 확장되며, 구체성을 띤 채, 실체감으로 다가오는 하나의 장소가 된다. 그곳에서 그는 많은 것들과 만난다. 그에게 숲은 마치 그의 또 다른 거주지 혹은 또 다른 한 세계가 된 듯하다. 그는 자신의 몸으로 혹은 열린 감성으로 숲을 대면하며, 그 대면의 직접성과 전면성을 가시화하려 한다. 그러니까 '삶의 현장, 몸으로 감각되는 현장'으로서의 숲 그림을 그리고자 한다.

숲덤불, 숲의 바닥, 혹은 숲길 한 부분을 임의적으로 클로즈업한 듯 그려

져 있다. 그만큼 동적이며 분산적, 파편적 시선이 감지되면서 숲을 찬찬히 훑어나가는 시선을 체험한다. 그의 숲 그림은 시각적으로 개괄될 수 있는 풍경이 아니라 그야말로 자기 몸으로 만나고 부딪치는 숲의 몸을 그린 것이다.

그의 숲은 온갖 나무와 풀과 잎사귀와 덩굴로 가득 차 있는데, 그것들은 마치 무슨 생물체처럼 풍성하게 넘쳐나고, 야생의 날것들처럼 작가의 몸을 덮쳤다. 그의 숲 그림은 통상적인 풍경화의 구도, 일종의 재현의 구조라고 할 수 있는 것으로부터 벗어나 있다. 일상적인 시선을 벗어던진 곳에서 맞닥뜨린 숲이다.

숲을 거닐던 김보중은 문득 그 숲에 반응하는 자신을 본다. 우리들은 그의 그림 속에서 한 작가가 온갖 기억들과 지향을 가지고 숲의 원초성과 만나는 그 구체적인 양상들과 대면하며, 그 향연에 참여한다. 삶에서 배제된 곳, 이름없는 곳, 혹은 버려진 숲이 결국 원초적인 생명의 장소임을 체득한다. 숲이 하나의 풍경이 아니라 실체로서 그와 동일한 지평 속에 놓인 상관자임을 알게 되면서 자아의 작은 방에 갇혀 있던 주체, 호명에 의해 위계적 시선으로 훈육된 주체는 순간 소멸해버린다. 이제 숲은 객관적 대상이나 사물, 멀리 떨어진 자연, 풍경이 아니라 자신의 몸과 대등한 실체이다. 이렇게 작가는 숲에서 많은 것을 배우고 깨닫는다. 비로소 숲에 의해 치유된 그는 숲과 자신을 동일시한다.

구은영은 애니미즘 체험으로 자연·숲을 바라보고 있다. 군집의 나무를 그리다가 최근 들어 숲을 전면적으로 다루고 있는 작가는 숲을 즐겨 찾는다. 숲은 보는 사람 각자의 기억과 감각의 굴절을 통해 다양한 모습을 띠기에 보는 사람 수만큼의 풍경이 거기에 있다. 그러니까 〈나무〉는 구은영만이 본 숲이다. 그녀는 숲의 깊이와 비릿한 내음과 숲을 이루는 모든 생명체들

의 완벽한 유기적 조화와 공생, 무수한 인연으로 얽혀 있는 촘촘한 관계망을 바라보면서 그것과 자신의 몸을 함께 생각해본다.

이 그림에는 즐거운 마음으로 보고 깨달았던 풀과 나무와 신선한 공기, 차가운 기운, 수런대는 생명체들의 부산함, 냉엄한 자연법칙, 장엄한 죽음과 경이로운 탄생, 영성을 불러일으키는 신비로운 체험을 형상화하고 싶은

구은영
나무
(캔버스에 유채,
162×112, 1999)

바람이 담겨 있다. 그 세계는 유동적이고, 없으면서도 있고 있으면서도 없으며 서로가 서로에게 기생한다. 차별과 차등이 없는 공존의 세계, 식물과 동물의 구분도 지워지는 그런 경계 없는 공간이자 환생과 순환을 거듭하는 그런 숲이다. 여기에는 생태와 환경에 대한 관심도 스며들어 있다.

이렇듯 구은영의 숲은 무수한 인연과 기생의 관계를 보여주듯이 여러 겹으로 밀려 올라온다. 바탕에는 바람결 같은 붓자국이 무심하게 흐른다. 바람결이나 숲의 호흡, 생명력 같은 것이리라. 촘촘하고 조밀한 붓질로 바탕면부터 채워나가면서 형상을 비워내는 기법이나 투명하게 밑그림을 비쳐주면서 얹혀지는 잎새와 줄기 등의 이미지들은 숲의 깊이를 은연중 투영한다.

또한 그녀의 숲 그림에는 나무들 사이로 얼핏 생명체의 암시적인 형상들이 오버랩되어 있다. 이는 숲에 사는 다양한 생명체를 보여주는 동시에 숲을 통해 그런 환영을 보는 것이기도 하다. 애니미즘의 세계관이 세계를 의인적 환영으로 보는 것이라고 한다면, 무성한 숲을 통해 어떤 사물과 닮게 여기는 상사적 지각은 그 사물의 형태적 특징을 보다 인상깊게 지각하는 것이 되기도 한다. 확실하게 실재감을 획득하는 작업은 이처럼 이 세상의 다른 사물과 관계를 맺음으로써 비로소 가능하다.

김춘자는 한 개인이 지닌 숲에 대한 내밀한 기억과 그에 따른 부드러운 몽상을 그려냈다. 환상적인 색감이 드리워진 화면에는 우아한 자태로 꿈꾸는 듯한 표정을 지닌 새와 보석의 결정 같은 산봉우리, 그리고 그 아래 온갖 식물들이 빼곡히 밀집되어 있다. 그녀는 어린 시절 체험한 숲에 대한 추억을 그렸다. 숲과 풀밭을 연상시키는 그 화면에는 이름을 알 수 없는 생명체, 작가가 창작해낸 온갖 식물이 가득하다. 기존의 식물들의 모양을 토대로 하되, 그것들의 변형을 통해 발산되는 생명력으로 충만한 숲이다. 생명은 고

김춘자
대화
(캔버스에 유채,
130.3×97, 1993)

유하고 자신만만하며 노골적이고 거침없다. 무엇이든 가능하고 화려하고
무한하여 시작과 끝이 없다.

김춘자의 작업에 나타나는 풍부한 식물 이미지는 관념적 경험이나 이성
적인 이해가 아니라 꽃이라는 직접체험, 흙이라는 직접체험에 의해서 형성
된 것이고, 그런 체험의 마당으로 그의 화면이 개진된다. 이 그림 속의 온갖
생명체들은 카오스 상태의 생명력을 보여준다. 그것들은 땅을 배경으로 숲
을 이루고 그 숲과 동일시되어 있다. 그녀의 그림에 등장하는 식물 이미지
는 땅과 함께한다. 땅이란 모든 생명의 근원이다. 그 땅에서 움트는 식물의
모습은 땅의 생명력이 구현된 것이다. 그것은 남녀, 암수, 음양 등의 이분법

의 조화에 따른 생명의 탄생이 아니라 본래 지니고 있는 완전한 생명력의 표상이다. 따라서 대지와 식물은 섞여 있고 분리될 수 없다.

식물과 동물이, 숲과 바다가, 생명과 죽음이 서로 부딪치고 서로 섞이는 장이야말로 작가가 관심을 가지고 있는 근본적인 장이다. 작가가 그리고자 한 진정한 생명의 힘은 땅속에서 뻗어나오는 모든 생명체의 긴장과 투쟁이다. 그래서인지 작가의 작업 속에는 생명의 낙천성 말고도 그 생명을 무로 돌리면서 새로운 창조를 발생시키는 죽음의 부드러운 손길 또한 감지된다. 죽음은 결국 생명의 다른 이름이기 때문이다. 비옥한 늪 속에서 자라는 박테리아는 죽은 동물을 먹이로 해서 다른 생명을 탄생시킨다. 그리고 이 모든 것을 둘러싸는 '습기'가 작가의 작업 속에 존재한다. 습기는 숲을, 대지를, 도시를 은밀한 손길로 감싸고 인간들과 모든 생명들의 호흡기 속에 새로운 씨앗을 퍼트려나간다.

김춘자의 숲은 자연과 인간의 친밀성을 서정적으로 물어본다. 땅에 드러누워 있다거나 하늘을 우러러 본다거나 또는 귀기울이는 듯한 포즈로 은밀히 소근소근하게 들리는 지상의 소리들을 접하고 무수한 생명체들의 수런거림을 담아낸다. 그런가 하면 몽상과 환상을 꿈꾸면서 무한하고 순수한 세계로 관자들을 끌어들인다. 자연이 내포하고 있는 원시성, 순결성, 비밀스럽고 쉽게 열리지 않으면서도 모든 것을 포용하고 감싸주는 '생명의 힘'을 섬세한 터치와 꼼꼼한 구성으로 유연하면서도 섬세하고 화려하게 연출해낸다. 더없이 매력적인 숲이다.

김명숙이 그려놓은 숲은 어둡고 캄캄한 숲이다. 기존에 우리가 익숙하게 보아오던 풍경과는 거리가 먼 이 숲 그림은 결코 아름답다거나 화려한 자연의 자태를 보여주지 않는다. 다만 무수히 그어놓은 촘촘한 선들만이 빼곡히

김명숙
숲을 위하여
(종이에 혼합재료,
230×320, 1994)

들어차 있으면서 나무줄기와 잔가지들만을 울울하게 보여줄 뿐이다. 수직으로 뻗은 나무둥지와 섬세하고 미세하게 뻗어나간 신경세포처럼 늘어선 가지들은 빛에 의해 비늘처럼 뒤척인다. 그래서 얼핏 그녀의 그림은 캄캄한 어둠 속에 걷잡을 수 없이 파득거리고 반짝이는 수많은 빛, 햇살들만을 보여주는 것도 같다. 분명히 어딘가에 존재하는, 우리가 익숙하게 보아왔던 그런 현실적인 숲을 빌려 그만의 비현실적인, 환상적인 정신의 궤적을 보여주고 있다.

작가는 오래전부터 숲을 살아 있는 생명체로 여기고 있는 듯하다. 아마 이 점이 여성작가만이 보고 깨달을 수 있는 생명과 자연에 대한 특유한 감각과 사유라고 여겨진다. 숲은 겉으로 드러나지 않는 무수한 혼돈과 수없이 많은 이질적인 것들을 포용하고 있는 넉넉한 장소다. 다양한 생명체들이 잉태되고 서식하며 출몰하는 곳이고 음지 속에서 세상을 만들어내는 곳이기도 하다. 따라서 숲은 무엇보다도 여성적 공간이다. 그래서인지 김명숙의 숲 그림을 보면 여성의 육체와 감각 속에서 구현되는 기묘한 비현실의 숲을 만날 수 있다. 그녀는 결국 자신의 육체이자 자신의 감성과 세계에 대한 인식을 숲을 통해, 숲을 그린 그림을 통해 고스란히 보여주고 있다.

그녀의 그림은 그 무엇인가를 목표로 삼아 이를 재현하고 가시화하려는 욕망의 지배를 받는 대신 어떠한 것도 명확히 그려내고 드러낼 수 없다는 절망, 혼돈, 미궁 그리고 재현의 불가능성을 그저 무수히 선을 긋고 물감을 흘리며 가학적으로 자학적으로 종이 위에 자신의 육체와 감각을 쓰라리게 문지를 뿐이다. 그의 종이화면은 사정없이 찢겨지고 상처입고 너덜거리기까지 하는데, 그 참혹한 상처를 지닌, 피투성이가 된 종이의 표면은 그가 생각하는 그림의 절망, 한계이기도 하다. 사실 종이의 표면 위에 세계를 올려놓는다는 것 그리고 내면세계나 정신을 재현한다는 것 자체는 불가능한 시

도이자 불경스러운 일이다. 모든 이미지의 역사는 그런 면에서 신의 영역에 도전하고 시간의 지배를 극복하려는 매우 불온한 시도였다고 볼 수 있다.

그녀의 숲 그림은 매번 그 같은 그림의 본원적인 속성과 절망감 속에서 홀연히 등장한다. 바로 이 점이 그녀의 풍경을 다른 여타의 상투적이고 '그림 같은' 풍경화와 날카롭게 분리해주는 지점이다.

어둑한 새벽 숲에 오래 앉아 동이 트고 햇살들에 의해서 비로소 몸을 드러내는 숲에 대한 체험은 이 작가에게는 다른 무엇보다도 경이로움과 충격이었던 것 같다. 그 숲은 어떤 미지의 세계이자 영적인 세계의 원형상을 보여주기도 하고 모든 생명의 근원, 거대한 자궁이자 도저히 가늠하고 측량할 길 없는 숭고함과 두려움을 주는 곳이기도 하다는 작가의 인식이 이 같은 숲 그림을 그리게 한 것이다. 작가는 숲을 매개로 해서 숲에 대한 자신의 정신적인 체험, 영적인 느낌과 수많은 단상들을 표현하고 싶어한다. 자신이 숲에서 받은 감동과 신비한 체험을 그림을 통해 보는 이에게 전해주고자 하는 것이다. 이것이 그녀가 생각하는 '그림'이다. 그런 면에서 그림은 여전히 우리 인간에게 유효한 의미와 힘을 보여줄 수 있을 것이다. 김명숙의 숲 그림을 좋아하는 많은 이들도 그 같은 그림의 힘, 매력에 감동받을 것이다.

언제부터인가 숲을 바라보고 자연을 볼 때마다 나는 김명숙의 숲 그림을 떠올린다. 그런 순간 내 앞의 풍경이 예사롭지 않아보인다. 좋은 그림은 이렇듯 현실을 비현실로 만나게 해주며, 상투적이고 습관적인 사물과 세계에 대한 우리들의 시선과 감각을 예리하게 비틀어준다.

김대수의 사진은 이른바 숲의 몸, 숲의 몸 안으로 침투하는 밀착시선을 보여준다. 하늘의 배경을 과감하게 생략함으로써 얻어진 이 숲 풍경은 숲의 동맥이라고 할 수 있는 곧고 강건한 침엽수의 몸체들만을 전적으로 바라보

김대수
Trees from the people, numada, Kunma-ken
(젤라틴 실버 프린트
40×50, 2002)

게 한다. 그것들 앞에 서 있자니 이내 숲의 비릿한 냄새와 눅눅하고 서늘한 한기, 아름다운 나무의 자태가 몸으로 덮쳐온다. 사진공간을 과감하게 횡단하면서 곧게 뻗어오르는 굵고 강인한 수목의 몸체는 숲이 단순히 정태적인 풍경이 아니라 그 수목들의 동맥으로부터 부단히 생명의 에너지를 공급받으며 살아 움직이는 유기체임을 감지하게 한다. 피가 흐르고 감정이 살아 숨쉬는 숲의 정경이 아름답다.

그의 사진은 숲이 분열과 증식을 거듭하며 되살아나는 경이적인 생명현상에 다름아님을 증거한다. 질 들뢰즈가 '리좀Rhizom'이라고 명명했던바 생명확장의 모세혈관과 신경조직들로 가득 찬 숲의 풍경인 셈이다. 온몸에 양광을 흡수하여 현란한 발광체로 변해버린 여름 숲의 녹엽들이기도 하고 흰 눈의 세례를 받고 눈꽃으로 부활한 겨울 숲이기도 하다.

작가가 궁극적으로 인식하는 숲의 비밀은, 잡풀들, 그 잡풀들과 다시 몸을 섞은 음지식물들처럼 일견 혼돈스럽게 보이지만 정연한 질서를 지니는 생명현상의 엄중한 자연법칙이다. 그는 그 같은 자연법칙을 한 장의 사진에 담았다. 그래서 그의 사진은 거대한 유기체인 숲의 법칙이 결국 기생과 공존의 법칙임을 이미지로 확인시켜준다.

주명덕의 사진은, 사진 가까이로 우리들의 육체를 끌어당긴다. 그러나 그 사진은 너무 어둡고 모호하다. 사진의 특성이라고 말할 수 있는 명시성의 기준에서 보자면 이 사진들은 그저 시꺼먼 종이, 인화지에 불과해 보인다. 짙은 어둠, 흑연을 잔뜩 칠한 종이, 그 위에 유연하게 미끄러지는 회색, 흰색에 가까운 선들만이 난무한다. 드로잉으로 착각할 정도다. 신경다발처럼, 무성한 섬모처럼 얽히고 꽉 찬 수풀, 나무줄기, 꽃, 댓잎, 대파, 잎사귀들이 그제야 제 몸을 내민다. 무서운 생장력, 생명력이 섬뜩하다.

주명덕이 무심하게 찍은 이 자연, 숲은 귀기 어린 풍경이다. 자연 풍경을 이렇게 짙은 어둠 속에 가둬놓고 마치 드로잉처럼 보여주는 그의 시선은 '사진적 시선'의 새로운 경지를 보여준다. 사진은 인간의 눈과 다르다. 사진은 익숙한 것을 낯설게 보여준다. 그것이 사진의 주된 전략이다. 사진은 찰나의 순간을 영원히 붙잡아놓으며 그 대상을 완벽한 부동과 침묵 속에 절여놓는다. 그것은 시간이 죽어버린, 고요한 풍경이다. 정지된 순간, 바람소리도 없고 미동도 없는 그런 절대침묵과 명상이 가득 찬 공간이다.

사진은 고요의 아름다움이다. 갑자기 얼어붙은 대상을 느닷없이 접한다는 사실이 당혹감을 야기하듯이 주명덕의 이 풍경사진은 그런 상처와 같은 시선을 보여준다. 그가 찍은 풍경은 일상의 하찮은 것들이다. 그저 덤덤한 소재들을 무심하게 찍은 후 현상할 때 빛과 인화지 조작만이 약간 가미될 뿐이다. 언어화되거나 무거운 의미부여를 지우고 본인 말대로 그저 '직감으

주명덕
경주
(젤라틴 실버 프린트,
40.6×61, 1997)

로 찍은' 것들이다. 언어화할 수 없는 영역 바깥의 무엇을 좇고 있다는 얘기다. 흡사 도사나 깨달은 스님의 한말씀 같지만 새삼 그의 사진을 보면 그 말의 의도를 조금 알아차릴 수도 있을 것 같다. 사진의 짙고 어두운 톤은 말, 설명이 필요없이 곧바로 보는 이의 눈을 찌르고 가슴에 그대로 들어와 박히는 인증의 힘을 준다. 그것은 설명과 말을 지우고 그것을 넘어 곧바로 다가온다. 그만의 '말을 지우는, 말을 지운 자리에서 하는 말'의 방식이 이 어두운 톤의 사진 속에 들어 있다.

어둠 속에서 풍경들은 지워져 있다. 지워지려는 것들과 지워지지 않으려는 것 사이의 묘한 기운이 서글프게 아름답다. 스러지려는 것, 소멸하는 것, 그러나 악착같이 살아 숨쉬려는 것들로 혼미한, 들끓는 자연의 법칙이 컴컴한 사진 속에 스멀거린다. 어둠 속에 몸을 숨긴 풍경, 그러나 결코 밤이 아닌 이 풍경들은 그 어둡고 컴컴한 곳에서만 비로소 보여지는 깨달음의 풍경이다. 직관으로 찍은, 언어화할 수 없는 것을 드러내는 것이 사진의 힘이라는 얘기를 하고 있다.

산

사람은 죽어 산에 묻힌다

옛사람들에게 있어 산수에서 노니는 일은 인간이 자연과 합일하는 과정이자 인생의 진리를 깨우치는 일이었다. 인간은 자연과 합일되어야 하는 존재이지 문명이나 제도에 종속되는 존재가 아니라는 역설이다. 경치 좋은 자연을 직접 찾아다니며 쏘다니는 것을 일러 '유람'이라 했는데, 그런 유람, 소요의 경험을 되살리고 반추해내기 위한 매개가 바로 산수화였다.

땅의 미적 체험을 재현하려 했던 것이 동양에서는 산수화였는데, 그 속에는 있는 그대로의 토지의 객관적 형상을 재생하는 것이 아니라 무엇인가 다른 것이 더해진, 이른바 형이상학과 유토피아가 내재해 있다. 산수화는 또한 일종의 신선경이다. 신선의 길에 가까운 삶이란 좋은 산수에 은둔하여 사는 것이지만, 이를 실현하기 위해 필요한 산을 살 수 없을 때 이를 대신하는 것이 산수화였다.

알다시피 산수란 산과 물을 지칭한다. 이들은 분리되지 않는다. 산수는 물이 있는 산이란 뜻이며 산 그 자체를 말한다. 특히나 한국인들은 산을 최후의 안식처로 여겼기에 그 산을 유람, 인생여정의 종착역이기도 했다. 죽

어 산에 묻히는 이유가 거기에 있다.

　산이란 단순한 자연대상을 넘어선다. 인간에게 산은 모든 것이다. 죽어서 묻힐 곳이고 살아 생전 부단히 오르내리는 장소다. 도처에 존재하는 모든 산들은 의미로 충만하다. 전설과 신화가 강림하고 역사의 흔적들이 줄줄이 새겨져 있다. 이 땅 위에 존재하는 모든 산들은 우리들의 삶과 함께해왔을 것이다. 지상에서 융기해 있는 무수한 산들을 본다. 우리에게 산이란 특별한 세계다.

　어린 시절 나는 아버지를 따라 서울에 있는 산들을 무척이나 많이 찾아다녔다. 도봉산과 북한산일 테지만 유년의 기억에서 그나마 안온한 평정을 주는 유일한 공간이다. 산행을 하다 계곡 어느 언저리에 자리를 펴고 앉아 버너에 불을 붙이고 꽁치통조림과 감자, 고추장으로 찌개를 끓이고 뜨거운 밥

이상국
북한산
(캔버스에 유채,
53×45.5, 1991)

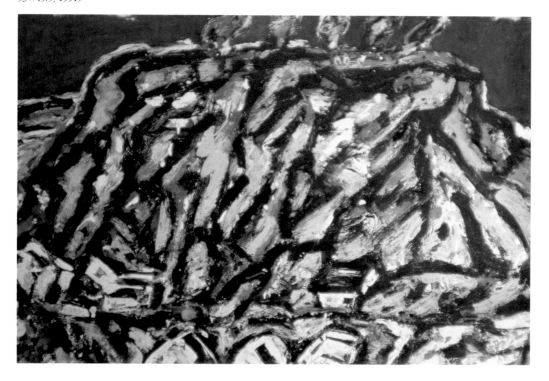

을 해먹던 순간을 가장 잊을 수 없다. 정상에 올라가 서울 시내를 바라보면서 이런저런 훈시를 하는 아버지의 말씀을 내내 흘려들으면서 집에 있는 엄마를 떠올리거나 숙제 걱정을 했다. 나의 산행에 얽힌 기억은 그것이 전부지만, 초등학교 시절 몇 년간의 산행이 그래도 내게는 무시 못할 강한 인상을 심어준 것 같다.

지금은 그저 멀리서 바라보는 것으로 만족하지만 그래도 산은 보고만 있어도 좋다. 그래서일까, 산이 그려진 그림이나 사진을 보면 다른 어떤 것보다 눈이 오래 머문다. 학교 연구실 벽에는 정동석의 사진 〈겨울산〉이 서늘하게 걸려 있는데 늘 내 눈을 더없이 행복하게 해준다.

이상국의 산을 오랜만에 재회했다. 다소 무뚝뚝하고 과묵한 그의 모습과 말투처럼 그의 그림도 그저 질박하고 맑아서 꾸밈이나 드라마 같은 것은 찾아볼 수가 없다. 그의 그림을 보고 있노라면 아늑하고 편안해지면서 따스한 대기와 넉넉한 산, 유장한 바다의 살과 호흡이 그대로 내 육체에 마구 스며드는 느낌이 든다. 그런 이상한 열락이 스멀거린다.

유화만의 깊은 맛, 회화의 참맛, 손의 무던한 노고와 한 인간의 육체와 대상이 함께 녹아 문드러진 그런 경지가 두텁게 깔려 있다. 이렇게 중후한 회화는 만나기 쉽지 않다. 최근작에서 그는 자연을 보는 그만의 노련하면서도 부드럽고 관대한 시선을 드러내고 있다. 그것이 변화라면 변화일지 모르겠다.

자연을 그리면서도 내 시대를 표현하는 것이 가능하다고 생각한다. 그림이란 늘상 자기를 선택해나가는 것이고 선택의 기준이란 내가 체험하고 소화할 수 있는 것이어야 한다. 그것이 일종의 도덕성을 담보케 해준

다.(작가노트)

　그는 산과 나무를 그리지만 기실 그 모습을 빌려 자신을 그리고 있다. 물론 모든 그림이 결국 작가의 인성에 기대고 있기는 하지만 이상국처럼 그리는 이도 드물다. 자기 자신이 읽을 수 있고 알 수 있는 그런 풍경만을 골라 수없이 붓질을 하면서 그 속으로 파고들어 풍경과 혼연히 어우러지는 그 진득한 경지. 그의 그림을 보면 동양화에서 거론되는 전신이니 기운생동이니 하는 말이 자연스레 떠오른다. 느낌이 강한, 제일 아름답게 느낀 인상을 생동감 있게 표현하고 이와 무관한 것들을 대담하게 생략해버리는 것이 그렇고, 대상의 조직구조, 뼈대만 건져올리는 방식이 그렇다. 전면적인 관찰을 중시하면서 동시에 대담한 취사 선택으로 건져낸 그의 산은 아름답고 싱싱하고 밝다. 이른바 동양화의 골법과 세의 집합으로 성취된 산 그림이다.

　이상국은 산의 골격만이 아니라 그것의 기운까지 그려내고자 한다. 유화 물감을 구사하는 서양화를 통해서 말이다. 그러니까 이상국은 산을 하나의 풍경으로서 그리는 게 아니라 하나의 영혼으로서 그린다. 개념에 의해 추출된 산을 감성적으로 표현한 그의 산은 다 같은 것 같으면서도 다 같지 않다. 굵고 거친 선은 형태를 단순화하면서 기본 골격을 떠낸다. 이상국의 산은 남성적인 힘과 정서, 부성父性으로서의 위안과 사랑을 보여준다. 오늘을 사는 우리들의 정신적 풍경과 육체적 땟국까지도 보여주는 것이다.

　산과 계곡, 시내를 그린 민정기의 그림은 풍경화라기보다는 산수화에 가깝다. 비록 캔버스에 유화물감으로 그린 그림이지만, 방식 즉 붓놀림이나 채색, 구도 그리고 전체적인 분위기와 짜임새가 중국과 한국의 전통적인 산수화와 궤를 같이한다.

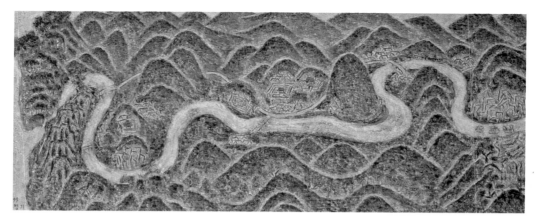

민정기
벽계구곡도Ⅱ
(캔버스에 유채,
180×74.8, 1999)

　그의 그림은 17세기 네덜란드에서 본격적 장르로 개발되기 시작하여 19세기 프랑스 인상파를 정상으로 하는 유럽 풍경화의 전통에 연결되어 있는 한편 중국과 한국의 산수화 전통, 편의상 민화라고 일컬어지는 보다 소박한 하위 장르의 산수, 화훼 그림들의 전통에도 친근하게 닿아 있다. 물감을 두텁게 바르기보다는 종이나 비단 위에 가는 선들을 규칙적으로 겹쳐놓는다든지 때로는 갈필로 문지르듯, 때로는 물감자국을 중첩시켜 색깔과 모양이 드러나게 한다든지, 그런가 하면 축軸으로 된 산수화의 구성을 연상시키는 공간 배치법을 구사한다. 그에 따라 시점의 운영과 공간구성에서 일점원근법에서 벗어나 전통산수의 삼원법이 차용되고 있음을 본다.

　그래서인지 민정기의 산 그림을 보면 산의 골격, 정기, 기운 같은 것이 또렷하게 잡힌다. 그가 그리려 한 것은 산천의 시각적 인상에만 국한되는 것이 아니라 어떤 맥과 기운이다. 민정기는 산을 직접 보고 느낀 인상과 함께 직관적으로 파악되는 산의 맥을 한데 종합하여 그리려 한다. 유난스런 산봉우리나 부드럽게 이어지는 능선이 하늘과 부딪쳐 만들어내는 선, 불룩 솟은 곳과 움푹 파인 곳의 연결, 묵직한 괴체로서의 땅덩어리가 만들어낸 굴곡과 주름의 다채로운 편성, 이러한 것들이 우리에게 시각적 파문을 던져줄 뿐만

아니라 그 밑에 흐르는 어떤 기운을 감지할 수 있게 해준다. 그러니까 작가는 산을 그리되 외형이 아니라, 그 '기氣'를 그린다는 중국 전통산수화의 정신에 가까이 다가가 있다고 말할 수 있다.

주지하다시피 산을 기운생동氣韻生動하게 그리려면 산의 기운을 표현해야 하고 그 기운을 표현하려면 우선 맥을 짚을 수 있어야 한다. 민정기의 산은 우리의 전통적인 자연관과 보는 방식으로 그려진 산 풍경이다. 오래전에 작가는 양평으로 작업실을 옮긴 후, 그곳 지역을 샅샅이 뒤지면서 익힌, 자연에 대한 그 자신의 고유한 해석과 접근방식을 획득함에 따라 그 같은 산 그림을 그릴 수 있었다. 작가의 말대로 '발로 그린 풍경화'다.

기본적으로 그는 자신이 직접 주변 지역을 답사하면서 자연을 접한다. 그리고 그가 평소 관심을 가져왔던 선화와 불화, 풍수지리의 해석을 새롭게 곁들이면서 잊혀진 자연에 대한 접근방식을 회복하고자 한다. 하나의 풍경을 시시각각 변화를 거듭하는 물리적 현상으로서의 자연으로, 또 그 자연의 의미를 인간의 삶과 역사적 맥락으로, 혹은 사회적 관계를 전제로 하여 바라보고 있는데 그 같은 시각에 의해 그려진 그 풍경(산수)화는 우리의 전통적인 자연관, 회화관, 나아가 공간에 대한 해석과 미의식을 새롭게 환생시키고 있다.

민정기는 양평 주변의 산들을 그리면서 옛 조상들이 어떤 마음으로 자연을 가꾸고 즐겼는지를 상상하며 그 나름대로 이상적인 경관을 그린다고 한다. 전통회화의 프레임을 가져와 지금 현재 자신이 관찰하고 소요한 산풍경을 그려내고 있는 그는 새삼 한국인들에게 산, 자연이 어떤 시선으로 체험되고 공유되어왔는지를 흥미롭게 보여주고 있다.

동양화의 전통적 기법과 화론에 정통한 김천일은 자신의 고향인 목포의

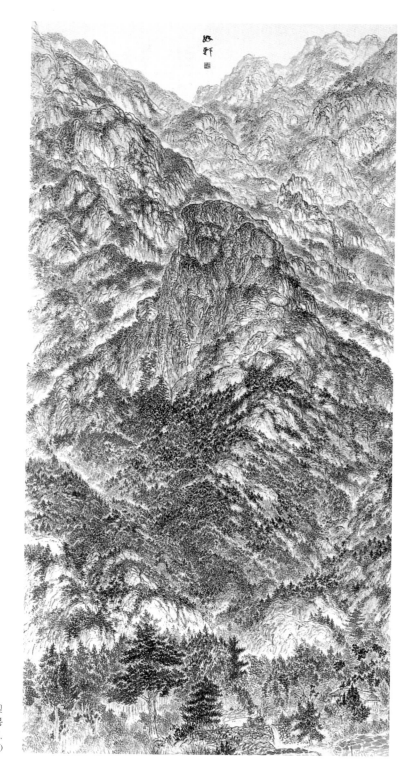

김천일
월출산 매봉
(한지에 수묵담채,
92×184, 1991~1993)

유달산, 갓바위 등의 암산과 영암 월출산과 같은 장대한 산을 그리며, 주변의 야트막한 토산들도 그려낸다. 대상 앞에서 몇 달씩 머물며 치열하게 그려낸 산은 관념적이거나 이상화된 산이 아니다.

그는 고전의 모사에만 빠지지 않으며, 대상과 무관하게 화면 위에서 이루어지는 조형적 실험도 피한다. 그는 항상 대하는 현실적인 대상을 진솔하게 표현하며 보이는 모든 것을 하나도 버림 없이 재현하는 철저함을 신봉한다. 지독할 정도의 이 철저함은 끝내 그의 시력을 손상시킬 정도였다. 상상을 통한 꾸밈을 피하기 위해서 직접 현장에서 제작하며, 눈의 착각을 방지하기 위해서 망원경을 이용해서 그린다. 명암이나 색채가 눈을 혼란시켜 바위산을 잘못 파악하면, 그 착각은 산의 내재율과 그 기운을 왜곡시켜버리게 되며, 따라서 그림은 진실로부터 멀어져버리기 때문이다. 결국 그는 산의 내재율, 법칙을 표현해내고자 한다.

한 덩어리 돌산에서 그를 이루어내는 선들을 찾아내는 것은, 보이는 데서 묘사해보는 것만으로는 가능하지 않다. 그 산의 맥이 어느 곳에서 시작해서 어디로 흐르고 있는가를 발견하고 표현해내기 위해서 작가는 고법을 철저히 참고한다. 전통적 기법에 충실하면서도 그가 추구하는 대상은 자신의 삶의 터전을 일구는 목포에 있는 산, 풍경이다. 목포 풍광이라는 지역적 특수성을 충실히 표현하면서도, 이를 전통화법으로 구현해내고 있는 그의 산 그림은 바탕에 찍힌 점과 선, 칠 어느 하나라도 계획되고 계산되지 않은 것이 없다. 그의 철저한 계산, 고법의 궁극적 목적은 우리 산의 독자적인 표현이다. 이토록 전통화법에 정통하면서도 이를 기반으로 우리 산천이 지닌 고유한 산세와 지형적 특질을 그에 걸맞는 준법을 통해 고유한 표현 방식으로 만들어나가는 작가를 만나기는 쉽지 않다.

권기윤은 우리 산악미의 원형을 잘 간직하고 있는 안동 주변의 풍광을 그린다(〈무실에 남은 눈〉). 기름지지 않으면서도 소쇄한 산세 풍경이다. 철저히 현장 사생을 통해 성실히 자기 세계를 구축해온 작가는 자신의 삶터 주변의 풍경을 사생하면서 바위와 나무 등 옛 화가의 화법을 구체적으로 시연하고 분석하고 있다. 무엇보다도 안동 일대의 풍경이 권기윤식의 창작방법을 가능하게 한 것이다.

담갈색이나 연녹색 담채의 얼기설기한 맛을 내기 좋은, 경북 북부지역의 벼랑과 계곡 풍광은 전통 닥지에 약간 떨림이 있는 갈필의 맛을 살린 권기윤의 개성적인 수묵묘법과 잘 어우러진다. 그래서인지 그의 산 그림은 전형적인 우리 산세의 맛과 골격, 분위기로 충만하다. 그만의 방식대로 자연에 접근하고, 그 자신의 눈과 조형정신으로 자연을 해석하며, 순수한 마음으로 자연을 대하고 있다는 생각이다. 단원 김홍도의 서정 넘치는 산수를 문득 대하는 느낌이 들 정도로 그의 산수 속엔 자연의 시적인 서정성이 잘 포함되어 있다. 그는 자연의 외관을 그린다기보다는 자연의 본질을 사유하고,

권기윤
무실에 남은 눈
(한지에 수묵담채,
262×142, 1990)

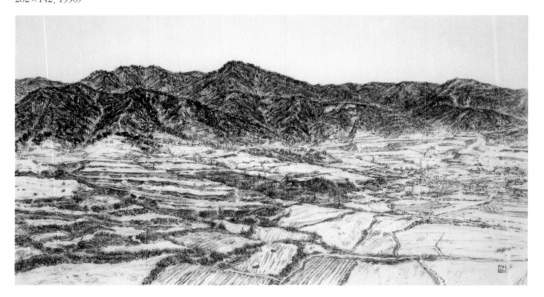

그 정취를 느끼고, 맑은 기운을 취하는 것을 목적으로 삼는다.

진실한 눈으로 바라보니 거기에 모든 비밀이 숨어 있었으며 (⋯) 자연이
곧 살아 있는 고전으로 다가왔다.(작가노트)

그 산수화들은 모두 그가 사는 안동지방의 실경을 그린 것들이다. 여름날
비 갠 후의 안개와 물기 어린 산야山野, 안동호수 주변의 따사로운 봄빛 혹
은 매서운 꽃샘바람, 소슬한 가을 풍경, 눈 덮인 겨울 산야의 황량함과 을씨
년스러움, 그 들판을 가르는 바람소리까지 필선과 화법으로 표현하고자 한
다. 그래서 그가 그리는 자연은 단순히 풍경으로서 머물지 않는다.

기존의 동양화단에서 그려지는 대부분의 실경산수, 산수적인 풍경들은
한결같이 우리 자연을 소재로 삼아 이를 습관적으로 그려내는 데 몰두해 있
다. '캘린더 풍경' 사진이나 '크리스마스 카드'에 나오는 풍경과 크게 다르
지 않다. 그에 반해 권기윤의 그림에서는 무엇보다도 진솔함과 정직함이 느
껴진다(정직성은 모름지기 화가가 지녀야 할 기본덕목일뿐더러 가장 현대적인
의미에서 화가의 존재이유이기도 하다). 그림이 정직하다는 것은 상투적인
재현의 틀에서 벗어나 있고 막연한 감상이나 드라마에서 비껴나 자신이 보
고 느낀대로 그려낸다는 의미 또한 지닌다. 아울러 그의 그림은 전통적 화
법을 충실히 본받고 익히면서 동시에 그것에 얽매이지 않고 시각과 기법의
끊임없는 혁신을 통해 자기의 언어로 만들어간다. 전통적 화법의 체득과 혁
신을 꾀함으로써 참신하고 현대적인 시감視感을 획득하고 있는 것이다.

그는 산을 통해서 우리 삶의 튼실함을 그리고 싶고, 우리가 긍정하는 삶
의 모습을 화면에 담고 싶다고 한다. 그러니까 산은 그에게 근원적인 자각,
꿋꿋한 삶, 자긍심을 심어주는 자연이자 언제나 변함없이 늘 그 자리에 존
재하는 산이다. 그래서 작가는 지극히 평범하고 소박하기 그지없는 산, 들

판, 나무 등에 실린 순박한 표정, 유구한 숨결, 탄력 있는 실체감을 그리고자 한다. 다소 스산하고 황량한 우리네 자연이 그때그때의 기호, 시간, 분위기를 짙게 머금은 채 그의 독특한 준법으로 표현되고 있다.

대지의 숨결과 칼칼한 풍토성, 청량감이 가득한 대기의 청아함을 담은 조형적 형식미를 구현하고 있는 그는 이름없는 들녘이나 산 등, 극히 단조로운 풍경을 대담하게 화면에 불러들이고 그 자연스러운 풍치 속에 도도하게 끌려가면서 자신의 감정을 의탁하고 있다. 풍경과 화법과 자신이 일체를 이룰 때까지 실제 풍경과의 대면 속에서 그리고 마무리하는 그의 그림에는 현장성 특유의 활달함, 자유로움이 담겨 있다. 소략한 갈필로 된 선묘와 종이의 바탕이 드러나 보이는 투명한 담채로 그려진 그림에서는 자연의 성정性情이랄 수 있는 내밀한 서정이 두드러져 보이는데, 그 분위기와 느낌은 바로 권기윤의 마음에서 나오는 것이다.

먹을 가장 힘 있고 자유롭게 표현하는 작가 중 하나인 김호득이 창조하는 자연은 늘 새롭다. 그것은 자연을 그리는 것이 아니라 자기 자신이 이미 자연이 되어 있기 때문일 것이다. 산이나 들 그리고 계곡이나 야산의 풍경들이 주된 그림의 소재다. 사실 그런 특정한 대상, 장소는 그에게 무의미하다. 그는 산이나 계곡, 물, 돌 같은 것을 슬쩍 빌려 결국은 자연, 생명 현상에 대한 자신의 느낌을 먹으로 표현하고자 한다. 그의 주제의식을 반영하는 힘찬 먹의 번짐과 필선의 세력에 의해 조성된 산이나 계곡은 보는 이의 시선을 일순간에 압도한다. 그만큼 그의 그림은 울림과 에너지로 충만하다.

그의 그림에서는 먹의 농담효과와 필세의 조절, 채색의 절제와 상징적 사용이 무엇보다 주목된다. 그는 동양화의 기본적인 필묵 외에 다른 재료를 기웃거리지 않는다. 그는 오로지 화선지와 필묵으로 자신이 보는 세상과 자

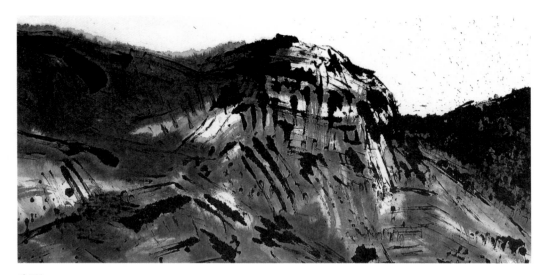

김호득
돌산 I
(한지에 수묵담채,
71×142, 1992)

연을 표현할 뿐이다. 붓 혹은 붓을 대신해 손가락, 나무젓가락, 딱딱한 종이의 단면을 가지고 자유자재의 선들을 호흡처럼 구사한 그림은 산이 지닌 에너지, 울림까지도 표현하고 있다. 그래서 김호득의 화면 속의 자연은 재현된 실경實景의 자연이 아니라 오로지 자연과 같은 형상이 있을 뿐이다.

계곡의 물살이나 산, 들을 형상화한 붓의 필선이 감각적으로, 세련되게 휘날리는 그의 그림을 보노라면, 한국인이 가진 자연에 대한 조형의식의 흐름이 여백 속에서 웅장한 소리로 진동하고 있음을 느끼게 된다. 그런 소리와 진동은 오직 김호득의 산에서만 만날 수 있다.

통쇠를 깎아서 만들어진 쇳가루를 바닥에 쌓아둔 자취가 땅과 산이 되고 한반도가 되었다. 김종구는 바닥에 깔리는 쇳가루로 산을 재현했다. 쇳가루는 조각적 노동, 즉 창작의 부산물이다. 조각적 노동은 통쇠에 생명을 부여하는 창작행위이지만 그것은 동시에 통쇠를 손상시키는 파괴행위다. 그러니까 죽음으로써 생명을 잉태하는 유기체와도 같이, 통쇠는 몸체를 갉아먹

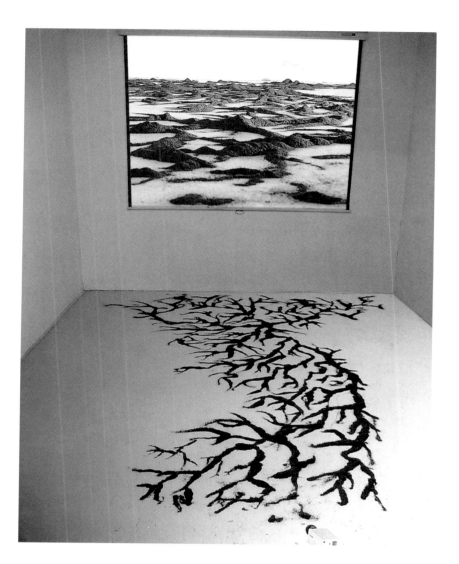

김종구
대동여지도
(쇳가루·CC 카메라·
스크린·빔 프로젝트,
3200×3800×2800,
2001)

는 자기파괴적 과정을 통해서만 창조를 성취하게 되는 역설이 이루어진다.

김종구는 오랜 시간 밀폐된 공간에서 통쇠를 그라인더로 직접 갈아냈다. 이동하는 그의 신체적 행위, 끊임없이 움직이는 발자국이 크고 작은 둔덕을 만들며 바닥의 쇳가루 지형을 변형시킨다. 밀폐된 작업공간의 유일한 지배

자로서 깎고 갈기 위한 그의 신체적 동작이 쇳가루 바닥 풍경을 창조한 것이다.

바닥에 가라앉은 쇳가루를 쓸어모아 자석으로 순수한 쇳가루를 고르고, 그것들을 바닥에 뿌려놓아 산처럼 보이는 흔적을 만든 것이다. 그 쇳가루 풍경을 멀리 위에서 내려다보면 높이가 압축된 추상적 지도, 김정호의 〈대동여지도〉처럼 보인다. 그러나 눈 높이의 수평시각에서 보면 그 쇳가루의 둔덕들이 높고 낮은 미시적 산봉우리의 연쇄로 변모한다. 그런가 하면 카메라 렌즈로 수평적 앵글을 잡아 쇳가루 산세 풍경을 모니터 화면에 투시해보면, 화면에는 고요하고 신비한 심상의 풍경, 가상적 자연, 작가가 창조한 미시적 환상의 세계가 펼쳐진다.

작업실에 가라앉은 쇳가루들, 그 위에 나의 발자국과 작업 중의 부산물들, 신발을 통해 영입된 먼지들, 담배꽁초, 휴지 등이 섞여 있는 쇳가루 방은 전쟁의 포성(쇠를 깎을 때 나는 그라인더 마찰소리)이 사라진 장소와도 같았습니다. 그러한 감상에 의해 잃어버린 작품을 대신하여 쇳가루를 열심히 쓸어모으게 되었고 그것을 자석으로 여러 차례에 걸쳐 골라냈습니다. 그 행위를 통해 모아진 두 개의 덩어리, 즉 순수한 쇳가루 산과 먼지 더미의 산은 나의 노동과 외부적인 것으로 나누어진 것입니다. 그리고 그것으로 잃어버린 통쇠 작업에 대한 글을 서예 형식을 빌려 쓰게 되었고, 점차로 그 쇳가루라는 물질에 대하여 가치를 부여하면서, 동양의 수묵을 연상하는 그림들을 그리게 되었습니다.(작가노트)

통쇠라는 단단한 재료를 깎는 조각, 그것으로부터 떨어져 바닥에 쌓인 쇳가루에 가치를 부여하는 쇳가루 그림, 그리고 그 그림을 수평의 시점으로

본 이미지가 김종구의 작업이다. 그는 쇠를 깎는 고된 육체적인 노동 행위라는 현실적 상황을 통해 생소하고, 광활한 비현실적이면서도 심미적인 이미지(산)를 수평의 시점에서 펼쳐 보인다.

수평으로 길게 자리한 산, 낮은 하늘, 오로지 산의 몸만이 가득한 어둡고 강한 산 그림이었다. 두텁고 분방하게 칠해나간 붓자국에 의해 그 산은 장엄하고 뜨겁게 펼쳐져 있었다. 대학 은사님댁 거실 벽에 걸려 있던 그 〈용마산〉이 내내 잊혀지지 않았다. 그러다가 나는 멀리서 용마산의 전경을 볼 수 있었다. 한때 용마산과 가까운 곳에서 살았기 때문에 가끔씩 그곳을 가기도 하고 멀리서 보기도 한다.

용마산을 볼 때마다 나는 권순철의 산 그림을 떠올린다. 길에 드러누운 산은 별다른 특징을 찾기 어려운, 지극히 평범한 산이었다. 그러나 그의 〈용마산〉은 그렇게 평범한 대상에서 어떤 뜨거운 사연, 삶의 역사, 산의 특징을 절묘하게 걸러내고 있다.

권순철은 수많은 용마산을 그렸다. 정해진 위치에서 반복적으로 그리는 작업에서 한국 산의 전형을 창조하려는 의욕의 일단을 만난다. 용마산이라

권순철
용마산
(캔버스에 유채,
115×51, 1984)

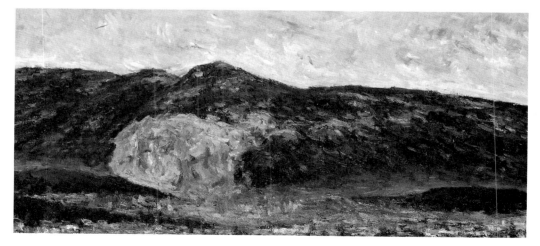

는 특정한 산을 통해 한국의 산 전체가 지니는 어떤 공통된 성향을 추출해 내려는 집념이 읽혀진다는 얘기다. 약간 건삽하게 느껴지는 질료와 덕지덕지 발라올린 마티에르의 기법에서 세련된 구석은 찾아볼 수 없지만, 보다 강한 현장성으로 연결되는 힘이 있다. 그의 산은 산이라는 대상과의 진정한 합일 속에서나 가능한 절실한 분위기로 충만하다.

강경구가 그린 이 〈북한산〉은 압권이다. 그는 겸재 정선의 진경정신을 되살리려 오랫동안 노력해온 작가다. 서울 주변의 풍광을 지속해서 그려온 그가 〈북한산〉 연작을 선보였다.

먹과 호분만으로 이루어진 산은 중량감 있게 그려졌다. 분명하면서도 거칠고, 그러면서도 밀도 있게 축적된 붓질은 바위산이 갖고 있는 모든 느낌을 절절하게 보여준다. 흑백의 화면이지만 그 안에는 모든 색이 들어 있다. 먹은 온갖 색들이 다 스며들어 있다. 먹색 하나로 모든 것의 표현이 가능하다는 인식은 모든 우주내 존재, 생명체가 유기적 순환구조 아래 맞물려 있다는 사유 안에서 가능하다. 먹을 머금은 붓질뿐 아니라 갈필로 그은 흰 호분의 붓질이 산을 살아 있는 생명체로 만들고 있다. 강경구만의 힘 있고 거친 붓질이 산의 본질, 산의 기운을 잘 드러내고 있다. 풍부한 감성과 원숙미 넘치는 기량이 단단하게 결합되어 있는 〈북한산〉은 오랜 시간 우리의 삶과 역사를 지켜본 산이다. 세월의 풍파를 온몸으로 겪어낸 노년의 산이 갖는 육체성을 작가는 화면에 가득 채웠다. 모필의 촉각적 터치가 신산했을 수많은 사연들을 보듬고 있다. 북한산을 이렇게 표현해내는 작가의 눈과 손이 예사롭지 않다.

80년대의 미술은 불우했다. 아니 우리네 삶이 더 그랬을 것이다. 비극적

강경구
북한산
(한지에 먹·호분, 179×119, 1998)

인 광주항쟁을 겪고 난 이후 살아남은 자들은 죄의식 속에서 죽은 이들을 기억하고 살아 있음에 부끄러워했을 것이다. 광주항쟁을 직접 몸으로 치러낸 김산하는 적지 않은 시간 동안 충격과 두려움, 분노와 공포 속에서 잠행하며 살았다.

한참의 시간이 지난 후에야 그는 다시 그림을 그릴 수 있었다. 본명을 지우고 '김산하'로 이름을 바꾸고 물감과 붓 대신에 조국의 다양한 흙들을 퍼와 이를 접착제와 함께 화면에 집적시켜 산을 그려나갔다. 조국의 산하와 그 산하에서 저질러진 일들, 상처와 아픔을 잊지 않고 각인하겠다는 의지의 산물이 산 그림으로 형상화된 것이다.

광주에 있는 무등산 풍경 같기도 하다. 의연한 산맥들과 우뚝 솟은 산 뒤로 작가 자신의 커다란 눈, 눈 하나가 박혀 있다. 지난 역사의 아픔, 죽음을 결코 잊을 수 없다는 듯 부릅뜬 눈이다. 감기지 못하는 눈, 끝끝내 지켜보아야 하고 추억해야 하는 눈이 초현실적인 구성 아래 섬뜩하게 다가온다. 그

김산하
검은 눈
(캔버스에 흙,
116.8×72.7, 1991)

러나 실제 이 작가의 눈은 세상 그 어느 누구보다도 선하다. 늘상 촉촉하고 약간 붉게 충혈된 채 웃음을 머금던 그가 그립다. 그의 눈이, 마음이 그리워진다.

땅

최초의 화면을 찾아서

땅바닥에 드리워진 그림자의 윤곽을 둘러친 것이 회화의 기원이었다고 그리스인들은 전한다. 직립한 인간이 자신의 존재가 땅 위에서 이루어짐을 깨닫게 되면서부터 땅은 일상이자 현실이고 세계 그 자체가 되었다. 땅 위에서 인간의 모든 삶은 전개된다. 땅을 이해하고 땅에서 사는 일이 삶이다. 모든 이미지의 기원 역시 그 땅에서 실현된다. 최초로 이미지를 떠올렸을 사람에게 땅은 화면이자 시간과 기억을 재생하는 매력적인 공간이었을 것이다. 어린 시절 땅바닥에 곱돌이나 유리조각으로 그림을 그리던 때를 추억해본다. 무슨 그림이었을까? 혹은 흙으로, 모래로 이런저런 것들을 만들던 시절을 아련하게 기억해본다. 그렇게 땅은 내게 최초의 화면이었다.

전통적으로 우리 민족은 땅을 단순한 흙과 돌무더기의 집합 정도로만 보지는 않았다. 땅은 살아 있는 생명이요, 더 나아가 우리의 모태로 인식했던 것이다. 우리 민족에게 땅은 어느 의미에서는 생명의 원천이다. 그래서인지 한국작가들에게 땅이라는 소재는 그 어떤 것보다 뜨겁고 절실해 보인다. 너무 뜨거운 것은 아닌가 하는 생각이 들 정도다.

오늘날 자연파괴와 생태계의 위기 속에서 환경과 자연, 특히 땅에 대한 관심들이 그만큼 불거지고 그에 따른 논의와 더불어 미술적 형상화 작업이 빈번하게 진행되는 건 그만큼 인간다운 삶의 환경이 파괴되었기 때문일 것이다. 여기서 환경이란 단순히 자연경관이나 도시와 변별되는 추상적인, 모태로서의 자연 자체만을 의미하는 것이 아니라 인간을 둘러싼 자연적 조건이나 사회적 조건들 전부를 의미한다.

근대적 삶의 양식이 남긴 역사적 산물은 자연과의 적대적인 관계를 초래했다. 생태위기의 원인은 자본의 무한한 자기증식의 과정, 그리고 욕구와 소비의 확대재생산을 기반으로 하는 자본주의 자체로부터 파생되었다고 볼 수 있는데, 인간 삶의 질을 문제시하는 차원과도 직결되어 있다. 이는 모든 문화·예술의 핵심적 과제다.

최근 화가들이 이 모순의 역사성을 인식하고 그 모순으로 인해 인간과 자연의 관계가 적대화되고 있다는 사실을 인지하면서 이를 형상화하고자 하는 움직임이 두드러지게 일어나고 있음을 본다. 그만큼 생태위기와 생명에 대한 인식이 오늘날 모든 인문학, 예술의 화두가 되고 있다. 인간과 자연의 관계를 근본적으로 다시 생각하게 하는 사색 말이다. 그런 인식의 한가운데에 '땅'이 놓여 있다. 땅은 생존의 조건이자 실질적인 삶의 토대다. 우리는 지상에 삶을 부려놓는다. 내 몸은 땅 위에서 소요한다. 모든 생명체는 그 땅을 기반으로 삶을 영위한다. 식물들은 저마다 땅에 뿌리를 내리며 그 땅이 제 삶, 몸의 근원임을 흔들리며 전한다.

대지에 영혼을 불어넣어 하나의 인격체로 격상시킴으로써 '자연=대상'이라는 근대적 자연관을 파기하고자 하는 것이 김재홍의 작업이다. 그는 대지에 인격성을 부여한다. 자연도 인간처럼 스스로 생각하고 판단하며 상처

김재홍
봄 2
(캔버스에 아크릴릭,
91×182, 1997)

에 고통받는 하나의 인격체임을 우리에게 각인시키고 있는 작가는 조국의 산하를 일종의 '정치적인 풍경'으로 바꿔놓았다. 그에게 있어서 풍경은 있는 그대로의 자연이 아니라 이 땅 위에 살았던 사람들이 겪었던 역사의 고통을 함께한 삶의 터전이자 생명체다. 논 한가운데 포탄이 어른거리고, 그 위로 허리가 구부정한 노인이 삽을 들고 물길을 내기 위해 나서는 그의 그림을 보면 전쟁으로 유린당한 우리네 대지의 고통이 여전히 지속되고 있음을 알 수 있다. 한국전쟁 당시 B-29에서 떨어진 포탄은 대지의 속살을 헤집으며 여전히 이 땅의 순결을 겁탈하며 융단폭격을 가해대고 있는 것이다.

그는 분단의 현장인 휴전선과 인접해 있는 지역(자신의 작업실 주변)에서 아직도 끝나지 않은 전쟁을 본다. 땅은 그 끝나지 않은 비극의 흔적을 품고 나지막하게 엎드려 있는 것이다. 땅은 울고 있을까? 어떤 신음에 뒤척일까? 그의 아름답고 전원적인 봄 풍경은 생명의 잉태에 대한 경이의 표현임과 동시에 언제 폭발할지 모르는 파국의 뇌관 앞에 위협당하는 어두운 역사의 풍경으로 다가온다.

모든 기억은 시간의 소산이다. 인간은 자신의 몸 밖에 특별한 장치를 만들어냄으로써 자신의 의식 속에 들어 있는 기억을 보존하고 추억한다. 문자와 이미지가 바로 그것이다. 문자와 이미지란 이렇듯 인간의 육체 밖에 존재하는 또 다른 인간의 몸(분신) 같은 것이다. 기억은 자기와 관계 깊은 어떤 사실이나 시간 내에 있었던 일이고 그것을 잊지 않겠다는 의지의 소산이기도 하다. 시간의 부식을 막고 소멸에 안타깝게 저항하는 것이야말로 인간 삶의 대부분을 차지하는 일이다. 생명활동도 바로 거기에서 크게 벗어나지 않는다.

박정열은 자기 생애의 잊혀지지 않는 강렬한 기억들을 그림으로 보존하고자 한다. 그 기억이란 결국 자신의 삶의 환경 속에서 자연스레 번져나온 것인데 그것이 바로 땅과 관련된 세계다.

농촌에서 태어나 농사짓는 일이 삶의 전부였던 가난한 가족들과 얽힌 추억이란 대부분 그 주어진 땅과의 연관 속에서 부풀어오른 것이다. 당연히 그의 모든 기억의 원형에는 땅이 자리한다. 그것은 어떤 풍경으로 부감되기

박정열
강원도 영월군 영월읍
삼올리 송이골 종점
(석화 자연색,
122×244, 2001)

보다는 삶과 밀착되어 그것과 결코 분리될 수 없는 거대한 덩어리로 다가온다. 땅이란 개별적인 존재가 아니다. 땅은 사람이고 식물이고 새이자 자연이며 세계 그 자체다. 자신의 몸 역시 땅에 다름아니다. 그의 그림은 이렇듯 땅과 혼재된 무수한 생명체들의 혼효를 보여준다. 이런 땅에 대한 독특한 인식은 사실 농경문화권이 지닌 보편적인 세계인식이다.

작가는 자신의 땅에 대한 기억을 형상화하는 동시에 그 땅에 대한 기억을 확장시켜 현실을 반추해보는 매개로 삼고 있다. 그에게 땅은 동시대의 문명과 문화 전체를 반성해보는 거울이자 자신의 삶을 궁구해보는 본질적인 텍스트인 셈이다. 이로써 그가 땅을 그리는 이유가 한결 자명해진 편이다.

그가 땅을 그리는 이유는 무엇보다도 그 땅을 그리워하고 있다는 반증이다. 그는 도시에서 살면서 땅과의 공동체적인 친연성의 문맥 밖에 존재한다. 이 분리와 배제는 필연적인 삶의 선택들로 인해 이루어진 것이다. 지금의 삶에 대한 막연한 불안과 공허에 비례해 그 그리움은 강도를 더해가지만 그 그리움은 다시 땅으로 돌아간다고 해결되는 것이 아니다. 이제 땅은 예전의 그 땅이 아니다. 인공의 도시와 피폐된 유년의 땅 사이의 거리감이 절망과 무력감을 준다. 그는 이 두 세계 사이에 놓여 있다.

이제 그가 할 수 있는 일은 땅을 기억하는 일뿐이다. 그림 그리는 일은 그 기억을 구체화하는 일이다. 그런데 기억은 어쩌면 환영에 가깝다. 기억이 쌓이고 누적될수록 기억의 정체는 점점 모호해진다. 거기에 관념이 덧붙여지면서 기억은 기억을 슬쩍 배신하면서 꼬리를 감춘다. 그는 그 기억에 자신의 염원을 덧씌운다. 현실에서 이루어지지 못하는 땅과의 추억과 소망이 비로소 그림 안에서 구현된다. 이제 땅에 대한 기억은 땅에 대한 희망으로 바뀌었다. 그는 전국을 돌아다니면서 그 유년의 땅을 추억하게 하는 땅들을 찾아다녔다. 그리고 사람들과 함께 여전히 살아가고 있는 땅을 화면 가득

그렸다. 화면은 땅과 분리되지 않는다. 그것은 화면이기 이전에 이미 땅이고 땅을 그림으로 그린다기보다는 땅 그 자체의 육화로 보인다. 시뻘건 황토내음이 훅, 하고 달려든다.

이원희의 풍경은 무엇보다도 우리 산하의 특성, 그 속살과 정서가 물씬 풍긴다. 잘 그린 그림이다. 결코 그림의 소재가 될 것 같지 않은 지극히 비근한 풍경들을 과감하게 화면 전면에 박아두고 하늘을 없애버린 후 땅바닥에서부터 육박해들어가 훑어나가듯이 잡아채 그리는 것이 그만의 특이한 공간해석과 대상에 대한 정서이다. 일반적인 구상화의 범주에 걸쳐 있지만 기법의 구사, 색상, 분위기와 구도에서 선명한 차이를 보일 정도로 잘 그린 신선한 풍경 그림이다.

도로를 따라 주행하면서 내려다본 우리 농촌의 풍경들이 그가 선택한 소재이다. 흙과 길, 밭이랑, 야트막한 야산의 능선 등이 그것이다. 산하의 흙내음, 공기와 햇살 속에서 살아 숨쉬는 우리의 감성, 나아가서는 집단적·문화적 지층까지 떠내려는 듯하다. 그가 그린 〈전구동前邱洞에서〉는 자연과 거리를 두는 관조적 시각이나 습관적인 픽처레스크Picturesque한 풍경과 약간은 다르다. 아울러 사실주의에 바탕을 둔 그의 뛰어난 유화기법은 그간 잘못 이해되고 상투적으로 그려져온 한국 구상회화, 유화에 대한 반성의 공간을 마련해주고 있다.

사실 그간 우리의 구상화는 실제 보이는 세계를 집요하게 관찰, 탐구, 모색하기보다는 머릿속에 이미 관념화된 것에 의존하여 그리는 그림으로 일관해왔으며, 유화라는 서구적 매체에 대한 완벽한 소화를 보여주지 못해왔다고 생각한다.

작가는 우리들의 생리와 근원적으로 관여하고 있는 자연관, 한국인의 문

이원희
전구동前邱洞에서
(캔버스에 유채,
112×70, 1992)

화적 감성의 두터운 층, 집단적 생리와 무의식의 지층을 담아내는 풍경, 땅을 그리고 있다. 풍부한 톤의 자유로움과 부드러움, 마치 직물의 올처럼 서로 엇갈리는 또는 색깔의 반점으로 이루어진 터치, 맑고 투명한 대기와 빛의 뉘앙스가 한데 어울린 우리 산하는 과학적으로 분석되면서 동시에 정서적으로 통합되어 표현된다. 특히나 그의 감각적인 터치는 서예의 획과 수묵화의 붓질과 매우 유사하다. 그래서인지 그의 땅 그림에 쓰인 선과 점들은 흡사 수묵화에서 만나는 살아 있는 필력에 근접해 있다. 그로 인해 화면 가득 생동감이 퍼져 있는 것이다.

미국으로 이민을 간 박영국은 현재 살고 있는 로스앤젤레스 주변의 자연풍경, 특히 사막지대를 기본 모티브로 한 풍경화를 그리고 있다. 전적으로 사막이라는 땅을 다룬다. 그는 자신이 바라보는 사막의 인상에 자신만의 사

고를 개입시켜 그 시각적 특성들을 파악하고 있는데, 이 특성들은 건조성, 평면성, 공간성, 강렬성, 그리고 밀도감으로 요약할 수 있다. 이러한 시각적 특성들에 의해 그는 사막풍경을 재구성해서 묘사하려고 한다. 이런 의미에서 그는 자신의 작품을 '지적 풍경화' 또는 '현대적 풍경화'라고 말한다.

그는 사막의 건조성을 표현하기 위해 마른 나무판을 캔버스로 이용하고, 색채도 불투명하고 빨리 마르는 상업용 라텍스를 사용했다. 또한 사막풍경 특유의 평면성과 공간성을 확보하기 위해 공간감을 살릴 수 있는 나무상자에 평면적 채색을 하고, 강렬성을 보존하기 위해 순도 높은 색채를 주로 사용했으며, 날카로운 추상적 기하학적인 선과 면, 그리고 색채의 대비로 긴장감을 고조시켜 밀도성을 유지하려고 시도했다.

박영국에게 사막은, 미국의 거대한 도시문명의 허구와 타락상에 지친 인간에게 생존의 순수한 의미와 인간 본연의 인류애를 일깨워주는 영적인 구원의 장소요, '성스러운 곳'이다. 사막은 중심도 변방도, 시작도 끝도 없는 열려진 미궁이다. 정지점이 없는 이 무한대의 공간 속에서 그는 유일한 정지점, 또는 사막을 응시하는 소실점이 되어 사막과 교감한다. 그가 그린 사막은 사막의 진실을 자신에게 투영하고, 자신의 실존을 사막에 반추시키는 상호교감의 여정을 기록한 일종의 다큐멘터리다.

작가는 사막을 황폐, 종말, 죽음 대신에 그것을 치유하고 극복하는 치열한 생명의 싸움터로 파악한다. 죽음을 생명으로, 종말을 시작으로 전환시키는 사막 식물의 생태학적 생존 능력을 경험한 그는 바로 이것이 사막의 신비이자 교훈임을 깨닫는다. 그에게 사막은 단순히 소재나 묘사의 대상이 아니다. 그것은 실존의 존엄성을 확인시키고 창조적 영혼을 불태우는 장엄한 대주제다.

그는 폐목을 선이나 면으로 자른 후, 그것들을 무작위적으로 조합시키거

박영국
Death valley desert
(나무·금속·오일,
12×52×12, 1999)

나 해체시키는 나무 부조작업으로 사막을 재현했다. 그것은 미국내 소외 지역인 광활한 서부의 사막풍경인 동시에 그 속에 홀로 선, 홀로 서기를 다짐한 비장한 이방인의 심상풍경이다. 박영국은 사막의 특수한 자연적 환경이나 그곳에 존재하는 생태적 현상에 대한 관찰과 음미를 형상화했다. 복합적인 감각적 집적물로서의 사막풍경을 재현한 것이다. 그는 자연의 기본요소들을 공간성, 수분, 메마름, 딱딱함, 부드러움 등으로 시각화시켰다. 3차원의 부조물로 만든 이 풍경은 폐목들로 콜라주되어 있다.

사막에서는 아무것도 눈에 들어오지 않는다. 아무것도 없기에 거기에서 만나는 것은 결국 절대적인 자기, 자아다. 사막에 가서 비로소 자신의 본질을 성찰한다. 〈파리 텍사스〉, 〈델마와 루이스〉, 〈바그다드 카페〉, 〈프리실라〉 같은 영화가 떠오른다. 사막은 그렇게 깨달음의 공간, 방황과 유랑의 서식지이자 유목자의 고향이다. 도시에서 쫓겨나고 도피해온 이들은 그 사막을 가로질러 간다.

그는 자신의 거주지인 로스앤젤레스 근교의 사막지대를 수시로 찾아나서면서 그 사막에 대한 느낌, 정서 등을 벅차게 고백한다. 사막에 가는 이유는 앞서 언급했듯이 비로소 자신을, 자신의 세계를 제대로 볼 수 있기 때문이다. 사막에는 아무것도 없고 그래서 죽어 있는 것 같지만 실은 살아 있는 공

간이다. 여기서 그는 사막의 척박한 자연조건 즉 부족한 수분과 먹이, 뜨거운 태양열 속에서도 줄기차게 이어지는 생명의 소리를 듣고 이를 통해 물질의 풍요가 과연 인간이 추구하는 궁극적인 가치인가에 대해 회의한다. 사막이 작가에게 준 정신적인 메시지는 물질적인 부족함에서 오히려 생명의 신비와 조화가 더욱 드러나며 빛이 난다는 사실이었다고 한다.

사막은 중심도 변방도 없고 강렬한 태양 아래 안과 밖의 구별도 없고 출입구도 비상구도 없는 온통 외부의 세계다. 열려진 미궁이기에 사막에는 길이 없는 동시에 모든 것이 길이다. 사막에는 또한 정지점 즉 죽음이 존재하지 않는다. 외관상 움직임이 가장 더디지만 생명보존을 위한 운동이 가장 치열하고 빠르고 왕성한 곳이기도 하다. 사막여행에서 깨달은 것은 지금까지의 땅에 대한 고정관념과 획일적인 논리를 거부하고 거기서 벗어나는 일이었다고 한다. 이 같은 인식은 창작과정과도 유사하다. 그가 그토록 사막에 매료되고 사막풍경(땅)을 그리는 이유도 여기서 찾을 수 있을 것이다.

사진 속에 들어와 박힌 이 풍경들은 분명 대한민국의 어느 한 곳이리라. 구체적인 지명이나 장소적 특성을 지운 자리에 그저 어디에서나 흔하게 볼 수 있는 그런 밋밋하고 적조한 풍경이 근경과 원경의 대비 속에 자리하고 있다. 이 거리감은 이시연의 사진을 기존의 풍경이라는 흔해빠진 장르개념에 기댄 사진들과 일정하게 구분해주는 그런 심리적, 문화적, 개념적 거리로 작동하고 있는 것 같다.

나는 이 지루하고 더러는 쓸쓸하며 재미없는 풍경을 자꾸 들여다본다. 그 장면은 특정한 장소에서 벌어지는 현장성을 담고 있는 동시에 우리들 삶의 주변에서 너무도 흔하게 만나는 장면이기도 하다. 이른바 국토개발의 현장이다. 이것은 저 60년대부터 시작되어 지금까지 전개되어온 경제개발과 근

대화 정책 및 다양한 목적의 프로그래밍 속에서 관리되어온 우리의 땅, 자연의 초상이다. 또한 거의 매일 집 밖을 나서면 만나는, 일상의 공간에서 다반사로 이루어지는 다양한 종류의 공사현장, 그러니까 포클레인과 불도저, 타워 크레인들이 버티고 있거나 굴착기 등이 땅과 아스팔트, 산등을 깎고 파헤치며 들쑤셔내고 해체하거나 까발리는 장면들이다. 그런 의미에서 이것은 너무도 일상적이고 진부한 풍경이다. 자연을 통한 사육제를 벌이는 역사야말로 그간의 인간의 역사, 문화의 역사가 아닌가?

이시연은 이른바 댐 공사가 이루어지는 곳들을 찾아 이를 사진에 담아왔다. 그러나 그녀의 사진은 그런 상황과 정보를 매우 애매하면서도 지극히 담담하게 보여주고 있다. 사진 속에는 분명 공사의 현장, 잔해, 경과 등이 나타나고 있지만 그것은 멀리 떨어진 곳에서 고요와 침묵으로 정지되어 있다. 그 사진들은 그러니까 공사의 진척상황을 브리핑하기 위해 찍은 사진들도 아니고 신문이나 잡지에 실리기 위한 사진들도 아니다. 기록과 정보에서 벗어난 이 사진은 결국 우리에게 땅과 풍경을 새삼 인식시키기 위한 사진인 셈이다.

그녀가 찍은 댐 공사장 주변풍경은 개발과 편의를 목적으로 쉽없이 전 국토에서 행해지고 있는 무수한 공사장면 중 하나다. 그것은 인간의 역사 이래로 지구에서 일어나고 있는 너무도 흔한 일이며 우리들의 삶의 편리를 위해서는 어쩔 수 없는 일들이기도 하다. 예술장르로서의 기존의 풍경사진이란 것들이 애써 이 같은 장면을 피해 다니면서 여전히 태곳적 신비를 간직한 그런 신화적인 풍경들을 담아오기에 애써왔다면 이시연은 자연풍경에 깃들인 모종의 역사성, 시간성, 시대성을 포착하고자 한다.

자연풍경은 인간과 함께 그렇게 수많은 시간이 변질되고 훼손당하며 성형되어왔다. 본래의 자연풍경이란 없다. 있다면 풍경에 스며든 피의 내음, 인간

이시연
두 개의 풍경
(젤라틴 실버 프린트, 40×50, 1993)

의 손길, 문명과 문화의 욕망 아래 해부된 지금의 풍경이 있을 뿐이다. 모든 풍경은 지금의 풍경이다. 작가는 자신이 본 그 풍경들에 '두 개의 사막'이란 이름을 지어주었다. 사막이란 세상의 끝, 불모의 땅, 죽음과 절멸의 공간을 연상시킨다. 또한 사막은 길이 없고 풍경이 없는, 인간의 흔적이 사라진 곳이기도 하다.

댐 공사가 진행 중인 주변 풍경은 산들이 깎이고 나무가 사라지고 풀들도 자취를 감춰 그야말로 사막, 불모지로 변해버렸다. 속살을 다 드러낸 땅, 내장을 죄다 긁힌 지층 속에 떨어져나간 살덩이와 뼈다귀들이 뒹굴고 있다. 녹색의 풀들이 사라진 그 땅거죽은 메마르고 갈라져 있다. 포클레인이 죽죽 그어놓은 자국, 덤프 트럭의 육중한 무게가 눌러놓은 바퀴자국들이 어지러이 그 피부 위에 상처처럼 새겨져 있다. 그렇게 사막이 되어버린 장면은 일상적이면서도 낯설다. 인간의 의지와 목적, 욕망 아래 피폐되고 황폐화된 자연은 아마 결코 본래의 모습으로 돌아가지 못할 것이다. 환생할 수 없을 것이다.

모든 풍경의 사막화는 결국 인간의 삶이 이루어지는 모든 공간, 환경의 사막화다. 반풍경, 디스토피아를 예언적으로 말해주는 것 같기도 하다. 그러나 작가는 너무 뻔하게 읽히는 그 같은 내용과 의미를 짐짓 누르고 거리감과 톤의 조절 등을 통해 의도적으로 모호한 풍경으로 만들었다. 그 모호함 속에서 수수께끼를 풀듯, 오히려 우리들의 시선을 좀더 오래 머물게 하고 무엇인가를 숙고하게 하려는 심산인지도 모르겠다.

인간들은 이윤획득을 위해서건, 원초적인 향수의 충족을 위해서건 땅을 갈망하지만 땅의 거칠음이나 투박함, 지저분한 냄새를 원하지는 않는다. 반면 정주하가 찍은 〈땅의 소리〉 연작에 등장하는 땅은 오히려 땅의 원초적인

질감과 냄새만을 가득 채워서 보여준다.

땅은 우리에게 새로움을 준다. 단순히 먹을거리를 통해 나를 생존케 할 뿐만이 아니라, 그 생존의 에너지를 우리에게 전하는 무당(농부)의 의미를 통해 살아가는 고통과 희열의 교차를 실감케 하기도 한다. 우리의 땅은 결코 아름답지 않다. 하지만 우리를 아름답게 한다.(작가노트)

작가는 사진을 찍을 때 논이나 밭에 바짝 엎드려 찍었다. 그 스스로를 탈인격화하려는 태도는 아주 낮은 시점과, 얕은 초점심도와 흐릿한 초점이라는 기술적인 방법을 통해서 이루어진다. 정주하가 낮은 시선으로 바라보는 농작물들은 대체로 수평선을 이루는 논밭의 흙과 하늘 사이에 수직으로 서 있다. 작물들이 흙과 하늘에 의존하고 있으면서도 독립되어 있음을 그 수직성은 드러낸다.

땅에 바싹 엎드려 사진을 찍고 있는 작가의 자세에서 비롯된 낮은 시점, 땅을 뚫고 올라와 가지와 잎을 펼치고 있는 작물들의 이미지는 시각적인 경험에만 머물지 않고 촉각적인 정보로도 다가온다. 땅의 거칠음, 파줄기의 뾰족함, 생강잎의 펼쳐짐 등의 촉각적 이미지는 또한 우리가 땅의 소리를 듣도록 권유한다. 따라서 그 사진들은 땅과 작물에 대한 우리의 총감각적 상상력을 유발하기에 충분한 이미지의 힘을 가지고 있다. 대지를 박차는 소리가 들려오는 듯한 그의 사진은 식물에게 있어 땅이란 어떤 존재인지를 여실히 보여주고 있다.

작가가 바라보는 땅은 작물과 인간이 모두 의존하고 사는 땅이다. 그는 그 땅이 생산한 것들에 일종의 외경심을 담아 찍었다. 그래서 그의 사진 속 땅을 보고 있는 것은 눈이 아니라 몸(귀)이다. 여기서는 본다는 체험이 듣는

정주하
땅의 소리
(젤라틴 실버 프린트, 50×60, 1997)

다는 좀더 직접적인 체험으로 대체되고 있다. 〈땅의 소리〉는 한순간의 재현적 이미지가 아니라 땅과 식물, 생명의 관계를 지각화시키는 그런 이미지다. 땅의 냄새와 대지를 뚫고 자라는 뭇 식물들의 생장의 함성을 들려주는 이미지인 것이다.

고승욱은 재개발지역에서 땅을 파면서 논다. 노동과 유희가 착잡하게 섞여 있다. 사실 예술도 노는 일의 하나다. 문화적으로 보았을 때 '놀기'는 충분히 생산성이 있고 가치 있는 일이다. 작가가 생각하는 놀기는 획일적인 것이 아니라 다양함을 보여주는 일이다. 노는 방식과 태도는 저마다 다르고 어떤 놀이가 더 낫다고 객관적으로 말하기 어렵다. 반면 자본주의 사회에서 물질을 생산하고 만들어내는 모든 일은 끊임없이 서열화되고 돈을 버는 일은 몇 가지로 한정되어 있다. 우리나라의 근대화 과정이 워낙 노동력을 조직하고 관리하는 데 초점이 맞추어져 진행되다보니 노는 것이 억압되어왔고, 죄악시된 측면이 있다.

〈조오련은 대한해협을 횡단했지만, 고승욱은 철거지역을 겨우 5m 횡단했다〉에서 그는 연탄재와 모래, 쓰레기 등이 층층이 쌓여 딱딱하게 언 땅을 1미터 깊이로 파들어가는 작업을 선보였다. 일종의 퍼포먼스인 셈이다. 그 장면은 사진으로 기록되었다. 언 땅을 판다는 일은 무척 힘이 드는 일이다. 작가에 의하면 몸이 힘드니까 머리로만 하는 작업 특유의 허망함 같은 것을 의도적으로 잊을 수 있게 되었다고 한다.

그는 생산의 절대적 가치부여에 지배되고 있는 우리 사회의 문제점을 시니컬하게 지적한다. 재개발 철거지역을 구체적인 장소로 설정해 다소 무모한 '땅파기 놀이'를 하는 이유가 거기에 있다. 우리 사회에서 땅이 어떻게 자본화되고 있으며, 땅을 둘러싼 재산과 소유, 생산과 노동의 문제가 어떻

게 다루어지고 있는가에 대한 작가의 절박한 물음인 셈이다. 특히 작가는 특정한 장소에 집을 지은 사람은 적게나마 보상을 받을 수 있는 반면 그곳에서 세를 들어 살아온 사람은 보상을 받을 수가 없다는 점에 주목한다. 주거권이라는 것이 행사가 안된다는 얘기다. 돈으로 환산하려면 물질적인 무언가를 만들어내야 하는데 세를 들어 산 사람들은 아무것도 만들지 않았고 따라서 한 일이 아무것도 없다는 식으로 재단되는 데 대해 작가는 분노한다.

그래서 그는 그 땅에 10년 넘게 산 사람들의 이야기를 그냥 묻어버리지 않고 눈에 보이지 않는 무형적인 것의 가치를 적극적으로 가시화하고자 했다. 그가 딱딱하게 언 재개발지역의 땅을 1미터 깊이로 5미터까지 파나간 이유가 거기에 있다.

새

하늘에 닿고 싶다

우연히 마주친 사진 하나가 새를 다시 보게 했다. 뭐랄까, 비로소 새라는 존재를 생각하게 되었다고나 할까. 사실 내 기억 속에 들어와 박힌 새는 다소 끔찍한 사연과 묶여 있었다. 후덥지근한 여름날 소나기가 한 차례 지나간 어느 시간대에 집에서 기르던 십자매 한 쌍이 새장과 함께 던져져 참혹하게 죽어 있는 모습을 본 후로 나에게 새란 무섭고 징그럽고 손대기 싫은 그런 동물에 불과했다. 그렇게 죽어간 새들은 이후 다시는 내 일상의 공간으로 들어오지 못했다. 그래서인지 나는 애완용으로 기르는 모든 동물들을 내 삶에서 멀리했던 것 같다. 살아서 숨쉬는 것들, 심장의 박동소리를 하나의 신호처럼 내면서 생을 욕망하는 모든 것들이 나에겐 너무 벅차다는 생각이었다.

우연히 길가에서 새를 파는 상인을 만나거나 새장이 있는 집에 들어섰을 때는 어떤 공포가 밀려들어왔다. 그것은 어린 시절의 추억과 함께 부풀려지는 근원을 알 수 없는 두려움을 닮았다. 쥐스킨트의 소설 『비둘기』에 나오는 주인공이 새를 바라보던 그런 심정이랄까? 알프레드 히치콕의 〈새〉란 영

화의 마지막 장면은 새들이 여기저기 위협적으로 무리지어 앉아 있는 모습을 섬뜩하게 보여주었다. 새는 연약한 듯하면서도 언제든지 위협적인 존재로 돌변할 수 있는 존재, 즉 우아함과 공격성을 동시에 갖고 있는 여성적인 존재를 상징해왔다.

하여간 나는 개나 고양이를 비롯해 닭이나 개구리를 보고도 놀란다. 그것들을 어떻게 그렇게 손으로 주물럭거릴 수 있을까? 그러나 나로부터 멀리 떨어져서 일종의 풍경으로 위치할 때 비로소 내 시선들은 공포나 두려움에서 벗어나 관조의 거리를 유지한다.

적막한 하늘에 떠 있는 새들을 찍은 한 장의 사진과 그런 실재의 풍경을 바라보면서 나는 내 우울한 기억 속의 새가 아닌 다른 새를 만났다. 하늘을 나는 새를 바라보는 눈, 세상에서 놓여난 시선들은 자유로이, 목적 없이 떠돈다. 무엇인가를 보아야만 했던, 늘 무엇인가를 욕망했던 눈, 끊임없이 그 무엇인가와 관계를 맺어야 했던 내 눈은 비로소 나른한 휴식을 취한다. 새 떼를 좇는 눈은 결국 허공을 헤맨다.

인간의 몸을 이룬 세포들 중 바깥세상이 궁금했던 호기심 많은 세포들이 위로 치고 올라와 불거지면서 돌출된 것이 바로 눈이라고 한다. 하늘이나 바다를 본다는 것은 눈의 그 무한한 욕망에 슬쩍 딴죽을 거는 일이다. 대지에 밀착된 눈, 일상에 들러붙은 눈들을 거둬 하늘로 올려보내는 일은 또한 익숙한 시간과 공간에서 잠시 숨을 고르는 일이기도 하다.

새를 보면서 나는 결국 허공을, 무無를 보고 있는 것이다. 그럴 때 내 기억 속의 새 이미지는 슬며시 망각되고 어떤 덧없음과 애상, 슬픔이나 막막함 같은 정서들이 새의 몸짓마냥 흔들리고 있음을 본다.

한 장의 사진 속의 새를 보기 전에 떠오르는 새에 대한 이미지는 우선 고흐의 〈밀밭 위를 나는 까마귀〉나 이중섭의 〈달과 까마귀〉, 그리고 오윤의 〈새〉 같

은 그림들이었다. 그렇지만 별달리 새란 존재를 떠올려보게 되지는 못했다. 고구려 고분벽화에 등장하는 '인두조'들이나 새를 탄 신선들에 흥미를 느끼는 선에 머물러 있었다.

고대인들은 인간의 원래 고향은 하늘이므로 땅에서 내려와 살다가 죽으면 다시 하늘나라로 돌아간다고 생각했다. 이때 새는 육신과 영혼을 하늘로 인도하는 안내자로 여겨졌다. 천상과 인간세계를 연결하는 다리구실을 하는 존재가 바로 새였던 것이다. 그러니까 하늘과 땅 사이를 자유롭게 날아오르는 새는 자연스럽게 영물이 되고 초월이나 부활, 영혼, 영적인 것, 승천이나 신과의 교류를 뜻하게 되었다. 새가 되고 싶은 것이 당시 인간의 본원적인 욕망이었다고 한다.

시베리아 유목민들은 시신을 새의 먹이로 던져주었고 또한 새를 수호신으로 삼아 솟대를 세우기도 했으며, 고구려인들은 죽은 시신 위에 커다란 새의 날개를 덮어주었다. 아마도 한국인들에게 이 새란 존재는 그 어떤 짐승들보다도 의미 있는 존재였던 것 같다. 선조들은 관모에 깃털을 꽂기도 하고 새의 날개를 흉내낸 옷(한복)을 입고 커다란 날개(한옥의 처마)를 품고 살면서 새처럼 살고 싶어했다.

어느 날인가 국제화랑에 전시된 이정진의 'On road' 시리즈 중 내 눈에 가득 들어온 사진은 바로 광막한 하늘에 무수히 떠도는 새떼의 모습을 찍은 것이었다. 앞서 언급했듯이 나는 그 새 사진을 보면서 비로소 새를 다시 보기 시작했다. 다른 어떤 풍경보다도 그 풍경은 쓸쓸함과 호젓함, 비애 같은 것들이 한순간에 스며드는 그런 매력을 전해주었다.

언제가 분명 보았던 것 같은 정경이다. 빈 들녘 위를 한가로이 유영하는 새들은 무리를 지어 날아오르고 그것들이 짓는 기이한 자취들은 중력 속에

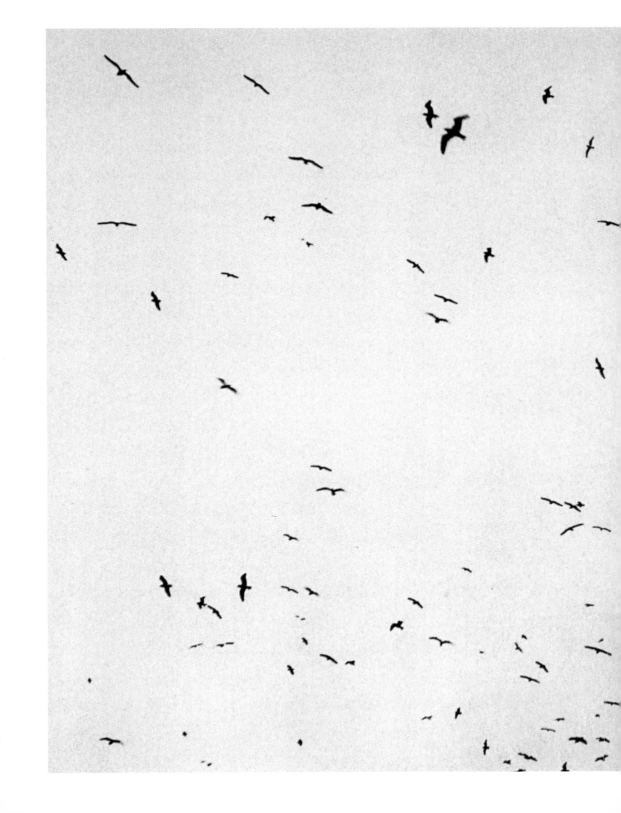

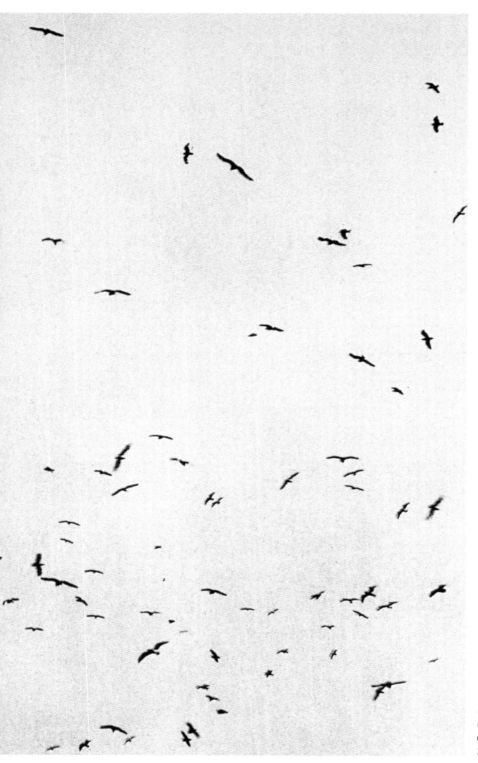

이정진
On road
(젤라틴 실버 프린트,
200×140, 1999~2001)

완강히 박힌 우리들 몸과 의식을 매질하면서 저 세상 밖으로 보내는 것 같다. 나는 아주 오랫동안 그 사진 앞에 서 있었다. 다소 어둑한 전시장 안은 드문 인적 속에 고요했고 홀로 사진 앞에 나는 새떼의 가련한 몸짓, 환청으로 퍼지는 울음소리, 그리고 알 수 없는 적막과 공허 속으로 가라앉았다.

기존의 예술가들이 너무 분명하거나 불분명한 메시지를 가지고 있었던 반면에 이 작가는 그 어느 쪽에도 속하지 않는다. 그것은 일상적인 것에서 비일상적인 것을 보려는, 어쩌면 사진가들의 꿈인 바로 비일상적인 세계에 대한 동경이자 초현실적인 힘을 풀어내려는 시도라고 말할 수 있다.

작가가 보여주고 있는 그 새는 어쩌면 작가 자신의 모습을 은유적으로 비쳐주고 있는지도 모르겠다. 농촌의 황량한 들판 위를 떠도는 새떼를 무심하게 포착한 이 한 장의 사진은 평범한 일상의 모습이기도 하지만 순간 시적인 내용을 취하면서 흡사 스크린에 비춰진 영화의 한 장면처럼 다가온다. 그래서 영상 이미지 내지 수묵으로 그려낸 그림처럼 보여진다. 작가가 직접 붓으로 리퀴드 라이트라는 감광유제를 발라 한지에 코팅을 하고, 그 위에 인화하는 방식으로 작업했기에 세부적인 디테일이 생략되면서 부드러운 명암의 대비로 인해 회화적인 느낌이 부각되었다. 기계적인 방법에 의해 생산되는 복제품이라는 사진의 일반적인 정의에 대해 그녀는 하나의 대안을 제시하고 있는 것이다. 대형 한지에 붓으로 칠해지고 인화된 이미지들은 시각적으로나 개념적으로 압도적인 힘을 발산하는 화면을 만들고 있다.

풍경을 바라보는 독자한 시각과 기존 사진의 표현 방식에서 벗어난 특유한 기법의 조화는, 목적 없는 여정 속에서 우연히 목격한 장면을 이토록 시적이고 아름답게 보여주면서 하늘과 새에 대한 무수한 영감을 자극하고 있는 것이다.

이정진의 사진을 보다가 문득 민병헌의 'Sky' 연작 중 한 작품이 생각났다. 정적이면서도 가라앉는 듯한 회색톤의 사진은 새들을 바짝 하단에 위치시키고 그 위로 하늘을 과감하게 펼쳐 보여준다. 상대적으로 광활한 하늘과 그 아래 작은 새들의 육체가 대비적으로 다가오는 이 사진은 절묘한 프레밍, 여백과 대상과의 관계, 동양화에서 맛보는 공간 구성, 하늘과 새의 긴장을 감각적으로 보여주고 있다. 일체의 조작을 가하지 않는, 있는 그대로 대상을 재현하는 민병헌의 사진을 보다가 나는 전율을 느낄 만큼 좋은 장면에 흠칫 멈췄다.

처음에 봤을 때는 새란 존재가 한눈에 들어오지 않는다. 갑자기 목표를 상실한 눈들은 망연자실하다. 모든 이미지란 결국 보는 이의 눈에 전적으로

민병헌
Sky
(젤라틴 실버 프린트,
1994)

호소하게 마련이며, 스펙터클하고 연극적이고 드라마가 개입되는 것이 기존에 우리가 흔히 보는 시각이미지들이다. 그런 장치들이 더욱 현란하게 상승하고 있는 것이 동시대의 시각문화일 것이다. 반면 민병헌이 찍은 이 하늘과 새에는 그런 시각적 장치가 부재한다. 명암도 애매하고 빛, 광선의 흔적도 찾기 어렵다(그는 광원이 없는 중간톤의 밋밋한 빛에 의지하여 사진 찍기를 즐기고 인화도 중간톤의 인화를 좋아한다). 따라서 시간이 증발한 추상적인 공간이 되어버렸다. 게다가 어렴풋한 흔적, 지나치게 작은 물체는 명료하게 대상을 포착해 재현해내는 사진의 기능을 더욱 애매하게 만들어버린다.

민병헌은 우리에게 사물과 세계를 다시 보게 한다. 단순히 망막에 걸려들거나, 사진이라는 기계의 눈에 손쉽게 사로잡히고 포착되는 것이 아니라 마지못해 렌즈에 걸려든 대상인데, 그 대상이 오히려 명확하게 포착한 대상보다도 그 존재에 대한 풍성한 감상과 인식을 떠올려주고 있는 것이다. 그래서인지 그의 사진은 눈에 의존하기보다는 마음과 정신으로 사물을 보게 하는 힘을 발휘한다. 작게, 적게 보여주면서도 많은 느낌들이 더욱 풍성하게 갈래를 치게 하면서 상상력을 고양시킨다. 그는 머리카락이 곤두설 때 셔터를 누르고 소름끼치도록 마음에 들어야 프린트를 끝낸다고 한다. 전통적인 촬영과 인화과정을 고수하면서도 회화적 앵글과 흑백의 섬세한 화면을 통해 동양적인 감수성을 보여주는 그의 사진은 재현을 넘어서 회화적 평면성에 가닿아 있다.

자유롭게 사물을 바라볼 때, 사물은 전혀 다른 모습으로 다가온다. 그래서 나는 사진을 '눈'이라고 말하고 싶어진다.(작가노트)

빠르고 날카로운 직관으로 '사진 작업이 아니고는 결코 표현해낼 수 없는, 절대적인 사진적 대상'이라고 생각하는 것들을 찍는데 그 대상이란 것이 크고 거창한 것 혹은 기념비적이고 극적인 것이 아니라 대체로 작고도 별거 아닌 것, 의미 없는 것들이다. 안개 자욱한 일상적 풍경, 풀이파리 하나, 흐르는 물, 허공에 떠 있는 새 몇 마리 등이 그의 사진적 대상이다. '자연이 자연을 변화시키고 있는 현상들'에 더 이끌리는 이 사진작가는 결국 마음을 비우고 사물의 불투명함을 그 자체로 즐기고자 하는 유연함을 지니고 있다.

사실 사진작가는 사진기의 렌즈와 파인더를 통해 비쳐진 이미지가 인간의 눈과 같다기보다는 오히려 서로 어떻게 다른가를 보여줘왔다. 사진 영상의 즐거움과 창의성은 주로 사진기라는 도구가 확보하고 있는 일종의 자율적 영역, 즉 '사진적 무의식'의 세계로부터 비롯된다. 그는 전통적인 촬영과 인화과정을 고수하면서도 회화적 앵글과 흑백의 섬세한 화면을 통해 동양적인 감수성을 여백의 긴 호흡으로 담아내고 있다. 시적 감수성에 충만한 추상적 풍경 속에 그렇게 새가 날고 있다.

황규태가 찍은 새 사진 역시 그런 면에서 무척 매혹적이다. 어둡고 흐릿한 인화지 위에 검은 덩어리가 슬쩍 출몰하는데, 주의 깊게 들여다보면 새의 몸을 닮았다. 마치 물 속을 느리게 유영하는 물고기처럼 새의 몸은 하늘을 날아다닌다. 아니 느닷없이 정지해 있는 듯이 보인다. 이 새 사진은 그가 60년대 초반 '현대사진가회' 시절에 찍었던 사진들에 대한 재해석을 보여준 사진 중 하나다. 흑백사진들을 아주 크게 확대해서 그 일부분만을 다시 프린트한 것인데 그 재해석의 도구가 바로 포토샵이다. 황규태가 포토샵에서 발견한 가능성은 새로운 보는 장치로서의 기능이다. 이 포토샵은 이미

황규태
Black flyer
(디지털 프린트, 21×30, 2001)

지를 데이터화해서 좀더 주무르기 쉬운 어떤 것으로 만들어준다. 그렇게 해서 기이한 새의 이미지가 출현했다.

정지와 휴식, 느림과 명상, 부유와 느린 유동을 보여주는 이 새는 비현실적이기도 하다. 하늘에 떠 있는 흔한 새의 몸이지만 황규태의 시선에 걸려들어 이렇게 확대된 이미지는 우리들이 간직해온 평범한 새 이미지를 초월한다. 그것은 새이면서도 새를 넘어서는 존재, 개별적인 단독의 새의 운명과 목숨, 하늘을 가득 채운 단 하나의 귀족적인 자태를 통해 새의 실존성, 존재성을 몽상적으로 환기한다. 수면 같은 하늘, 물고기 같은 새, 그리고 이 둘의 친연성은 그렇게 환각적인 상황 속에서 함께 다가온다. 전체적으로 검은 색조로 물든 하늘에 아주 느리게 새의 몸이 날아가면서 짓는 우아한 자태가 그렇게 아름다운 풍경을 만들고 있다.

안창홍의 〈고통받는 새〉를 본다. 낭만적인 느낌과는 전혀 다른 참혹한 이미지의 새다. 가시나무 덫에 갇혀 몸부림칠수록 상처만 커진다. 그렇게 죽어가는 새다. 가시나무와 새. 비상할 수 없는 절망적인 상태를 그로테스크하게 보여주는 안창홍의 그림 솜씨는 단연 악마적이다. 내 기억으로 그만큼 손이 발달한 작가도 드물다. 잘 그린다는 얘기다. 자신 있는 그래피즘과 화려한 벽화적 장식성이 뛰어난가 하면 기발하고 괴기한 상상력으로 현실을 풍자하는 데도 뛰어난 작가다.

어쩌면 이 새는 그의 자화상이자 분신이리라. 어둠 속에서 가시 덫에 걸려 쓸쓸하게 죽어가는 새는 그 검푸른 고통의 색조 위에 마치 순결한 영혼처럼 빛난다. 그는 새를 빌려 자신이 처했던 상황, 질식할 것 같은 공포와 죽음의 시대를 증언한다.

그는 1985~1990년 사이에 〈불사조〉 연작을 제작했다. 화살에 맞은 채

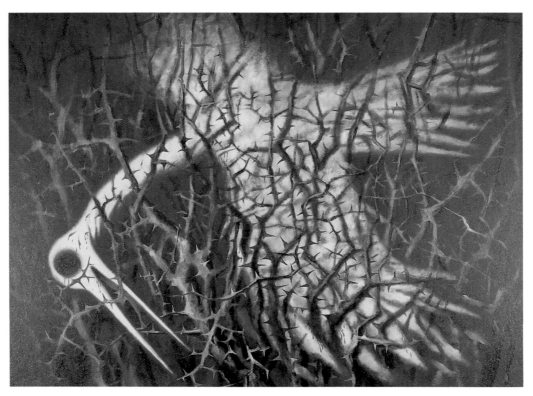

안창홍
고통받는 새
(캔버스에 아크릴릭,
130.3×97, 1987)

죽어가거나 가시나무 덫에 갇혀 몸부림칠수록 상처만 커지는 그 새는 죽음
과 절망적 상태에 놓여 있다. 그림을 그릴 당시의 한국사회는 서슬 퍼런 공
안정국과 민주화의 요구가 첨예하게 대립되던 어두운 시대였다. 따라서 그
새는 그 당시의 아픔과 고통, 죽음과 폭력 속에서 신음하던 수많은 이들, 무
력한 작가 자신의 초상에 해당한다. 어쩌면 작가는 그렇게 암울한 현실에
대한 저항의 상징적 표현으로 죽어가는 새를 그렸는지도 모르겠다. 사실 여
기서 '새의 죽음'이란 모티브는 현실적 소구력보다는 '실존적 레토릭'으로
서의 멋이 더 두드러진다. 가시나무의 넝쿨 속에서 고통받고 있는 새의 경
우, 그 미적 효과에 비해 주제는 지나치게 자전적, 자기연민적이다. 그에게

윤정미
동물원
(젤라틴 실버 프린트,
45×45, 1999)

그림이란 자신의 실존을 확인하고 세상에 알리는 유일한 길이기 때문이다.

　동물원에서 찍은 이 한 장의 사진은 눈먼 새를 보여준다. 아마도 동물원
에 놀러 온 이들이 던진 돌에 맞아 실명했을 것이다. 동공을 잃은 눈, 가짜
눈을 박아넣은 빈 눈이 그 아픔을 섬뜩하게 방증한다.

　윤정미는 동물원에 갇힌 동물에 자신을 적극적으로 투사하는 일종의 자
기응시를 보여준다. 이 흑백의 사진들이 담고 있는 동물원은 '동물'과 '원'
그 사이 어딘가에 우리들의 시선을 방황하게 만든다. 방황이란 어떤 결핍에
서 우러나오는 심리적 반응이다. 왁자한 분위기, 몰려다니는 사람들, 축제

분위기, 동물들의 재롱이나 어슬렁거림으로 부산해야 할 동물원을 채우고 있는 건 바로 한쪽 귀퉁이 어딘가에 웅크리고 있는 동물들, 서늘한 칸막이와 유리, 난삽하고 어설프며 완강한 구조물들, 시멘트 바닥의 물기와 피, 타일과 쇠창살이다. 적막과 공허, 음산하면서도 나른한 공기로 가득 차 있는 이곳에서 제일 먼저 감지되는 건 '동물'이 아닌 '동물원'이라는 임상의학적인 시선이다.

그 우리 안에 있는 동물들은 기존에 우리가 피상적으로 보고 이해하던 모습과 무척 달라보인다. 자꾸 구멍이 나고 틈새가 벌어진다. 놀이동산 옆 혹은 미술관 옆 동물원은 인간의 오락과 여가에 전적으로 헌신하는 장소다. 자연과 인간이 조화롭게 공존하고 있는 것처럼 위장된 이 평화로운 장소는 그 이면에 권력과 지배, 정복과 볼거리의 역사를 은닉하고 있다.

19세기 근대 자본주의 사회의 출현에 따른 주말과 위락이라는 개념과 더불어 생겨난 동물원은 인공의 자연이고 조작된, 가짜이자 모조의 자연이다. 자연계에 존재하는 모든 생명체를 보존하고 정복하고 이를 인간의 감시체제하에 가두고자 하는 욕망이 바로 동물원의 메커니즘이다. 모든 동물들에게 이름을 지어주고 이를 실질적인 표본으로 제시한 것이다. 인간이란 종이 그 어떤 종보다 진화한 만물의 영장임을 실감나게 확인해주는 장소이기도 하다. 동물원에 갇힌 동물들은 실제 살아 있음에도 불구하고 어떤 면에서는 박제처럼, 감정의 이입을 배제한 채 마치 사물처럼 사로잡혀 있다.

그렇다면 동물원은 기존사회의 지식체계(혹은 이데올로기)를 재생산하는 장치 중의 하나인 것이다. 그곳에는 인간의 부와 물질적 풍요의 진전에 따른 자연 지배 그리고 서구 식민지 지배의 성취물과 그 피의 흔적이 아로새겨져 있다. 흡사 박제가 되어버린 동물들은 인간의 눈요기가 되어 안쓰러운 생명을 연장해간다. 동물의 본능과 원초적 자연에의 향수와 기억, 유전적

코드들이 완전히 증발된 이들은 하나의 창백한 표본과 도감, 종의 대표로만 우리들 앞에 존재한다. 그래서인지 윤정미의 새는 우울한 동물원에 대한 일련의 보고서 같다. 이 한 장의 흑백사진 속에는 동물과 인간의 오랜 역사가 음화되어 있다. 결코 사진의 표면으로 드러날 수 없는 어둠의 역사를, 그 역사의 한 부분을 사진은 어떻게 보여줄 수 있을까?

하늘

해와 달이 숨쉰다

　세상에 사로잡힌 눈들이 비로소 풀려나는 순간은 하늘을 볼 때다. 인간이 땅에만 속해 있는 존재가 아니라는 사실을 기꺼이 일러주는 하늘은 그러나 전적으로 눈으로만 가닿는다. 언제나 고개를 들어 바라보아야만 하는 대상, 동경과 염원으로서의 대상이다.

　하늘은 망막을 자유롭게 한다. 보아야만 하고 보고 알아야만 하는 대상이 부재한 하늘에는 인간이 만든 사물이 지워져 있다. 모든 인위적인 흔적을 결코 찾을 수 없는 것이다. 그곳은 절대적으로 비어 있다. 아니 비어 있지만은 않다. 공기와 구름, 태양과 달과 별, 바람이 가득하다. 그것들은 인간이 가장 멀리서 바라보아야만 했던 것들이다. 근접을 허용하지 않기에 늘상 궁금증과 의구심을 부추겼을 것이다. 해서 유난히 신화와 관련되어 있고 전설의 무대가 되었던 것이 하늘이다. 아마도 하늘은 죽음이란 사건과 함께 인간을 사유하게 하고 상상력을 가능하게 했던 결정적인 대상이었으리라.

　인간은 땅과 하늘 사이에 있다. 늘 두 세계의 중간지점에서 균형을 잡는다. 이상이나 희망이 부재하면 추악해지고 현실에 대한 천착이 박약하면

공허로워진다. 어쩌면 이카루스의 추락은 그 두 세계의 중용감각을 일러주는지도 모르겠다. 다이달로스는 아들 이카루스에게 땅에 너무 가까이 머물러 있지 말라고 경고하는가 하면, 태양에 너무 가까이 가지 말라고도 한다. 그러나 아들은 아버지의 충고에 귀기울이지 않는다. 태양을 향해 날아가는 것은 영화靈化와 인생을 정열적으로 살아가려는 끈질긴 힘을 가리키기도 한다.

그런가 하면 프로메테우스가 인간을 두 발로 설 수 있게 만든 건, 별을 볼 수 있게 하기 위해서였다. 옛사람들은 밤하늘의 별을 지금의 우리와는 무척 다르게 보았을 것이다. 그들은 별들이 그려내는 갖가지 모습에 매혹당했고 넓은 밤하늘의 반짝이는 별들의 자취, 그 점들을 이어가면서 어떤 형상들을 떠올렸을 것이고 거기에 이름을 붙여주었을 것이다. 별을 보고 낮에 보았던 현실계의 대상과 유사하다고 여겼던 이, 그래서 그 별에 이름을 지어주고 별들이 그려내는 그림을 감상했던 이야말로 최초의 화가였을 것이다. 밤하늘은 거대한 화폭이었으리라.

우리 한국인들에게도 하늘은 특별한 대상이다. 선조들은 자신들이 죽으면 하늘로 돌아간다고 믿었다. 그래서 무덤을 '하늘사다리'라고도 불렀다.

오병욱은 수없이 많은 점들을 통해 하늘과 별을 보여준다. 그의 그림을 볼 때면 파울 클레의 〈적과 흑〉이나 호안 미로의 〈푸른색 2〉, 솔 르윗의 〈기하학적 형상〉 같은 매혹적인 점이 등장한 작품들이 떠오르기도 하고 토기의 표면에 빼꼼히 점을 찍어나가던 그 먼 시절의 인간들의 제스처도 생각난다. 그들에게 그 점들은 별이고 빛이자 태양, 하늘을 상징했다.

오병욱의 〈별〉을 보다가 문득 고개를 들어 하늘을 본다. 그러나 도시에서 별을 보기란 어려운 일이다. 다시 그의 그림을 보았다. 작가는 아직도 낭만

오병욱
별
(캔버스에 아크릴릭,
182×227, 1996)

과 순수를 동경할까? 요즘에도 별을 그리는 작가가 있다는 사실이 새삼스러웠던 것이다. 순간 나는 그림을 조용히 음미해가면서 아주 게으르게 만나고 싶다는 욕망이 거세게 인다. 그 욕망은 현재 미술의 급박한 진행이나 현란한 스펙터클의 추이와는 무관하게 아니 오히려 거역해서 단순하게 내 식

으로 그림을 만나고 싶다는 생각에 빠졌다. 무서운 속도로, 시욕視慾에 버거워하면서 빠르게 진행되는 우리 화단에 역으로 무용과 무욕을 스스로 감행하면서 뻔한 그림, 뻔한 전시를 열어가면서 우리가 그동안 그림을 얼마나 거칠게 읽어나가고 있었는지 혹은 진정으로 그림을 감상하고 즐기고 있었는지에 대해 이의를 제기하고 싶다. 쾌적함으로서의 미술문화를, 비생산적이고 느리게 가는 것으로서의 미술문화를 생각해보는 것이다. '성(생식)과 노동'이 인간 행복의 원질이라고 주창되는 세속에서 예술이, 미술이 할 수 있는 일은 그것을 부정하면서 생의 만족을 찾으려는 허망한, 슬픈 시도일 것이다. 나는 오늘날 그림(미술)이 유용성과 속도, 현란한 문명의 탐욕스런 시각이미지들을 조합하고 따라가기에 급급해하는 것에 슬며시 딴죽을 걸어 비생산적인, 반노동적인, 반속도적인 그림을 떠올려본다. 예술이란 바로 그런 부정과 거역의 운명을 지닌 것 아닌가?

하늘의 별들은 반짝이는 하나의 점이다. 나와 별 사이는 너무 멀어 내 눈에 다가온 별은 그저 유동하는, 점멸하는 점에 불과하다. 경북 상주 산골에 살고 있는 오병욱은 머리 위로 쏟아져내릴 듯한 그 별들을 점으로 밀집시켜 표현했다.

오병욱은 혜성을 보러 새벽 산을 넘어다니기도 했다. 몇해 전 수해가 휩쓸었을 때 모든 그림들이 낙동강 물에 의해 다 떠내려갔다고 허허롭게 웃던 그의 얼굴이 떠오른다. 그는 자신의 고향 땅에 은거하면서 그렇게 자연과 별과 바다를 그려오고 있다. 아크릴 물감을 잔뜩 묻힌 붓을 일정한 거리에서 화폭을 향해 힘껏 뿌려 생긴 점들의 집적이 자연스레 별, 혜성, 은하계를 보여준다. 무수한 점들이 화면 위에 가닿아 얹혀지면서 별무리가 되고 하늘과 우주가 되었다. 아니 그것들을 상상하게 해준다. 하나 하나의 점들이 집적되어 장엄한 풍경을 이루고 아름다운 하늘이 되고 자신의 신체적인 투여

가 화폭에 강렬하게 응집되어 별이 되었다. 작가는 별을 그렇게 가시화했다.

오병욱은 별을 구체적으로 보여주고 있다. 무수한 색점들이 뿌려진 이 환상적인 별들은 우주 속에서 살아가는 인간의 감동을 구현하고 있다. 자연의 구체적인 대상을 통해 받은 인상, 신비적 황홀감 같은 것을 물감과 붓으로 그리고자 하는 그의 태도는 낭만주의자이자 정신주의적 견인주의자로서의 아름다운 화가상으로 다가온다.

자연으로부터 연유한 생명의 신비와 그것을 가능케 하는 생동감에서 비롯된 이 점은 자연생명의 입자, 우주공간을 이루어내는 요소로 자리한다. 무수히 누적된 색점들로 하늘과 별을 연상시켜주는 그의 그림은 서정으로 충만한 작가의 마음과 시선, 그리고 이를 자신의 온몸으로 구현해내고 있다는 점에서 흥미롭다.

〈오리온〉은 자잘한 자개로 집적된 하늘이다. 오랜 시간 공들여 작은 자개 조각을 하나씩 붙여나가는 고행과 같은 작업을 통해 이루어진 하늘은 가상의 풍경이다. 납작한 평면에 자개를 붙여 만든 이미지는 현란한 환영으로 흘러넘친다.

자개는 자연적인 소재다. 그 물질(자연)이 자연을 연상시키고 자연을 상상하게 해주는 것이다. 빛을 받으면 더욱 화려하게 빛나는 이 평면은 시선을 받는 면에 따라 다양한 변화를 일으키며 돌출한다. 화려한 광휘와 반짝이는 색채들은 무척이나 아름답다.

김유선은 깊은 바닷속의 침묵과 수압, 흐름으로 인해 이루어진 조개껍데기의 무늬와 색채를 잘게 오려서 패널에 부착했다. 자신이 체험하는 우주의 질서와 아름다움이 과연 어디에서 생겨나는 것인가가 이 작가의 화두다. 그

김유선
오리온
(자개에 옻칠, MDF, 40×7, 1995)

녀는 자개라는 물질을 통해 자연의 변형, 인간의 이해를 넘는 시간의 의미,
빛, 바다, 우주를 중심으로 한 자신의 미적 체험을 다룬다.

　황홀할 정도의 아름다운 색채와 빛으로 이루어진 이 하늘은 작가에 의해
상상되어진 것이다. 심해의 추억을 간직한 자개가 모여 하늘과 우주, 별이
되었다. 그녀는 별과 하늘을 기존의 표현도구나 어법으로 재현하기보다는
일종의 저부조의 회화를 만들어 강력하면서도 매력적인 이미지를 선사한
다. 회화가 일정한 평면에 환영을 불러 일으키는 장치라면, 이 자개의 집적
이야말로 그 회화의 조건을 충족시키면서도 물감이나 붓으로는 해낼 수 없
는 강한 환영을 보여준다. 그와 동시에 조명에 의해 화면은 비늘처럼 파득
거리며 보는 이의 시선에 흘러넘친다. 방향과 각도에 따라 화면은 수시로
돌변한다. 한눈으로 고정시킬 수 없는 그런 이미지다.

　보잘것없는 오랜 시간의 흐름과 죽음을 거쳐 조개가 빛나는 자개로 변신
하는 과정은 그녀에게 하나의 상징과 경탄으로 다가온 것이다. 죽음을 통한
아름다움의 탄생을 보며 자기 자신을 지우는 일이 중요하다는 것을 배웠다

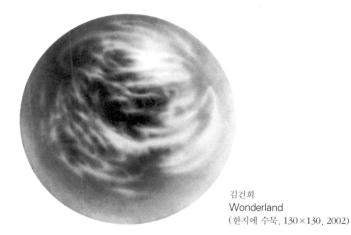

김건희
Wonderland
(한지에 수묵, 130×130, 2002)

고 그녀는 말한다. 오직 숨은 뜻으로만 존재하는 자연의 진리를 아름다움과 신비로움의 근원으로 이해하고 있음을 알 수 있다.

구름은 고정되지 않는다. 그것은 늘상 일시적이고 우연적이며 예측하기 어렵다. 김건희는 그러한 구름을 그렸다. 아니 그렸다기보다는 창조했다는 표현이 어울릴 것 같다. 그녀가 그린, 표현한 구름은 실재하는 구름이 아닌 구름의 이미지, 구름에 대한 일종의 기호다. 가슴 안에, 추억과 기억 속에 자리한 구름, 소망과 기원이 투영된 구름, 또 다른 삶과 세계에 대한 장소성 으로서의 구름이자 지상에 얽매인 자신의 육체를 대신해 또 다른 생의 욕망 을 지니고 있는 구름이기도 하다.

작가는 자신의 유년 시절에 우물을 자주 내려다본 추억을 말한다. 작은 몸을 구부려 일종의 공포와 두려움, 신비스러운 체험을 주던 그 깊고 아득 한 우물을 바라보던 기억과 우물물의 표면에 내려와 앉은 하늘, 구름의 이 미지가 강렬한 잔상을 주었던 것 같다. 수면에는 하늘이 온전히 들어와 있

고 그 안에 우물을 보고 있는 자신의 모습이 들어 있다. 우물의 둥근 입구가 자연스레 프레임이 되어 보는 이의 시선과 하늘을 전적으로 대면케 한다. 나와 하늘만의 독대! 우물은 하늘이자 거울이었다. 자연과 자아에 대한 근원적인 성찰이 그렇게 우물에서 비롯되는 것이다.

우리네 전통사회에서 우물은 특별한 의미로 수놓아져 있다. 물이 임신과 출산의 힘을 가지고 있다고 여겼기에 선조들은 수태를 위해 우물을 들여다보았다. 또한 우물을 일종의 하늘, 천상의 세계로 여기기도 하였다. 정화수 井華水란 말은 우물물이 정화력을 발휘하는 주술물로 쓰였음을 알려준다. 하늘이 고스란히 들어와 있는 정화수를 떠놓고 간절히 빌던 우리 선조들의 모습은 하늘을 숭배하는 사상의 실천이었던 것이다.

화면 가득 수묵으로 그려낸 이 구름의 이미지는 웅혼하고 장엄하기까지 하다. 그것은 일종의 신비스러운 기운으로 가득하다. 구형의 프레임 자체는 전적으로 구름만을 보게 한다. 동그란 구멍으로 들여다 본 하늘, 구름이 그곳에 존재한다. 구름은 가변적이라 항상 흩어지며 유동한다. '정처없다'라는 표현이 딱 어울리는 구름의 실존! 그러나 이러한 속성은 구름뿐만이 아니다. 자연계에 존재하는 모든 생명체들, 존재들은 일시적이고 우연적이며 가변적인 몸들의 순환과 이동에 불과하다.

하늘이 표정과 의미를 얻는 것은 그 어딘가에서 떠도는 구름으로 인해서일 것이다. 구름은 모양과 색채를 지니며 이미지를 연상시킨다. 처음으로 구름을 본 자는 누굴까? 지상의 수분들이 공중으로 상승해 자기들끼리 일정한 몸을 만들다 끝내 스러져버리는 것들, 사연 많은 물기들이 또 다른 물들과 몸을 섞어 존재하다가 흩어지면서 다시 지상에 내려가는 것들이 구름이 된다. 대지의 틈으로, 땅의 본질 속으로, 육체 속으로 파고들어가 그것들과 하나가 되어 또 다른 생명체의 몸을 만들다 빠져나가버리는 공기, 수분,

기체는 곧 구름이 된다. 구름의 삶, 혹은 몸은 현기증 나는 윤회의 상징이다. 자연스럽게 한지의 피부로 삼투해 들어갔다가 빠져나온 물과 먹의 흔적들이 모여 있는 〈Wonderland〉 역시 구름의 생애를 연상시킨다.

　무심하게 하늘에 떠 있는 구름, 그것도 전봇대에 걸쳐져 잘린 구름이다. 이 온전치 못한 구름이 그토록 인상적인 이유는 무엇일까?
　바로 그 시간 그 장소에 거기 있었던 구체적인 구름, 김광수의 눈을 사로잡고 집요하게 응시하게 했던 구름은 사실은 작가 자신의 내면의 이미지다. 그는 내면의 이미지를 구름의 이미지에 슬며시 투영시킨다. 구름을 찍는 자신을 찍고 있는 것이다. 카메라는 자신과 세계를 동시에 관찰한다. 이미지가 확산되면서 사진은 결국 세계를 바라보는 작가의 시각을 보여준다. 조용히 내면을 응시한 사진을 통해, 아름답고 정교하게 프린트된 흑백사진이 내

김광수
구름
(젤라틴 실버 프린트.
100×80. 1993)

뿜는 빛나는 광채처럼 그를 응시하였던 세계와 조우하게 된다.

그의 시선은 사색적이고 관조적이다. 그는 구름의 이미지를 무작정 추상적으로 만들거나 낭만적인 대상으로만 다루지 않았다. 화면 어딘가에 걸쳐 있는 가로등, 나무, 담, 자동차 등에 의해 잘려진 구름은 구름이 우리의 삶, 현실과 관계를 맺고 있음을 말해준다. 작품을 일정한 요소들로 고정시키는 것이 아니라 상반된 요소들이 진동하는 공간 사이에서 균형을 유지하는 것이 작가가 진정으로 해야 할 일이라는 점을 그는 잘 알고 있다. 자연적인 것과 사회적인 것, 빛과 그림자, 정확함(초점 맞춤)과 부정확함(초점 흐림), 정적인 것과 동적인 것, 여백과 채움, 단일화된 이미지와 연속하는 이미지, 소멸하는 이미지와 새롭게 탄생하는 이미지, 이 모든 것이 조율된 사진에는 팽팽한 긴장감이 감돈다. 그 순간 세상 사물과 사건의 목격자는 창조의 행위자가 되면서 사진은 강렬한 침묵으로 변한다.

전봇대에 가려진 구름이 반 토막이 되어 어디론가 흘러간다. 누워 하늘에 떠 있는 소요하는 구름을 본 기억을 되살려본다. 한가하게 누워 구름을 본 기억이 거의 나지 않는다. 불현듯 헤르만 헤세의 『청춘은 아름다워』라는 소설의 한 구절이 떠오른다. "나보다 더 구름에 대해 잘 아는 이는 없을 것이다." 하루 종일 들판에 누워 구름을 본 자의 말이다.

〈순수형태 내재율〉은 집요하게 캔버스에 달라붙어 정처없이 흐르는 구름과 하늘을 그린 그림이다. 작가 강운이 자신의 작업실이 있는 담양 들판에서 올려다본 하늘이리라. 평범한 구상회화로 보이지만 수시로 변화를 거듭하며 생성중인 하늘을 통해 생성의 공간 속에서 존재의 시간을 담아내려는 깊은 시선이 느껴지는 그림이다. 아울러 회화에 대한 모색과 집요한 손의 노동이 감지된다.

강운
순수형태 내재율
(캔버스에 유채, 252×194, 1997)

미묘한 기상의 변화와 빛의 드라마틱한 감흥을 담아낸 강운의 작업방식은 마치 그린다는 문제와 끈질긴 씨름을 하는 듯 보인다. 흔히 간과하거나 무심하기 쉬운 대상이 그에게는 새삼스럽게 매력적인 대상이 되었다. 그가 그린 구름은 무척이나 탐미적이다. 태동하는 구름을 담아내는 과정에서 더욱 역동적인 생동감을 불어넣는 모태가 되고 있으며, 흩어지듯 모아지고 다시 일정한 리듬을 가지며 무한히 반복되는 구름의 운행질서는 자연의 생명현상과 직결된다.

그런 면에서 그 하늘은 낭만적이라기보다는 리얼리즘으로서의 하늘이다. 이 그림은 구름, 하늘을 다시 보게 한다. 깨닫게 한다.

〈구름〉은 침묵 속에서 목격된 것을 잔잔하게 담아둔 사진이다. 강영길이 찍은 구름들은 낭만주의 화가들의 풍경 속에 등장하는 그런 구름을 닮았다. 무상하게 흘러가는 구름과 확고하게 대지에 서 있는 나무들은 슬픈 풍경으로 다가온다. 작가와 대상 간의 거리가 힘겹게 공존하면서 대상의 자기발언과 그 대상을 자기화하려는 작가의 욕망이 감춰져 있다. 그래서 관자들은 그 사진을 좀더 주의 깊게 들여다보아야 한다. 한눈에 걸려드는 사진이 아니라 흔들리며 겹쳐지고 떨고 있는 사진들이다. 그만큼 섬세하고 감성적이며, 우리가 무엇인가를 바라보고 느끼고 이해할 때의 난해함과 중층적인 수많은 생각의 파장과 마음의 동요를 어지럽게 보여준다.

사진을 찍는다는 것은 하나의 사물, 어떤 대상을 명확하게 잡아채는 단순한 행위가 아니라 대상과의 만남으로 인해 증폭되고 갈래를 쳐나가는 상념들과의 고단한 투쟁이자 노고다. 세계는 비정한 사물들로 채워져 있다. 그리고 그 사물들은 나와 현재의 시간 속에서 살아난다. 그래서인지 그의 사진들은 결국 어떤 대상을 통해 결국은 자신을 차분하게 들여다보고자 하는,

자기의 분신 같은 것들을 찾아나서고 있다는 느낌을 준다.

그의 사진들은 한결같이 명료한 대상에서 조금은 비껴나 있다. 정작 그가 찍고자 하는 것은 사진의 중심에서 빠져나와 모서리, 귀퉁이 혹은 프레임 밖으로 퍼져나간다. 사진 속 대상들은 흔들리거나 짙은 어둠, 그림자 아래로 소멸된다. 대상에 직접 카메라 렌즈를 들이대기보다는 쑥스러운 듯 그 아래로 떨군 시선들이 그의 사진의 보이지 않는 정서다. 프레임 안과 밖을 연결시키면서 혹은 사진 속 대상과 그를 둘러싼 밖의 내용을 함께 보여주고자 하는 사진적 전략이 그의 사진 어법이라는 얘기다.

광활한 하늘 전체를 뒤덮은 먹구름 혹은 희한한 구름의 자취가 그 아래 하단에 겨우 위치해 있는, 직립한 나무들을 가리고 덮으면서 시시각각 돌변하는 모습들을 촬영한 이 사진의 메시지는 그 아래 그렇게 변함없이 서 있는, 보잘것없어 보이지만 그렇게 제자리를 지키고 있는 나무들에 담겨 있다. 작가는 거기 그렇게 서 있는 나무에서 자기를 바라본다. 강영길은 이렇듯 세계 속에서 위치한 사물 속에 자기 자신을 투영한 존재를 찾아 나선다는 느낌이다. 결국 그가 찍는 것은 자신의 분신들이다. 그는 사물과 세계의 풍경을 보면서 결국 지난 시간대의 그 모든 추억과 냄새와 향기, 아찔한 상념의 흔적들을 찍는다. 그것은 현재이지만 과거이고 과거라고 말하기에는 어려운 현재다. 과거의 현재화, 현재의 과거화다.

결국 사진이 찍는 것은 지금에 붙들려 있는 지난 시간들의 총체다. 그러니까 강영길이 본 것은 지난 시간의 모든 흔적이 자기 마음과 시선에서 흘러나와 그 대상과 사물의 피부에 가닿아 생긴 감정의 목록들이다. 사소하고 평범한 것들에 아련히 묻어나는 슬픔 같은 것들. 사실 예술은 슬픈 것이다. 인간이란 존재의 슬픈 운명과 시선 속에 다시 환생하고 기록되고 기억되는 모든 것들이 예술이라면 그 운명 역시 슬픈 것이다.

강영길
구름
(젤라틴 실버 프린트,
40×50, 1999)

〈Trace〉에는 대상, 풍경에 얽힌 무수한 시간의 켜들이 가라앉아 있다. 지나간 시간, 사라져버린 죽음의 시간을 창백하게 고정시킨 것이 사진이다. 퇴적되는 시간의 양이 많으면 많을수록, 화면에는 불필요한 잡음 같은 것들이 사라지고 순수한 요소만이 남게 된다. 그래서 보는 사람의 눈길은 현실을 뛰어넘어 더욱 멀고 깊은 장소로 은연중 유도되는 것이다. 이쪽 세상과 저쪽 세상이 하나로 녹아든 듯한 그런 심연의 풍경이라고나 할까? 박홍천의 사진에서는 시간이 과거를 향해서 퇴행하는 듯하다. 그는 정확하지 않은 기억의 지층을 찾아 그렇게 시간의 협곡을 헤맨다. 사진은 그 외롭고 긴 탐험의 기록이고, 기시감을 비추어내는 스크린이다.

현재의 사진 촬영은 초를 분절하는 데까지 이르렀지만, 약 160년 전 사진이 처음 발명되었을 때 다게레오타입의 사진을 얻기 위해서는 긴 노출시간이 필요했고, 따라서 움직이는 대상에 대한 촬영은 어려웠다. 그런데 박홍천은 초의 다툼보다는 사진 발명의 초기로 돌아가 30분, 1시간, 혹은 하루라는 긴 노출시간으로 깊이 있는 화면을 만들어내고 있다. 장시간의 노출로 만들어진 화면에서 움직이는 사람이나 사물은 그 움직임의 흔적만이 희미하게 남게 되고, 고정된 사물들은 어두운 색조로 가라앉아 무거운 적막감이 감돈다. 길고긴 시간의 노출로 인해 기이하게 굴절된 색이 우리를 실시간의 현실 저 너머로 이끌고 가면서, 우리가 알고 있는 색이 얼마나 왜곡된 색인지도 함께 보여준다.

그는 그 긴 노출을 주면서 카메라 뒤에서 하염없는 기다림에 길들여졌을 것이다. 오랜 응시로 풍경을 바라보았을 것이다. 상념과 기억, 떠도는 감흥 역시 시간에 비례해 그 대상에 스며들었을 것이다. 그렇게 박홍천은 무수한 시간의 필획을 인화지 위에 누적시켜가며, 하나의 마음의 시를 사진 속에 풀어헤쳐 놓는다. 바로 이러한 마음에서 길어올려진 사진의 비범한 색채와

박홍천
Trace
(C.-프린트, 1996)

시적 흥취를 통해 우리는 보이는 것 너머를, 그 안쪽을 들여다보는 놀라운 사진가의 눈을 만난다.

지금은 없어진, 동숭동에 위치한 〈나우-갤러리〉로 기억된다. 그곳에서 나는 매우 독특하고 낯선 사진을 만났다. 너무 정교하고 섬세해서 기존의 사진작업들과는 매우 다른 이질감을 던져준 그 사진은 벌써 10여 년이 흘렀건만 이 만만찮은 세월을 뛰어넘어 여전히 내 기억 속에서 진동하고 있다. 그만큼 그의 작업은 기존의 습관적이고 관례적인 사진의 메커니즘을 벗어나

구성적이고 조각적이며 입체적인 작업으로 다가왔다. 이규철의 사진은 여러 장의 작은 사진조각들로 이루어졌다. 자신이 보고 관찰하는 외부세계를 찍은 사진을 똑같은 규격으로 잘라 이를 일정한 틀에 부착해서 만든 작품이다. 그가 찍은 세계의 풍경은 지극히 평범하다. 그저 우리가 눈길을 주면 그대로 다가와 시선에 박히는 일상적인 풍경이다.

사방이 트인 공간 속에서 인간은 삶을 영위한다. 세계는 사물로 가득 차 있으며 사물들은 매번 우리와 만난다. 하이데거의 말대로 사물들은 우리와의 관계 맺음을 통해 비로소 세계가 된다. 그것은 인간의 눈과 감각으로 만나는 세계다. 사물들은 우리와의 만남을 통해 비로소 은폐되고 정체된 상태를 벗어나 다른 사물들과의 풍부한 연관 속으로 개방되며 이러한 개방적이

이규철
태양의 궤적,
(혼합재료,
21.5×21.5×10.5,
1989)

고 활동하는 관계 속에서, 말하자면 인간들의 역동적인 대화 속에서 세계가 형성된다고 할 수 있을 것이다. 결국 사물들이란 세계 속에서 역사적 흔적으로 얼룩진 대화의 기억들을 더욱 풍부하게 매개하는 셈이다. 이규철은 밖에 나가 세계의 풍경, 우주, 사물들의 세계를 보기 시작한다. 이를 일정한 평면, 납작한 사각에 담아낸다는 것의 허구를 깨닫기 시작한다. "이 세계의 풍경, 사물들을 어떻게 담아낼 수 있을까?"의 고민이 자연스레, 만드는 사진, 구성적이고 조합적인 사진작업으로 나아가게 한 동인인 것 같다.

우리가 사는 이 세상의 중심은 무엇일까? 우리는 무엇에 마음의 중심을 두며 살고 있는가? 지구상의 모든 생명들은 지구 중력의 중심점을 기준으로 하여 평형감각을 유지하며 지탱하고 있다고 한다. 그러나 우리들 삶의 터전인 지구는 이즈음 어떠한 상황에 처해 있는가? 우리는 이러한 지구에서 과연 무엇을 가치 기준으로 하여 하루 하루를 살고 있는가? 우리들의 아이들은 어떠한 상황에 던져질 것인가? 우리는 무엇을 하고 있는가? 무엇을 해야 하는가? 지구 중심점과 평형감각과의 관계를 구형체에 담아보면서 우리를, 또 나를 돌이켜본다. 우리는 자연을 어떻게 보는 것일까?(작가노트)

시간의 변화에 따라 달라지는 자연풍경을 찍고 배열하고 구형과 반구형으로 입체화시킨 그의 작업은 공간의 사진적 해석이자 자연현상에 대한 인간의 경외와 관조를 깔고 있는 듯하다. 그가 그 구체적인 공간에서 오랜 시간을 관찰하면서 찍어놓은 〈태양의 궤적〉은 자연·우주 속에서 사는 인간존재의 물음들이 짙게 배어 있다. 그래서 그의 사진에는 철학적이고 존재론적인 물음이 치밀하고 꼼꼼하게, 작은 면들의 단위로 배열되어 있음을 볼 수 있다.

이규철의 사진은 우리가 사진을 통해 사물을 바라볼 때의 원근법과 시지

각이 얼마나 허구적인가를 일깨워준다. 대개 사진은 고정된 한곳, 일정한 범위만을 보여주는데 사실 그것은 우리가 바라보는 폭넓은 세계의 한 파편일 뿐이다. 그는 독특한 장치를 고안하여, 우리가 보는 공간을 일정한 각도로 분할 촬영한 뒤에 다시 이어 붙여서 또 다른 세계상을 만들어낸다. 그것은 우리가 눈으로 보는 전체적인 세계의 상과 가까운 것이다. 면밀한 수학적 계산과 오랜 공정의 시간이 축적되어 비로소 이루어지는 이 작업은 오랜 시간이 지났어도 견고한 개성으로 자리하고 있다. 그의 작업은 따라서 현실과 아주 멀기도 하며, 한편으로는 현실과 아주 가깝기도 한 미묘한 체험을 제공해준다. 허공에 매달린 구의 표면에 부착된 작은 사진조각들은 우주 속에 자리한 인간이란 존재의 시선과 몸에 대한 풍부한 사색을 던져준다.

〈水平〉이란 설치 작업은 〈가람화랑〉에서 만난 뜻밖의 하늘풍경이었다. 박기원은 전통한옥을 개조해 만든 이 화랑의 천장을 비닐로 차단했다. 관자들의 머리 위에 비닐이 구름처럼, 하늘처럼 펼쳐져 있고 그것들은 어디선가 불어오는 바람에 팔랑거리거나 파득거린다. 혹은 밑에서 올려다보는 관자들의 움직임과 소리와 호흡에 예민하게 반응하면서 뒤척거린다. 비닐이 살아 있다!

박기원이 만든 이 이상한 하늘은 무척이나 낭만적이고 시적이다. 재료의 성질에 따라 가로막은 상하의 빛과 형태는 대부분 투과된다. 비닐은 분할이 아니라 마치 시공간의 불협화음을 해소하는 화해나 공명의 제스처처럼 유연하게 개입하고 있다. 차단비닐을 가로지른 몇 가닥의 낚싯줄이 다양한 유희를 벌인다. 일단 팽팽한 선분에 걸린 비닐표면의 반복적인 장력이 조성되고 그것들은 또한 상상력을 자극하며 여러 이미지들을 떠올려준다. 그리고 낚싯줄의 규칙적인 주름잡기는 마치 미니멀리즘의 기법처럼, 전시공간을 긍정도 부정도 하지 않은 채 무제한적인 느낌으로 사로잡고 있다. 주름진

비닐은 조명이 통과하면서 벽면 여백에 예측할 수 없는 형태의 그늘을 남긴
다. '가장 심오한 것은 피부'라고 발레리가 말했던가. 인공적 구름이 고요하
고 나지막하게 우리 머리 위에 펼쳐진다.

박기원은 전시장 공간에 최소한의 물질로 개입하면서도 공간 전체를 심
오한 피부로 만들 줄 아는 작가다. 바로 이 점이 여타의 설치작가들과 그를
구분시키는 지점이다. 아울러 그는 관자의 몸과 호흡, 움직임을 공간으로
끌어들여 생성적인 사건을 일으킨다. 관자는 비닐 하늘을 올려다보면서 자
신의 호흡과 움직임에 따라 조심스레 경련을 일으키듯 떨어대는 비닐의 반
응을 본다. 자신의 몸이 개입함에 따라 작업은 완성되는 것이다.

바다

떠나온 자는 바다를 바라본다

어린 시절 한강에 빠진 적이 있는 나는 물을 무척 두려워한다. 심지어 이발소에서 머리를 감을 때마다 숨을 가쁘게 몰아쉬면서 절대적인 공포에 젖는다. 나의 심장과 물은 상극이다. 광막한 바다를 보거나 장쾌한 폭포를 바라보는 일도 무서움증을 동반한다. 그래서 나는 되도록 멀찍이 뒤로 물러나 관망하는 위치에서 바라보곤 한다.

얼마 전 동해 양양 앞바다에 갔었다. 봄날 오후의 한가한 바닷가에는 인적이 드물고 그런 만큼 허허로운 바람들이 파도와 함께 신산하게 왔다가기를 반복한다. 백사장에 파도가 들고나는 장면을 물끄러미 본다. 파도는 모래 위에 일정한 선을 그리고 지우기를 거듭한다. 파도가 그린 그림이다. 그렇게 고운 모래들과 물기를 촉촉이 머금은 백사장에 갈매기 발자국이 몇 개 찍혀 있다. 한자를 창안했다는 창힐이 바로 새의 발자국을 보고 문자를 만들었다던가? 새의 가벼운 무게를 기꺼이 받아준 모래는 음각의 상처와 같은 흔적을 통해 한때 새 한 마리가 그 자리에 있었음을 방증한다. 어쩌면 그 발자국이야말로 최초의 이미지는 아니었을까?

다시 눈을 들어 바다를 본다. 텅 빈 바다는 가물가물한 수평선만을 던져주며 내 눈을 잠시 공허에 빠뜨린다. 바다는 헤아릴 수 없다는 데 그 매력이 있다. 그것은 인간의 실측과 시측의 경계에서 훌쩍 벗어나 있다. 시작과 끝을 한눈에 보여주지 않기에 인간은 다만 그 한 자락만을 단서로 무한함을 체득한다. 광막함은 그래서 일종의 공포를 동반한다. 측정할 수 없는 존재, 한계가 없는 존재를 만날 때 숭고함이 부풀어오른다.

근원을 알 수 없는 곤혹감을 던져주는 바다 풍경은 일종의 원풍경이고 가장 본능적이고 본질적인 장면일 것이다. 창세기가 예시하는 세계창조에 대한 원초적 상상력의 근원으로서의 바다를, 그리고 거대한 모성의 상징으로서의 물을 떠올려본다. 바슐라르는 『물과 꿈』에서 "바다는 모든 사람에게 있어 가장 크고, 항구적인 모성적 상징 중의 하나다"라고 말하고 있다.

사람들이 바다를 바라보고 이를 그림과 사진으로 담아두는 본질적인 이유는 자신을 돌아보게 되기에 그럴 것이다. 바다에는 사실 아무것도 없다. 그러나 무無를 바라본다는 것은 결국 자신의 내면으로의 회귀를 의미한다. 그래서 사람들은 바다에 도착한다. 세속의 끝자리에, 삶의 마지막 경계에 바다는 처연하게 드러누워 있다. 떠나온 자들은 무엇보다도 바다를 본다. 어디에선가 떠나온 자신의 절대적인 존재를 물끄러미 바라볼 수 있기에 그럴 것이다.

이진경의 작업실에서 그녀가 그린 바다 그림 한 점을 보았다. 언젠가 그녀는 바다에 갔다 왔나보다. 바다에 가서 보고 온 풍경을 그림으로 이렇게 남겼다. 그런데 바다는 어디에도 보이지 않고 그저 방파제에 가득하니 쌓아둔 부포浮砲들 중 하나가 마치 토르소를 거꾸로 세워놓은 것처럼 덩그러니 놓여 있다. 작가는 넓고 푸른 바다보다도 그 부포의 기묘한 형태와 부드러

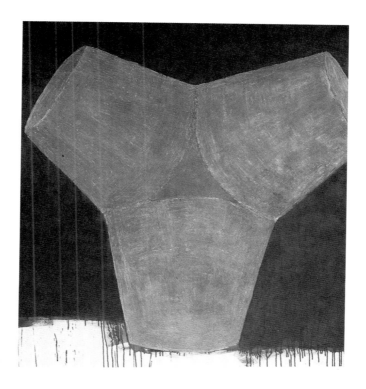

운 곡선, 에로틱하기까지 한 몸매에 반했나보다.

바다에 왜 저렇게 거대하고 희한한 것들이 놓여 있을까? 작가는 이상하고 의아해서 그걸 그렸다고 한다. 푸른 색조의 배경은 줄줄 흘러내리면서 그것이 바다임을 암시한다. 뚝뚝 떨어지는 물감자국이 그대로 물이 되어 푸른 바다를 떠올려준다. 바닷가에 가서 만난 커다란 부포 하나가 인상적으로 그려진 이 그림은, 그림일기에 그려지는 아이들의 심성에 가장 가까이 다가간 그림이다.

권부문의 사진이 보여준 바다색을 나는 아직 다른 사진들에서는 만나지 못했다. 너무도 아름답다. 싱싱하고 파득거리는 바다의 날것으로서의 물 자

체가 손에 감촉될 것 같다. 그 화려하고 사치스러운 이미지는 우리들로 하여금 감각의 사치를 마음껏 향유하게 해준다. 나 또한 그걸 즐긴다. 그 정도의 사치는 허용될 것이다. 푸른 잉크색을 닮은 이 울트라마린의 바다가 좋다. 청색 너머의, 바다 너머의 색조. 만년필을 애용하는 나는 펜촉에서 빨아올리는 잉크를 볼 때마다 항상 경이로움을 느끼곤 한다. 옷도 블루 색조의 옷들이 가장 많고, 신발도, 시계도 온통 블루일 정도로 나는 블루를 좋아한다. 그렇지만 정작 바다와 하늘은 두려워한다. 난 그렇게 크고 광막한 것에 대해 일종의 공포심을 느낀다.

권부문의 바다도 사실 두렵다. 그러나 그 색조는 너무도 환상적이고 아름답다. 아름다운 색 자체로 위안을 준다. 내 눈이 거기서 적셔지고 비로소 세상에서 놓여나 자유로이, 어떠한 목적지나 정지 없이 떠돎을 허용한다. 그 자유와 권태가 좋다. 오로지 뒤척이는 바닷물만이 흔들린다. 호화스런 물비

권부문
바다II
(후지크롬 인화.
127×186, 1996)

늘을 만드는 태양광이 반짝인다. 그것은 익숙하게 보아온 바다임에도 불구하고 느닷없이 마주하게 되는 바다의 낯선 초상이다.

　사진은 늘 익숙한 풍경을 거짓 없이 보여주는 재현적 수단임에도 불구하고 좋은 사진은 매번 당혹감과 생경함으로 익숙함을 배반하는 힘을 지녔다. 상단에 겨우 하늘이 보이고 어떠한 대상도 지운 채 오로지, 오로지 바다의 피부, 살만이 거기 그렇게 존재한다. 그것이 바다다.

　정수진의 작업은 요즘같이 첨단 미디어가 넘쳐나는 세상에서 오히려 그림이 얼마나 많은 이야기를 지극히 효율적으로 전달할 수 있는가를 보여준다. 여기서 이야기란 어떤 구체적인 줄거리나 내용의 전달이라기보다는 소통의 상황과 절차에 관한 기록, 혹은 그것을 극한까지 밀어붙이는 과정 자체에 가깝다.

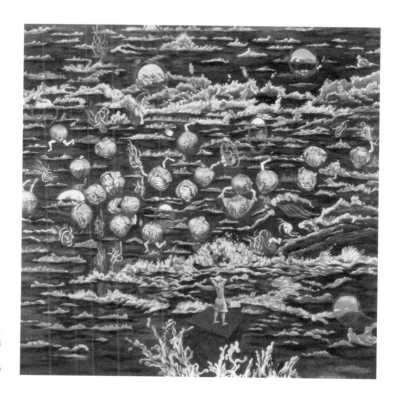

정수진
무제 3
(캔버스에 유채,
175.5×175.5, 1999)

그는 역사적 시간과 지리적 공간 너머 물리적 시간과 심리적 공간까지 포획하면서 솎아낸 다채로운 이미지들을 캔버스 위에 산포시킨다. 연결하고 구획짓고 단절하는 구조들을 통해서 그 이미지들은 안착되기보다는 오히려 부유한다. 결코 크다고 할 수 없는 정사각형 프레임 안에서 떠돌고 있는 크고작은 그것들을 잡아채 일정한 리듬을 부여하는 것은 그림을 보는 사람들의 몫이다.

화면 가득 구상적 이미지들을 쌓아올리듯이 그린 작품 속에서 작가는 일정한 '내적 구조'를 찾는다. 보이지 않는 모든 것들을 보이는 것으로 만들어 내고자 하는데 이런 사고는 보이는 것만이 존재하는 것이고 그것만을 믿는, 그래서 보이지 않는 것은 존재하지 않고 믿을 수 없는 것이라고 단정하는 작가의 태도에서 은연중 비롯된 것 같다.

〈무제 3〉은 작가의 머릿속 풍경이다. 이른바 '뇌의 바다'를 그린 것이다. 아무리 잔잔해 보이는 바다라 해도 막상 들여다보면 언제나 물결이 넘실거리고 출렁거리고 있듯이 우리 머릿속 역시 그렇다. 항상 생각이 오가고 한시도 잔잔한 순간이 없다. 생각은 멈추지 않는다. 결코 그친 적이 없다. 무수한 상념과 번뇌에 들끓는 머릿속 바다 풍경이 그녀의 그림이다.

김영진은 프로젝터의 고정된 화면 위에 물방울과 물의 유동적이고 연속적인 흐름을 연출한다. 뭉치고 흐르고 흩어지는 액체들의 점성과 그로부터 유래하는 속도들, 그 조급하면서도 느릿한 시간들의 변주로 이루어진 이 작업은, 물질 자체가 스스로 유도하는 맥박과 호흡에 따라 관객들의 시지각 역시 잠시도 긴장의 끈을 늦출 수가 없게 만들고 있다. 우주를 생성하는 네 가지 원소 중의 하나인 물, 그중에서도 양수나 체액을 연상시키는 이 액체들은 때로는 지극히 사적이고 심리적인 물질로 그 존재의 의미를 변화시키

며 출현과 소멸의 과정을 반복하고 있다.

　액체—한밤의 소나기, 유리창의 물방울은 유리로부터 배어나고, 중력과 표면장력의 긴장으로, 투명한 그것은 여자의 가슴처럼 생기고, 아침, 나의 누런 안구를 빨갛게 산산조각내는 실핏줄, 세면대 물을 붉게 물들이는 갑작스런 코 점막의 출혈, 이틀 밤의 오한으로 온몸을 적셨던 차가운 습기, 그녀의 반복되는 하혈, 아물어가던 가려운 상처로부터 슬그머니 흘러나오는 혈액, 잘려진 가지 끝의 수액, 소변의 끝에 항상 속옷을 적시는 소량의 나의 체액, 축축한 너와의 키스, 술잔과 내 입술의 가장자리 사이로 새어나간 채 휘발하지 않은 알코올은 턱을 따라 중력을 따라 바닥으로 바닥으로, 세련된 너의 달변과 그 혀의 강한 탄력으로 제법 멀리까지 튀어나가는 침, 나의 등골을 오싹하게 하는 식은땀은 너의 독설로 비롯되고, 나의 이마 한편을 타고 흐르는 무거운 땀은 한여름의 갑작스런 도랑을 만들고, 불어난 냇가, 강의 느린 흐름, 바다, 그곳으로부터 잉태된 움직임, 생명, 생물, 포유류, 그리고 너의 눈에 고인 눈물. 온몸을 감쌌던 양수에 대한 추억은 학습으로 기억하고, 지금도 너를 여전히 감싸고 있는 이 유기체의 아름다운 생명을 너는 의식하지 못한다. 그것은 항상 그리고 영원히 너를 생명 있게 함에도 불구하고……(작가노트)

　물방울의 움직임이 모든 것을 이야기하고 있다. 그것은 아름다운 서정적 선율처럼 반복적 리듬의 움직임을 보여준다. 여기서 물의 흐름은 우연히 만들어진다. 물의 흐름이나 방울지는 물의 영상, 이미지는 붓이나 물감으로 그려지는 것이 아니라 기계의 힘을 빌려 만들어졌다. 그는 물을 규칙적으로 기계 속에 떨어뜨려 물방울의 움직이는 모습을 벽면에 비춘다. 프로젝트로

김영진
액체
(유대인 교회 안에
설치, 5대의 고안된
프로젝터·물 순환장치,
1995)

투사되는 물방울의 영상을 통해 생명의 근원과 문명의 기원을 추적하는 것이다.

시시각각 형태가 다양하게 변주되는 물방울은 태초의 생명력과 신비를 담고 있으며, 물방울의 유기적 움직임을 매개로 기계라는 메커니즘과 생명이라는 원초성이 자연스럽게 결합하고 있다. 수액水液에 관한 다양한 이미지와 상념을 기록하고 있는 그의 작업은 그러나 모두 사라지고 증발되어버린다.

김영진의 물은 생명적 원형질이나 모태, 양수, 여성성과 관련된 은유인 반면 그 시적이고 명상적인 느낌에도 불구하고 그의 〈액체〉는 몸 속 세포나 단백질 분자구조를 현미경으로 들여다보면서 그것과 자신을 동일시하게 되는 기묘한 동화, 그러니까 '자신과 분자이미지들 간의 이상한 동화, 상호침범'에 다름아니다. 나라는 몸, 주체가 이렇듯 혼성적이고 액체적인 상태로 환각적 변신을 거듭하는 것이다. 그러니까 그 액체들은 단순히 물질의 이미지를 재현하는 것만이 아니라, 보는 이가 그러한 물질로 변신하는 듯한 기묘한 이탈의 감각과 과정을 만들어낸다는 얘기다. 따라서 그가 보여주는 물은 '우리 몸 안의 풍경'이 된다. '나'의 잠재된 모습이자, 내 몸의 또 다른 몸을 보여주고 있는 것이다. 그러니까 나는 물이다.

최병관의 바다는 넓고 깊고 아득해 보인다. 프레임을 단호하게 치고 들어가 구획된 이 바다는 오로지 선들로 가시화되는데, 그 선에 의지해 바다는 비로소 우리들의 시선에 파고들어와 적셔진다. 그의 사진은 무엇보다도 이같은 한 개인의 섬세한 신경줄과 섬약할 정도의 민감한 정신의 지진계로 포착한 세계의 풍경이다. 그리고 그 풍경은, 전적으로 빛과 선에 의지해 드러난다. 이미지의 어원에는 빛이란 단어가 숨겨져 있다. 빛이 없다면 우리는

최병관
California 7
(C-프린트,
66×100, 1998)

볼 수 없고 이미지도 없다. 모든 이미지는 빛에 빚지고 있는 것이다. 최병관은 그 빛을 심리적인 차원으로까지 끌고 가 사진을 우수와 낭만, 감성적인 차원으로 만들고 있다.

그는 드라마를 배제한 엄격한 구도, 기하학적 선, 절제된 색조로 바다를 본다. 보여준다. 그 바다는 계산된 구도, 프레임 속으로 걸려 들어와 화면을 다양하게 나누면서 뒤척인다. 사실 기하학적 선이란 인간의 인위적인 자연 지배와 사적 소유의 욕망에 기인한 것이다. 모든 프레임은 결국 인간의 시선, 그 욕망의 시선으로 자연에 개입한 결과다. 작가는 그 기하학으로, 미니

멀리즘에 가까운 시선으로 바다를 건져올린다. 그의 그물에 걸린 바다는 신선하게 환생한다.

그러나 모든 사진, 풍경은 결국 우리가 보았던 기억에 의존해 보여진다. 이 때문에 그의 바다는 여전히 바다라는 드라마에서 자유롭지 않아 보인다. 그럼에도 불구하고 그것이 흠이 되기보다는 차라리 위안이 되는 편이다. 그의 바다는 그렇게 우리가 가서 공유할 수 있는 바다이기 때문이다. 그는 새삼스럽게 바다를 다시 한번 우리 눈앞에 절실하고 아름답게 인식시켜준다. 결국 그것이 이미지라는 생각을 해본다.

만월의 바다를 찍은 윤상욱의 사진은 엄숙하고 장엄하다. 깊은 밤 칠흑 같은 어둠 속을 걸어가다 무심코 내려다본 밤바다는 눈이 부실 정도로 하얀 빛에 휩싸여 있다. 그 빛의 바다는 알 수 없는 기운으로 충만해 있다. 그리

윤상욱
Lunatic
(크리스털 프린트,
630×735, 1999)

고 그 빛의 수면은 점점 높게 일어서더니 모든 것을 뒤덮어버린다. 또 다시 모든 것이 잠잠해지고 짙은 어둠만이 남아 있다. 암흑에 둘러싸인 그 빛은 강렬한 에너지를 지닌 듯 보이며, 마치 짐승의 이빨처럼 날카롭고 금속같이 차갑고 창백하다. 그 빛은 작가의 각막을 자극하고 시신경을 타고 들어가 몸 깊숙이 가라앉는다. 해서 작가는 만월이 되면 미묘한 설렘과 두려움을 안고서 달빛 바다로 향한다.

암흑 속의 달빛 바다라는 상황은 하나의 긴장으로 다가오는 시·공간적 배경이다. 거부할 수 없는 그 긴장은 예감된 적막감이다. 대기의 밀도와 빛의 선율, 잠겨드는 그 어둠은 작가의 호흡과 함께 끊임없이 변모하며 그것은 또다시 환영으로 꿈틀거린다. 빛은 언제나 축복과 광명의 개념으로 생각해왔지만 사람의 심리 변화에도 영향을 미친다. 빛은 거부할 수 없는 거대한 힘이다. 강한 빛은 그만큼의 짙은 그림자를 만들어왔다. 따라서 이 작가의 관심은 재현대상이 아니라 빛 자체이며, 그 상황의 체험을 통해 자기 자신을 규명하고 극복해보고자 한다. 전적으로 빛에 의해서 하늘과 바다가 분리된 이 장면은 지극히 비현실적인 분위기로 충만하다. 이 바다는 모든 풍경의 원형장으로 자리한다. 지금까지 우리가 단 한 번도 본 적이 없었던 그런 바다 풍경 같다. 이런 바다를 언제 한 번 볼 수 있을까?

커다란 포탄이 고래등처럼 드러누워 있는 백사장 풍경이다. 저 멀리 수평선이 한가로이 존재한다. 거기 바다가 있다. 이 사진 속에 등장하는 바다는 사실 부재에 가깝게 처리되어 있다. 우리들의 시선은 그 바다를 잊은 채 전적으로 백사장에 모아진다. 작가는 의도적으로 그 바다를 초라하게 위치시켰다. 있는지 없는지 구분이 안 가는 그런 모호한 바다풍경이다.

강용석의 〈매향리 풍경〉 사진은 경기도 화성군 매향리라는 구체적인 장

강용석
매향리 풍경
(젤라틴 실버 프린트,
20×24 inch, 1999)

소를 찍은 사진이다. 그럼에도 불구하고 그 사진은 그곳이 도대체 어떤 장소인지를 되묻고 있는 듯하다. 그곳은 180여 대의 미군 폭격기들이 수시로 나타나 100데시벨 이상의 굉음을 내며 무차별 폭격을 가하는 곳이다. 그렇다면 이 매향리는 한반도인가? 미국인가? 평화롭고 한가한 바닷가 마을은 피폭의 현장이 되었다. 바닷가 백사장에는 포탄 파편들이 곳곳에 박혀 있거나 엎어져 있다. 우리가 바라보고 기대하던 바다 풍경과는 너무도 이질적인 장면이다.

수평선을 보고자 했던 눈은 이내 흉물스럽고 불안한 금속성의 물질들을 응시하게 된다. 이 매향리 바닷가라는 장소(지형)는 미공군 파일럿에게는 영상 전자망 속의 디지털 신호일 것이며, 그리드 위에 점멸하는 정확한 수

김택상
1080 hours
(캔버스에 아크릴릭·
물, 100×200×42,
1999)

학적·기술적 위치로서만 인식될 것이다. 따라서 매향리는 완전히 다른 두 개 이상의 공간이 공존하는 일종의 헤테로토피아heterotopia다. 매향리는 행정적으로는 분명 한국 땅이지만 실질적으로는 미국 땅에 다름아니며 나아가 가상으로서는 북한 땅이다. 이처럼 복잡한 매향리의 영토는 우리가 분단국가, 휴전 중인 나라임을 새삼 절실하게 깨닫게 해준다. 순간 저 멀리 그토록 평화롭고 고요해 보이는 바다 풍경이 더없이 불길하게 다가온다. 풍부한 톤을 의도적으로 생략한 거의 모노에 가까운 사진의 톤 역시 그 불길함을 더욱 고조시킨다. 내가 본 바다 풍경 중 가장 낯설고 기이한 장면인데 그 잔상이 좀처럼 잊혀지지 않는다.

김택상은 물을 담을 수 있게 그릇의 틀을 만들고 그 틀 안쪽을 캔버스 천으로 감싼다. 그리고 그 캔버스 천에 아크릴 물감을 엷게 희석한 물을 붓는다. 그것이 전부다. 캔버스 천에 부은 물(감)의 양에 따라 캔버스 천은 마치 웅덩이처럼 처져, 깊은 곳에 물(감)이 더 많이 가라앉게 된다. 캔버스(그릇)

에 담긴 물(감)이 스스로 그림을 그리기 위해서는 일정 시간이 요구된다. 그리고 물(감)의 양과 기후에 따라 물의 증발은 시간적으로 차이를 지니게 될 것이다. 물감이 마르면 표면에는 물감의 얼룩, 즉 흔적이 남는다. 그 얼룩진 캔버스 천을 틀에서 제거한 뒤에 캔버스의 형태와 크기를 달리하여 개개의 다양한 단위로 마무리한 것이다. 제목은 〈1080 hours〉다. 천이 물속에서 체류한 시간이다. 화면에 얼룩진 흐릿한 색채는 결국 물(수압)과 물의 흐름, 파장이 만들어놓은 것이다. 물과 시간이 그린 이미지다. 그렇게 해서 화면은 물 혹은 바다처럼 떠오른다. 물이 1080시간 동안 캔버스천에 스며들어 하나가 된 자취로서의 풍경이 내게는 그 어떤 물(바다) 그림보다도 더욱 물의 내음을 환기시켜준다. 바다의 아득함을 연상시킨다.

나는 예술이 관념(정신) 속에 존재하는 것이라 보지 않는다. 또한 그것이 영원히 변치 않는 무엇이라고도 생각지 않는다. 그것은 우리의 감각기관들로 체험되어지는 구체적인 공간 속에서 존재하는 구체적이며 한시적인 무엇(작품)이라 생각한다. 마치 우리의 삶이 관념 속에 존재하는 것이 아니고 구체적인 공간 속에서 구체적인 몸으로 한시적으로 체류하는 것처럼……. 내게 예술(표현)욕구가 있다면 그것은 존재하는 모든 것들이 남기는 흔적들(무상의 흔적)에 대한 관심을 통해 지금 여기 있음의 치열함을 부단히 재확인해보려 함이 아닐는지……. 그것(물)이 거기에 있었다. 상대적인 그러나 절대적인 시간 속에서.(작가노트)

'예술이 관념(정신) 속에 존재하는 것이라 보지 않는다'라고 말하는 작가는 물감의 번지는 물리적 속성과 회화의 오브제 개념을 결합시키고 있다. 그가 작품을 '구체적인 공간 속에서 구체적인 몸으로 체류'하는 것으로 본

것은, 작품의 즉물적 성격에 관심이 있음을 보여준다. 몇 가지로 색을 제한한 것처럼 그는 자신의 주관성을 최소화하고 있다. 결과는 물 혹은 물감이라는 물질이 만드는 효과에 자신을 종속한 것처럼 보인다. 그저 작가 자신도 물처럼 그렇게 캔버스 천, 물감과 동화되어버린 것이다. 시간에 순응하면서 말이다.

돌

불멸을 새긴다

인간이 지구상에서 가장 오랜 시간을 머금은 불사와 불멸의 존재로 여긴 것은 돌이었다. 그래서 돌의 피부에 인간의 형상을 새기기 시작했다. 돌에 새겨진 형상은 유약하고 소멸하는 인간의 육체를 대신해 살아남는다. 돌에 새겨진 인간의 몸은 이제 유한함을 지우고 불사와 불멸의 삶을 살아갈 것이다. 캄캄한 돌은 그 내부에 무수한 시간을 은닉하고 있다. 침묵으로 절여진 시간이 무서운 고독 속에 드리워진 것이다. 돌을 보는 이, 돌의 내부를 궁금해하는 이들에 의해 비로소 돌은 또 다른 생명체로 환생한다.

누굴까, 돌을 생명체로 보고자 했던 이, 돌에 잠긴 시간과 역사를 읽고자 욕망했던 이는? 처음으로 돌의 피부와 굴곡, 주름과 틈새에서 형상을 만났던 이는 돌의 피부를 화면으로 여겼을 것이다. 그래서인지 하나의 돌을 바라보고 있노라면 실재 자연 앞에 서 있는 느낌이다.

돌멩이 하나를 주워와 탁자 위에 올려놓고 오랫동안 바라보고 있다. 타원형의 매끈한 형체, 부드럽고 편안한 촉감, 적당한 양괴감으로 단호하게 응집된 결정을 보고 있노라면 여러 생각들이 떠오른다. 바닷가에서 가져온 이

돌의 색과 모양은 분명 물, 파도에 의해 이루어졌을 것이다. 파도가 깎고 다듬고 감싸안아 만들어진 형태는 결국 시간이 만든 자취이기도 하다. 돌 하나에도 범접하기 어려운 시간의 힘과 추억이 깃들어 있다. 그렇게 돌을 바라보고 있자니 파도소리나 깊은 산속 계곡의 물소리가 환청처럼 떠도는 것도 같다. 돌 속에 시간과 장소, 역사와 생명이 잠겨 있다.

박수근의 그림 속에 빈번하게 등장하는 소녀를 연상시키는 이영학의 〈아기와 소녀〉는 아마도 가장 대중적인 조각의 하나일 것이다. 그만큼 한국인이라면 좋아할 형상과 질감, 색조를 지닌 조각이다. 화강암의 거친 석질에 최소한의 흔적을 개입해 인물을 새겨넣었다. 단발머리에 째진 눈, 통통한 볼살을 지닌 소녀가 어린 동생을 안고 있다. 그 모습이 절로 미소짓게 한다. 어렵고 힘들게 살던 시절의 삶의 풍경이 눈에 밟힌다. 박수근 그림 속 여자아이가 세상 밖으로 나온 듯하다. 웬만한 미술품 수집가의 집 안 어딘가를 장식하고 있을 정도로 이 조각은 인기가 있다.

소박하고 단순한 형상으로 우리의 근원적 물상을 탐구하는 이영학은 무엇보다도 사물과 하나가 되고자 아니, 그 사물 속에 투영되며 스며드는 자신의 실체를 먼저 보고자 한 것 같다. 사물의 언어를 그들의 언어로 이해하고 소통하고자 하는 자세야말로 이영학 조형미학의 기본인데, 이는 은연중 동양사상의 초현실성과 깊이 연결되어 있다는 생각이다. 그러니까 돌을 재현하려는 것이 아니라 '돌다움'을 재현한다고 말할 수 있지 않을까?

경주 남산의 석조 불상을 보는 듯한 이영학의 이 돌조각은 사실상 가장 근원적인 형태의 덩어리로 존재한다. 마치 돌가루를 뭉쳐놓은 듯한 내밀한 볼륨감을 주는데 그러면서도 세월의 풍상을 겪은 듯 바위와 산을 닮아 있다. 바로 그러한 돌의 표면에 최소한의 표현으로 개입해 최대한의 효과를

내면서 한국인의 원형적 형상을 탐색하는 것이 그의 작업이다. 특히나 그는 우리나라에서 나는 화강암을 주재료로 쓴다. 화강암은 약 260여 종이나 되는데 입자는 굵지만 수수하고 텁텁한 색깔이 우리 정서에 잘 어울린다. 작

이영학
아기와 소녀
(화강암, 20×16×50, 1990)

가는 바로 그러한 소박미를 한국미의 원형으로 보고 있는 듯하다.

　슬그머니 그림자처럼 주름이 잡혔고 그 위에 돌 하나가 단독으로 올려져 있는 이 판화는 정교하고 집중된 동판화기법(메조틴트)으로 이루어졌다. 황규백은 고독하면서도 품위 있고, 세련되면서도 서늘한 사물들을 배열해 모종의 이야기를 만들어내는 이야기를 지닌 판화작가다. 그의 손 아래 놓인 동판으로부터 떠오르는 이미지는 현실감에 충만하다. 그러나 그것들의 배치는 비현실적이다. 그러니까 일상적인 리얼리티는 그의 초현실적인 세계와 결합된다. 그가 연출하고 있는 특별한 배경의 톤은 신비로움에 대한 놀라운 감성을 드러내 보여주고 있다. 그만의 효과다. 적막한 풍경에 자리한

황규백
무제
(판화, 34×39, 1982)

침묵의 돌멩이 하나가 모든 존재의 비극을 방증하는 듯도 하다.

황규백의 〈무제〉는 돌 하나를 통해 자연과 인생을 반추하고 있다. 돌 하나만을 온전히 관조하고자 하는 이의 시선과 마음의 깊이가 새겨져 있는 그런 그림이다.

돌은 이기칠에게 작업대상일 뿐이다. 작업실을 만드는 작업, 작업실을 지으려고 주변의 자연석을 재단하여 벽돌을 만드는 작업이 그의 돌작업이다. 적극적으로 자신이 주인이 되어 돌을 재단하고 절단해 직육면체의 벽돌을 만드는 것이다.

어딘가에 정착하고 싶어요. 문제는 제게 그럴 능력이 없다는 거죠. 현재 작업실 여건이 매우 좋질 않습니다. 합법적 건물도 아니고 겨울엔 무척 추워요. 또 경제적 여건상 여러 사람이 한 작업실을 쓰기 때문에 공간이 너무 협소합니다. 저에게 필요한 것은 최소한의 프라이버시예요. 가끔은 예술가라는 한 직업인으로서 작은 밀실조차 확보하지 못한다는 사실에 제 자신이 아주 초라해질 때가 있어요. 그래서 제 손으로 직접 작업실을 짓고자 하는 것이고, 현재 제가 할 수 있는 것은 벽돌을 만드는 것뿐입니다.(작가노트)

〈The studio〉는 두께 15센티미터를 유일한 기준으로 하여 만든 각기 다른 크기의 벽돌로 이루어진 '스튜디오'의 전면 벽 3분의 2가량이 제작되어 전시되었다. 부지가 없는 한, 벽돌은 건축적으로 아무런 기능을 하지 못하기 때문에 그는 작업이 다 완성되면 언제가 될지는 모르지만 부지가 확보될 때까지 공공장소에 집 모양의 바닥석으로 깔았으면 한다고 한다.

땅 한 평 없이 맨손으로 벽돌을 만들어 건물을 짓는다는 생각은 사실 건

이기칠
The studio
(자연석, 2001)

축의 입장에서 보면 무척이나 비현실적인 이야기다. 그런데 예술은 현실이 얼마나 비현실적인가를 깨닫게 하는 현실적인 도구다. 그래서 맨손으로 집을 짓는 것이 작가에게는 아주 현실적인 문제라고 한다. 그저 이 돌벽들이 이 사회내에서 무언가로 규정되고, 어딘가에 자리잡아 어떻게든 기능하길 바란다는 것이다. 그 상황을 꿈꾸어본다.

작업실 주변의 자연석을 자신의 작업실 제작을 위한 벽돌로 재단하고, 자신이 직접 설계한 도면과 일치하도록 치밀하게 계산하는 일련의 과정은 작가 자신을 위한 공간이 없다는 슬픈 현실에서 출발한 것이다.

나의 자리는 들풀의 그것보다 불안하고, 나의 생각은 본능의 지배를 받는 유아기적 상태에 머물러 있다.(작가노트)

작가 자신을 가장 힘들게 하는 것은 예술가라는 한 직업인으로서 사회 내에서 자신의 아주 작은 밀실조차 확보하지 못한다는 자괴감이다. 사실 어디서나 젊은 조각가라는 입장은 사회적으로, 경제적으로, 심지어는 사상적으로 매우 불안한 위치에 자리하고 있다. 이기질은 바로 그러한 삶의 정화, 자신의 가장 절박한 문제를 자연스럽게 작업과 연결하고 있다.

몇 해 전 혹독한 무더위 속에 죽은 이를 기리는 전시가 열렸다. 폭염에 의해 사물들의 외곽이 조금씩 무너지는 세상을 등지고, 전시장으로 들어가 만난 한정수의 선명한 그림들은 그 하나하나가 죽은 주인을 대신해 그의 육체, 음성, 체취를 흥건하게 발산하고 있었다. 나는 그의 작품들을 한자리에 불러모은 그곳을 게으르게 소요한 뒤 그의 화집을 살펴보았다. 캄캄하고 눅눅한 곳에서나마 그는 행복해할 것이다. 살아생전에 그와 그림에 대한 이야

한정수
씨, 돌, 풀잎
(한지에 수묵채색, 70×100, 1994)

기를 좀더 많이 나누지 못한 아쉬움을 안고 그가 그린 돌멩이, 달팽이, 꽃 등을 보았다.

그가 그린 돌은 자신의 삶의 반경에서 늘상 보고 느끼고 자세히 관찰한 사물이다. 돌 안에 세계의 모든 것이 온전히 들어 있기에 이를 화면에 올려 놓고 그 내부로 들어가 세계의 본질을 캐내고 있다. 컴컴한 돌 속에 박힌 우주의 소리를 추출하고 있다. 그 자세에는 인생과 자연에 대한 깊이 있는 사유, 동양회화의 정신성과 격에 대한 관심, 또한 그 과제를 결코 놓지 않겠다는 단호한 의지가 버티고 있다. 동양화란 것이 결국 동양인들이 삶을 영위하고 자연과 함께한 자국과 흔적에 다름아니기에, 깊은 관조의 시선으로 느끼고 파악한 자연 대상의 본질을 포착하려는 시도가 그의 그림이다. 돌, 씨앗, 달팽이, 화훼의 형상을 빌려 이형以形함으로써 생명·자연의 본체를 사신寫神하려는 욕구 말이다.

그것은 일종의 깨달음이다. 동양 전통회화의 가장 두드러진 방법적 특징인 수묵화를 화두로 삼아 자연과 인생, 그림의 깨달음, 고급예술과 저급예술의 구분 없이, 그 둘의 섞임과 고급스러운 재음미로 변환한 우리 전통회화에 대한 해석과 자연의 운행을 따르기 위한 운韻의 추구, 그리고 동양화 매제의 물성을 살려 새로운 표현에 자연스럽게 다가가고자 하는 재미 같은 것들도 섞여 있다. 그가 깨달은 동양 미술의 핵심은 바로 자신이 가까이하는 자연을 그리는 것에서부터 시작해야 한다는 것이다. 따라서 그에게 전통적인 수묵화는 깨달음을 지향하는 예술이 된다.

전통회화의 미적 가치 중에서 특히 '깊이'는 그가 가장 중요시하는 것이다. 오늘날 한국화가 깊이를 추구하기보다는 표피적이고 장식적이며 대부분 인테리어적으로 변모한 상황에 대한 자조적 반성과 비판은 그로 하여금 근원을 다시 사유케 하고 원전으로 돌아가 이를 제대로 공부하도록 부추겼

다. 그의 모든 작업은 바로 그 연장선에 닿아 있다.

그의 마지막 작업들은 한결같이 '깊이, 간결성, 인간적 졸렬, 소박함' 같은 것들이었다. 그런 면에서 그의 그림 그리기는 결국 '양생養生'의 추구였으나, 그의 육체는 그림과 삶의 양생을 갑자기 중단해버렸다.

진부한 일상의 사물을 대리석으로 재현한 박용남은 모든 것들을 돌로 만들고 싶어한다. 그의 세계는 온통 돌로 이루어진 풍경이다. 자신의 손에 눈을 달아 대리석이라는 재료로 이루어진 새로운 육체를 만든다. 그의 눈에 걸린 사물들은 메두사의 눈을 보고 만 것들이다. 미술가란 손의 노동으로 생각을 펼쳐나가는 사람이다. 손으로 생각하는 사람이다. 그 손은 또한 제도와 관습의 억압으로부터 해방된 손이기도 하다. 아울러 미술의 역사란 우리에게 지속적으로 망막을 통해 일정한 방식으로 보는 방법을 강요하기도 하고 권유하기도 한다.

박용남은 길들여진 시선에 은근히 딴죽을 걸어 유쾌한 반전과 구멍을 내고 의미를 찾는 시선의 권력을 슬쩍 무장해제한다. 인간의 눈이란 가장 속기 쉬운 감각기관이다. 근대 이후 우리의 눈은 절대적인 권력을 부여받아 인간의 몸이 지닌 무수한 감각들 중 가장 우월한 지위를 부여받았다. 시선의 착각과 그로 인해 새삼 깨닫는 사물의 존재로 나아가는 이 방향성은 그의 작업의 주된 축이다.

그는 대리석이라는 돌에서 시작한다. 각종 재질과 색채를 지닌 돌을 바라보면서 그 돌로 형상화하기 좋은 그런 사물을 찾아 결합한다. 대리석이 지닌 질감과 물성, 색이 실재 사물들의 피부를 닮아간다. 연분홍 살빛을 지닌 돼지의 족발이 핑크빛 대리석으로 재현되었다(〈박수〉). 그는 그만의 해석으로 어떤 놀이의 규칙을 세우며 더 나아가서는 몇천 년간 침묵의 생을 보냈

박용남
박수
(대리석,
55×15 ×47, 1999)

던 대리석에 넘치는 활기를 불어넣어주었다. 그의 꿈은 소름끼치는 악몽이
아니라 유쾌한 꿈이 될 수도 있으며 정확하고 솔직한 표현일 수도 있다. 그
가 재현한 이 하찮은 사물들은 사실 미술로, 조각으로 형상화할 엄두를 내
지 않던 것들이다. 그럼에도 그는 이 사물들을 정교하게 깎아놓았다. 이렇
게 만들어진 작품 앞에서 우리들은 모종의 파열을 경험한다. 의미 없는 사
물들을 이토록 힘들게 재현해놓은 그 무모성이, 미술작품에 막연히 기대하
고 있는 관자들의 어떤 심정적인 의미망을 갑자기 거둬가버리는 것이다.

박용남이 대리석으로 기념한 족발은 영원히 죽지 않고 살아나 자신의 존
재를 이렇게 아름다운 악몽처럼 보여주고 있다. 살아 있는 모든 것들은 결
국 썩어가면서 지독한 냄새를 피울 것이다. 그러나 작가는 이를 대리석으로
조각해 영원한 삶을 주었다. 냄새도 없고 썩지도 않으면서 오래도록 살아

있을 것이다. 그렇지만 부드럽고 따뜻하고 말랑말랑해야 할 사물들의 피부가 딱딱하고 차가운 돌덩어리로 바뀌는 순간 그것들은 우리들의 이빨을 사정없이 부러뜨릴 것이다. 사물에 대해 지니고 있는 우리들의 고정된 감각을 느닷없이 뒤집어놓은 이 장난스러움은 심리적 공포를 자극하는 동시에 너무도 익숙하고 잘 알고 있다고 여기는 사물과 세계를 무척 낯설게 보게 한다. 나로서는 이 개입과 딴죽, 그리고 유머의 함성이 오늘날 한국 조각의 권위와 고정관념에 대한 무언의 항거로 비쳐진다.

정물

새롭게 태어나는 일상

미술대학에 들어가기 위해서, 특히 회화를 전공하기 위해서는 수채화로 정물을 잘 그려야 했다. 실기시험 항목에는 항상 석고데생과 정물수채화가 들어 있었으니까. 눅눅한 선배의 지하화실에서 썩어가는 사과나 귤, 시든 파, 퇴색한 군화와 맥주병을 하염없이 그리던 그런 시절이 내게도 있었다. 그곳에 몰려든 선배들은 기본이 삼수였는데 우리들의 존경과 공포를 한 몸에 받고 있던 대선배 한 분은 장장 칠수를 기록하고 있었다. 그런 선배들의 모습을 보면서 불안과 초조로 몸을 태우며(난공불락의 그 기록에 도전하고픈 마음은 추호도 없었으니까) 그 지긋지긋한 석고데생과 정물화 그리기를 견뎠던 시절이 악몽 같다. 어린 나이에 일찌감치 낙오자들, 룸펜들, 영원한 재수생의 어두운 그림자에 뒤덮인 지하공간에서 긴 시간을 보냈던 것이다.

어쩌다 테이블 위의 과일들이 사라지는 경우가 있었다. 대개는 쥐의 소행이었지만, 누군가가 그렇게 시들고 골병 든 사과나 귤을 집어먹기도 해 난감했던 경우도 종종 있었다. 그걸 먹고도 아직 살아 있는 걸 보면 보통 위는 아닌 듯싶다. 당시 나는 그냥 습관적으로 정물들을 열심히 그려댔다. 마음

한켠에는 도대체 화가가 되는 길과 이 정물이 무슨 상관이 있단 말인가 하는 의문도 가져보았지만 사실 그럴 여유도 없이 입시에 시달렸던 것이 그 당시 상황이었다. 사과나 벽돌, 병을 못 그리던 애들은 그림을 포기하거나 전공을 바꾸었다. 좀 과장해서 말해본다면, 우리들의 운명은 사과 하나에 달려 있었던 셈이다.

어린 시절 아버지의 손을 잡고 찾아갔던, 당시 덕수궁 석조전에 위치한 〈국립현대미술관〉에서 열리던 국전에 출품된 정물들 역시 한결같이 백자항아리와 사과, 모과 등을 오로지 똑같이, 예쁘게 그리고야 말겠다는 일념 하나로 그린 그림들이 태반이었다. 그것을 그림의 전부로, 정물화의 전부로 알고 지내온 역사가 한국현대미술사의 답답한 초상이다. 시간이 지나 정물화란 장르에 대한 이해를 갖게 되면서 정물을 보는 나의 안목 역시 달라지게 되었다.

나는 모든 것은 '역사적 개념'이라고 생각한다. 그냥 혹은 자연스럽게 출현한 것은 아무것도 없다는 것이다. 모든 것은 역사적 과정 속에서 어떤 필요와 필연적인 요구에 의해 출현한다. 정물 역시 마찬가지였다.

정물은 17세기 초엽에 독립된 장르로 자리잡았다. 그러니까 〈최후의 만찬〉, 〈가나안의 혼례〉의 식탁을 채우는 음식물이나, 성모 마리아에게 예수님의 수태를 고지하는 천사의 백합꽃 다발이 16세기를 지나면서 서서히 한 그림의 전체를 채우게 되었다. 또한 가구의 문짝, 종교화나 초상의 뒷면을 장식하던 정물그림도 점차 그림의 앞면을 차지하게 되었다. 실제를 보는 듯한 착각을 주는 섬세함으로 그려진 꽃, 과일, 야채, 사냥고기 혹은 어류를 어울려놓은 그림은 1650년경 네덜란드 지방에서 '움직이지 않는 자연'이라는 의미의 '스틸 레벤still leven'이라는 명칭을 얻게 되었고, 영어권 지역에서는 '스틸 라이프still life'란 이름으로 정착하게 되었다. 프랑스에서는 한

세기가 더 지난 뒤에 '죽은 자연nature morte'이라는 의미로 정물의 명칭이 정해졌는데, 이 명칭은 17세기부터 행해진 해골, 모래시계, 시든 꽃과 과일, 깨어진 그릇 등을 통해 이 세상 존재의 '헛되고 헛됨'을 표상하는 정물의 한 범주를 포괄하는 것이었다.

'움직이지 않는 자연'이란 뜻으로 혹은 '식탁그림'이란 뜻으로 이해된 정물은 이전의 신화적 이야기나 종교적 그림, 왕이나 귀족들의 초상화의 배경을 이루던 꽃이나 화병, 사물들을 그 자체로 독립시켜 화폭에 재현한 것이다. 먹고 사는 것, 자신의 삶을 이루는 물질들이 종교나 신화보다 더 중요해진 삶이 되었음을 반증하는 것이 정물화다. 그러니까 정물화란 서구에서 봉건의 몰락과 근대의 태동이란 시간대에 필연적으로 등장하게 된 장르다.

정물은 일상의 비근한 대상을 화가의 조형감각, 의도에 따라 마음대로 선택하고, 배치한다는 점에서 회화의 다른 어느 장르보다도 많은 창조적 자유를 보장하는 장르였다. 그러나 16세기 이후 서구 미술의 생산과 유통을 지배한 미술아카데미는 정물이 종교화, 역사화의 전제조건인 문학적 지식과 이야기의 구성능력을 요하지 않는다는 점에서 오직 손의 기예의 산물로만 여겼다. 또한 훌륭한 초상화의 전제조건이라 여겨지는 모델에 대한 내면적 통찰력을 수반하지 않는 까닭에, 고상한 장르에 요구되는 정신성이 결여된 장르로 여겼다. 게다가 정물화는 풍경화가 가질 수 있는 자연에 대한 신비주의적 감정마저 동반하지 않는 까닭에 미술 아카데미가 수립한 장르의 위계질서 속에서 가장 낮은 위치를 점했다. 18세기에 샤르뎅의 내밀한 정물화를 거쳐 세잔의 단단하고 냉정한 기하학적 재현의 모색으로 등장한 정물을 거친 뒤에야 비로소 정물화는 중요한 영역을 차지할 수 있었다.

근대의 기형적 체험을 겪게 된 우리는 다만 꽃과 과일, 화병만을 그림의 소재로, 아름다움의 상징으로 여기며 이 땅 위에서 그런 정물을 그토록 오

황혜선
Still life
(캔버스천 · 나무, 설치, 2000)

랫동안 반복하고 있었던 것이다. 정물의 소재인 꽃과 과일은 단순한 대상에 머물러서는 곤란하다. 그 꽃과 과일이 단지 아름다움이나 장식의 소재로 전락되고 있음이 안타깝다. 꽃과 과일, 혹은 일상의 비근한 사물을 존재론적으로, 생명체로 바라보고 이해할 수 있는 시선이 요구된다.

지금도 항아리에 꽂힌 꽃, 사과와 모과가 그려진 정물화를 신물나게 보고 있다. 전시장에서 만나는 그 정물들은 판에 박은 듯 똑같은 구도와 방법으로 그려져 있다. 왜 우리는 오로지 그 같은 소재만을 사실적으로 그린 것을 정물화라고 여길까? 사실 좋은 그림이란 이제까지 보지 못했던 방식으로 사물과 세계를 보게 하는 것이다.

좁고 긴 백색의 좌대 위에 흰색의 병과 기물들이 놓여져, 마치 조각으로 보이는 이 작품의 제목은 〈Still life〉다. 실제 병과 기물들 그 자체 아닌가 하는 착각도 든다. 실은 캔버스 천으로 만들어놓은 정물들이다. 한 땀씩 직접 바느질해 만든 이 정물은 좌대에 연결되어 들러붙어 있다. 그러니까 정물들은 좌대와 한 몸을 이루며 작품과 좌대의 분리를 통합해놓고 있는 것이다. 여기서 좌대는 식탁이자 동시에 조각대 역할을 하고 있다. 그곳에 올려진 사물이 비로소 조각 혹은 하나의 예술작품이 되기에 그 좌대는 단순한 좌대가 아니라 미술(예술)을 규정하는 제도다. 그림을 그림이게 하는 장치가 액자라면 조각을 조각이게 하는 장치가 바로 좌대(틀)라는 것이다.

회화와 조각의 간극을 교묘하게 흔들어놓고 있으면서 회화도 조각도 아닌 그 중간지대에서 그림처럼, 조각처럼 직립해 있는 이 작품은 또한 손을 갖다 대면 슬그머니 주저앉거나 찌그러진다. 가볍고 부드러운 천으로 만들어진 정물이기에 그렇다. 조각이라면 단단한 물질감, 견고한 질량감을 지녀야 하는데 이것은 무게와 부피를 지니지 못한 채 피부, 거죽만을 두르고 있

을 뿐이다. 무늬만 조각인 셈이다. 따라서 은연중 촉각을 자극하면서 그에 따라 변형, 변태를 일으키는 이 작업은 결국 관자의 개입에 의해 완성되기도 하는 셈이다. 보는 이의 망막에만 의존하는 일반적인 작품들에 비해 이것은 보는 이의 촉수, 물리적 힘도 짓궂게 자극한다. 본래 캔버스 천이란 그림이 그려지는 바탕, 피부인데 작가 황혜선은 이 천을 가지고 사물을, 속이 텅 빈 정물을 만들어 보인 것이다.

작가의 수공이나 노동도 개념의 일부라고 생각하는 그녀는 회화를 입체로 옮기려는 의도 아래 회화의 붓질 대신 바느질이라는 다른 수공을 들여 정물조각을 만들었다. 여기서 캔버스 천은 단순한 평면 위에 여러 환영을 얹혀 하나의 세계인 양 자족하기를 멈추고 스스로 사물(세계)이 되었다. 회화의 오랜 열망(주어진 평면에 실재의 세계를 고스란히 재현하고자 하는 욕망)이 이렇게 앙증맞게 실현되었다.

확장해서 살펴보면 이것은 일종의 만들어진 캔버스, 변형캔버스shaped canvas이자 만들어진 그림, 입체적이고 부피를 지닌 회화라고도 할 수 있을 것이다. 사각의 텅 빈 캔버스가 스스로의 힘에 의해 일그러지고 부피를 발생시켜 실재의 정물로 변형된 것이다. 그러니까 회화의 근간이 되는 천이 입체로 탈바꿈한 것이다. 이런 식의 재치와 위트가 보는 즐거움, 정물(정물화)에 대한 기존의 고정관념을 즐겁게 흔들어준다. 이러한 황혜선의 작업은 조각과 회화 사이의 경계를 모호하게 만든다. 황혜선의 캔버스 천(사물)은 명확한 꼴로 확정지을 수 없다. 그것은 단지 격리된 신체가 아니라 변형 가능한 신체이며 백색(병)과 캔버스 천(받침대)은 한 몸을 이루고 있다.

〈1999-Ⅰ〉은 지저분하기 짝이 없는 싱크대 풍경이다. 대개의 정물이 아름답고 화사한 것들을 공들여 그린다면 이 그림은 의도적으로 지저분하고

김선심
1999-Ⅰ
(캔버스에 아크릴·
석고가루, 145×112,
1999)

불쾌감을 자극하는 것들로 채운 정물화다. 사실 매우 일상적이고 익숙한 풍경이긴 하지만 이렇게 그림을 통해 맞닥뜨리고 보니 어떤 혼돈스러움이 성큼 다가선다.

김선심이 그린 이 정물은 일상에서 빈번히 벌어지는 상황이 적나라하게 노출되어 있다. 가정이라는 삶의 공간에서 매일 벌어지는 이 먹고사는 일, 가사노동의 현장성은 지저분하고 심지어 음산하고 불결하며 구역질을 동반하는가 하면 부패한 사물들로 흘러 넘쳐난다. 매일같이 치러야 하는 설거지 장면이 이렇게 정물화의 소재가 되었다.

한정 없는 가사노동의 힘겨움, 끔찍함과 지루함, 권태감 등이 짙게 배어 있는 풍경이자 여성의 일상적 삶의 반복에 대항하고자 하는 일종의 모반과 반란의 욕망이 내재돼 있는 그림이다. 한 가족의 내밀한 주거공간인 식탁과 부엌에서 벌어지는 일상적 삶의 정경이 손에 잡힐 듯하다. 그 식탁과 부엌

은 마치 피폭당한 전쟁터와도 같다. 먹다 남은 음식물 찌꺼기들, 씻어야 할 그릇들, 어지러이 널린 쓰레기들의 혼돈스러운 이 풍경은 결국 매일매일을 이런 일을 하며 지내는 여성으로서의 삶과 현실의 초상인 셈이다. 그녀가 그린 일상의 사물들은 온갖 부패나 용해 등 그로테스크한 변화를 통해, 부엌같이 내밀한 공간에서도 여전히 발생하는 사회적 공공의식에 대해 일종의 반란과 반동적 욕망을 은연중 노출하고 있다. 이 작가는 행복하고 안락한 가정 그리고 여기에 부과되는 여성의 의무를 이 같은 정물화를 통해 대들고 있는 것이다. 허탈과 욕망, 좌절과 기대, 분노와 두려움의 감정이 교차하는 착잡함이 이 주방의 정물들을 통해 드러나고 있으며 그런 의미에서 이 정물화는 여성의 삶의 공간에 자리한, 여성만이 그릴 수 있는 치명적인 정물인 셈이다.

"밥 안 할 거야?" 잠을 깨우는 남편 목소리가 정말 웬수같이 느껴진다. 벌써 아침 7시, 어젯밤에는 이런저런 상념에 잠겨 뜬눈으로 지새는가 했더니 새벽녘이 되어서야 겨우 잠을 청할 수 있었는데…….

'남자는 밥 하면 안 돼?' 비몽사몽간에 겨우 무거운 몸을 일으켜 늘 해오던 것처럼 부엌으로 들어가 마지못해 식사 준비를 한다. 맛이 있든 없든 매일 똑같은 반찬이지만 별로 관심 없이 식탁에 올려놓는다. 남자 셋이서 박—박 밥그릇 긁는 소리가 들려온다. 그 소리가 오늘따라 왜 그렇게 나를 짜증스럽게 하는지 소리도 지르고, 악도 쓰고, 이리저리 혼자서 뛰어다니며, 아들녀석들 학교 보낼 준비에 한바탕 전쟁을 치른다. 가방, 도시락, 신발주머니, 책값…… 얼른 손에 쥐여주고, 쫓아내듯 보낸다.

식탁 위는 마치 피폭당한 전쟁터처럼 변해버렸고, 음식물들은 여기저기 파편처럼 흩어져 있다. 이 방 저 방, 구석구석에는 양말짝과 이불, 옷들이

늘어져 있고 베란다의 화초들은 잘못 만난 주인을 원망하듯이 누렇게 뜬 얼굴로 조만간 영영 눕게 될 것 같다. 한숨과 함께 애꿎은 방바닥만 박박 닦아낸다.

물신주의가 팽배한 오늘날의 모습, 그리고 그 안에서 허탈과 욕망, 좌절과 기대, 분노와 두려움들의 감정에 이리저리 휘둘리며 사는 나의 모습을 나의 생활공간인 식탁, 주방, 욕실 등 흩어져 있는 사물들의 변형을 통해 표현하려 했다.

축 늘어지고, 음산하리만큼 검게 오염된 사물들을 나열하여 지저분하고 구역질나게 하며 어지럽게 널브러져 여기저기 나뒹구는 밑바닥에 깔려 있는 여러 가지 형태의 부패된 모습들……. 정상이라기보다는 비정상적인 형태에 가까운 일그러진 삶, 유독성 발암물질이 들어 있는 음식물, 무질서한 혼돈, 불확실한 그런 사회의 불안정한 모습, 이는 곧 지구의 생태의 능욕을 걱정하고 고발하는 에코페미니즘적 요소를 강하게 표현하고, 어느 순간에는 폭발할 것 같은 위험한 내 삶의 현실을 나타낸다. 그러나 사물을 통해 소외된 심리상태의 표현을 시도하면서 더러움과 혐오스러움, 또 한편으로는 폭력에 대한 예찬, 결백함을 갈망하는 무의식적인 욕망에 대한 야릇한 호기심을 느끼며…….(작가노트)

텅 빈 공간에 꽃무늬가 찍힌 팬티 한 장만이 살며시 접힌 채 놓여 있다. 작은 사물, 하나의 대상만이 적막하게 존재한다. 본래의 형태를 가만히 부감시켜줄 뿐인데 그 위로 아주 오래도록 그 사물을 응시한 결과물로서의 침잠과 관조가 내려앉아 종이의 피부를 물들이고 있다. 작고 가볍고 흔한 이 일상의 사물은 가볍게 놓여져 세상과의 연관성을 지우고 홀연히 고독하다. 그저 있는 그대로 순응하고 존재의 무게를 느낄 뿐이다. 김수강은 자신이

중요하지 않다고 여겨온 사물들과의 이야기를 판화지 위에 비은염 프로세스의 하나인 검바이크로멧gumbichromate으로 프린트했다. 검 프린트의 은은하고 분위기 있는 회화적 맛을 통해서 우리는 사소하다는 것, 그리고 별것 아니라는 것이 어느새 사소함과 별것 아님을 넘어 중요한 의미로 다가서 버린 사물의 또 다른 모습을 보게 된다.

수식과 장식을 덜어낸 이 한 장의 사진은 외부세계와의 문맥이 상실된 진공 속의 정물이자 심연이 부재한 납작한 세계다. 우리네 비근한 일상을 점유하고 있는 친근한 사물임에도 불구하고 매우 낯설게 다가온다. 그 낯섦이 이 사소한 사물의 존재감을 비로소 사유케 하는 것 같다. 망각과 무관심 속에서 소홀히 대했던 사물을 눈앞에 일으켜 세워 그 이름을 소리 죽여 옹알 거리게 하는 것이다.

한 장의 팬티가 거기에 있었고 그것을 보고 이름을 떠올리는 순간 세계가 비로소 존재한다. 이 작가의 프레임 안으로 들어온 사물은 자신을 내세우기보다 그 사물을 있는 그대로 보고자 하는 시선 아래 지극히 편하게 접혀든 사물이다. 문득, 속박에서 벗어나기는 그래도 쉬운데, 그것을 말로 하기란

어렵다던 선승들의 독백이 생각난다. 마치 동양의 현자들이 무심히 흐르는 물을 바라보면서 우주를 이해하던 태도나 마음가짐 같은 것들이 이 사진에서 연상되는 것은 왜일까? 무관심과 관조, 허와 정의 세계 같은 것 말이다.

사진이란 매체는 인간의 눈이 할 수 없는 일, 인간의 눈과는 다른 지각적 능력을 보여준다. 누구나 늘상 접하는 사물이지만 김수강이 사진으로 고정시켜 본 이 사물은 오로지 작가만의 시선으로 그 순간, 그때를 기록한 순간의 역사다. 사진을 찍었던 그토록 찰나적인 시간성, 그 장소에서 오직 자신만의 시간의 역사가 인화지의 얇은 표면에 단호하게 밀착되어 있다. 어쩌면 사진이야말로 우리들을 사물과 독대하게 하고 그 존재에 대해 집중하게 하는 거의 유일한 매체라고 말할 수 있다.

나른한 침묵과 공허, 부재의 안타까운 고백 같은 것을 그 팬티의 피부를 통해 듣는다. 그 팬티는 누군가의 육체를 감싸고 있었을 것이다. 그래서 그 팬티는 육체를 그리워하며 본래의 부피와 체온, 내음과 수분을 기억해내면서 뒤척인다. 무엇인가의 상실에서 오는 고독감으로 떨고 있다. 어떤 적막감이 이 팬티 위를 떠돈다. 텅 빈 배경을 바탕으로 가벼이 놓여진 팬티의 존재는 그 주름과 주름 사이로, 갈라진 선이 만들어내는 은근한 그림자 사이로 자신의 적조함을 말한다. 벗어놓은 옷이란, 포개지고 접혀진 그래서 부피를 상실한 옷이란 허깨비, 껍질들에 가깝다. 옷은 무엇보다도 인간 육체와 하나가 되기 위해 존재한다. 인간의 육체가 빠져버린 이 텅 빈 옷의 고독은 모든 사물들의 고독을 말해주고 있다.

한운성의 〈과일채집〉은 '생명의 미술'이다. 유전공학의 발달로 인하여 머지않아 이상야릇하게 변해버릴지도 모를 과일을 부지런히 그리고 성실하게 화면 위에 채집하는 행위는 생명의 본디 모습을 지키려는 노력의 하나다.

어쩌면 모든 과일의 모습은 변해가고 있을 것이다. 이른바 '개량종'이 그것이다. '개량'이라는 말부터가 철저하게 인간중심적이고 폭력적이다. 예를 들어 씨 없는 수박이나 씨 없는 포도는 상품으로는 우수할지 몰라도 '씨앗' 즉 '생명'이라는 과일의 본질을 거세당한 과일은 이미 과일이 아니다. 과일을 그릴 때는 대부분의 경우 옆모습을 그리는 것이 보통인데, 한운성의 시선은 과일의 꼭지 부분에 머문다. 과일의 꼭지 부분은 생명의 상징이다. 생명의 근원인 나무와 붙어 있던 '생명선'이 바로 꼭지 부분이다.

〈과일채집〉은 감, 피망, 복숭아, 토마토 등 흔히 접하는 과일을 택함으로써 유전자 혁명과 생명복제의 시대인 지금 우리가 맞고 있는 생명체 개념에 대한 위기의식을 시사적으로 나타내고 있다. 언젠가는 잊혀질 것만 같은 그것들에 이름을 붙여주고, 그냥 버려지고 마는 껍질, 꼭지와 뒷모습에 주목한다. 그 모습을 세세하게 묘사해내고 있지만, 빛이나 물체보다는 그림자에 주목하고, 어두움 사이로 실체를 드러내는 색다른 방식을 구사하고 있다. 어두운 그림자로 과학만능적 사고가 몰고 올 비극적 상황을 암시하고 있다면, 겨우 인식되는 과일의 실체로는 세기말적 징후들 속에서 작가가 지켜내고 싶어하는 작은 희망을 나타내는 듯하다. 이처럼 한운성은 이 시대를 사는 예술가이자 지성인으로서 겪는 고뇌와 절망을 몇 개의 사소한 정물을 통해 풀어내고 있다.

어둠 속에 그림자를 짙게 끌고 출몰했다가 스러져버리는 듯한 포즈들로 나앉은 과일들은 저마다 자신의 존재를 확실하게, 강하게 드러낸다. 이는 중심에 사물(대상)을 단독으로 설정하고 주변을 과감하게 밀어젖혀버리는 수법과 좌우대칭의 강한 구도감 및 중심을 집중해서 손을 보고 나머지는 과감하게 생략해버리는 강약의 극한적인 대비감 등에서 비롯된다. 실물 이상의 크기로 확대되어 우리 눈앞을 막아선 단일한 그 일상적 사물들은 화면을

한운성
과일채집―천도복숭아, 토마토
(캔버스에 유채, 100×100.2, 1999)

한운성
과일채집― 호박, 유자
(캔버스에 유채, 100×100, 1999)

그만큼 선명하고 감각적으로 장악하고 있다(본래의 크기감이 지워진 사물과 느닷없이 맞닥트리는 체험). 한운성은 전적으로 이 손의 멀미를 아득하게 풀어놓는 작가다. 경쾌하고 예민한 드로잉, 선의 지진계 말이다. 이를 통해 화면은 시간성을 띠면서 생동하는 화면으로 다가온다.

작가가 그려놓은 과일들은 각각의 종의 대표로서의 생물학적 지표처럼 선명하다. 그의 이 과일들 역시 존재의 싱싱함으로 선명하기보다는 그림자를 질질 끌면서 쇠락해가는 모습을 보이면서 비감한 정서로 덮여 있다. 작가는 짙고 어두운 배경과 무거운 그림자를 끌어들여 이 과일의 존재감을 한층 부각시킨다. 어둠과 그림자 속에서 터질 것 같은 존재감의 긴장이 분출되어 폭발하는 형국이다. 그것은 실제를 보다 더 실감나게 해주는 장치다.

모든 그림자는 존재의 흔적들이고 존재로 인해 깔린 어둠이다. 그림자로 인해 그 사물은 입체감을 띠며, 육체성은 더욱 확고해 보인다. 그림자는 물론 허상이다. 그러나 그림자는 결코 허상이 아니다. 실체가 있기에 그림자가 존재하므로 우리는 그림자를 없는 것이라 말할 수 없다. 그러나 그림자는 분명 실체가 아니다. 그것은 실체와 가상 사이에서 놀이한다. 잡히지 않으며 실체화되지 못한, 육체가 없는 유혼 같은 것이다. 짙게 드리워진 그림자를 볼 때 상실감이나 비애를 떠올린다면 그것은 그림자의 본질에서 비롯된 것이다. 고독과 허무는 한운성의 그림에서 받게 되는 주된 인상이다. 이 같은 고독이나 허무는 실존적 심리의 징후들이다.

김수련은 프레스코화로 단출하게 정물을 그렸다. 그녀가 주로 다루는 소재는 과일이나 그릇과 같이 쉽게 눈에 띄는 일상의 사물들이다. 그녀의 작품에서 이러한 소재들은 특별한 부담 없이 그러나 농축된 정착 안에서 섬세하게 다루어지고 있다. 고도의 단순성, 섬세한 구성, 은은하고 밝게 침잠된

색채 등은 세련된 장식성으로 마감되어 있다. 그녀의 그림은 신화적, 종교적, 도덕적 관념의 수사함으로 무장되어 있는 정물화나 단순한 초현실성 내지 회화적 소재로 습관화된 정물 그림에서 벗어나 있다.

　그녀의 그림에서 눈에 띄는 것은, 일상의 생활세계를 부담없이 그려내고 있는 점과 마치 뷰 파인더로 들여다보듯 사물의 중요 부분들을 아무런 망설임 없이 트리밍하고 있는 점들이다. 의미나 개념에 사로잡히지 않은 정물들이다. 눈에 띄는 친밀한 사물들을 빛의 반사나 흡수에 초점을 맞추어 표현하고 있다. 따라서 형태는 그 수법상 재현적임에도 불구하고 더없이 평면적인데, 이는 프레스코 기법으로 인해 더욱 단단하게 밀착된 느낌을 준다. 작가는 거침없이 사물들의 부분을 생략하고 있다.

　이 세계에 새로운 것은 없거나, 설령 있을지라도 아주 조금뿐이지만, 중요한 것은 예술가의 자세, 즉 자연을 보는 다양한 시각이라고 G.모란디는 말했다. 그의 작품에서 정물화의 개념은 단어의 의미 그대로 수용되고 있

김수련
붉은 정물 Ⅲ
(프레스코,
49×30, 1993)

다. '고요한 혹은 정지된'이라는 뜻의 스틸Still은 움직이지 않는 것을, '삶 또는 생명'이라는 뜻의 라이프life는 모델을 염두에 두고 쓰인 말이다. 그녀의 정물화에서 재현은 최소한의 형태를 인식시키기 위한 수준에서만 쓰여진다. 따라서 그녀의 작품에서, 보편적인 자연주의적 의미에서의 정확한 표현은 분위기를 유지하기 위하여 대부분 지양된다. 김수련의 작품세계가 지향하는 것은 총체성이다. 즉 그녀의 작품세계가 일상의 사물에 불어넣는 것은 개별적 존재들만의 유일무이한 생명력, 그것들간의 조화, 그리고 그 모두를 조용히 감싸는 정적이다. 그 정적 속에서 기품있게 빛나는 생명체, 정물들이다.

홍경택은 필기구, 캔, 책, 음식물 등 흔한 물건에 원색의 화려한 표피를 입히곤 대형 캔버스 안으로 이 오브제들을 물샐틈없이 채워 넣는다. 그렇게 만들어진 그림이 〈서재〉다. 무엇보다 보는 사람의 시선을, 시지각을 강하게 압박한다.

그림을 그리는 일은 자신의 신전을 짓는 일이고 그림을 감상하는 행위는 작가의 신전에 초대받는 일이다. 신전이란 표현을 쓴 이유는 내 그림으로 인해 감상자가 어느 정도 나의 세계에 교화(?)되기를 바라는 마음에서 썼을 수도 있겠고 또 다른 이유는 내가 유달리 집착하는 애호물(이미지)들을 모셔놓은 곳이라 그렇다.

내 그림 속에 등장하는 사물들은 주로 캔, 컵, 필기구, 음식물, 책, 해골 등이고 대부분의 사물들은 플라스틱의 매끈한 질감과 색채로 치환된다. 일종의 패스티시인 셈이다. 나는 화려한 색채와 매끈한 질감을 통해 또 다른 세계를 여행한다. 덧붙이자면 원색의 순수성은 세월이 작품의 골동품적 가

홍경택
서재
(캔버스에 유채, 181.5×220.7, 1997)

치를 결정하기 이전의 날것, 다시 말해 회화라는 것에 덧씌워져 있는 신화에 대한 거부의 표현이다. 플라스틱은 우리 생활에 가장 유용하게 사용되면서도 가장 천대받는 물건, 반자연적이면서 말초적인 감각을 대표하는 상징물이다. 거의 모든 형태로의 변형이 가능하고 어떠한 색깔도 입힐 수 있는 플라스틱은 그 현란함으로 자신을 위장한다. 즉 자신의 존재를 과장되게 드러냄으로써 자신을 은폐한다. 가장 일상적이면서 일탈적인 속성들은 환타지를 이끌어낸다. 소재와 색감이 가지고 있는 그 순간적인 화려함, 훔쳐보기의 장치들, 유아적이고 촉각적인 물건의 배치는 에로틱함과 함께 그 부산물인 공허를 이끌어낸다. 회화적 요소와 디자인적 요소의 절충을 꾀했다. 남성적이고 거친 회화와 여성적이고 장식적인 디자인이 화면상에 공존함으로써 어떤 중성적 매력이 넘치는 공간을 만들고자 하였다.

밀집에 대한 일종의 강박관념……. 나의 주변 환경과 무관하지 않을 것이다. 여백이 사유를 유도한다면 여백이 없이 꽉 찬 내 그림의 공간은 현실에서 파생되는 강박증의 극단적 표현일 것이다.(작가노트)

홍경택의 정물그림은 무엇보다도 화면 안에서부터 바깥으로 확장하려는 힘이 느껴진다. 정물이라는 소재를 이렇게 거대하게 시각화시킨 예를 찾기는 힘들다. 그의 작품 대부분은 주로 정물화 또는 정물화와 실내 풍경이 혼합된 것들이다. 책, 음료수 깡통, 과일, 정물들은 처음에는 그 현란한 색채로 시각적 화려함을 준다.

그는 패션 장갑을 만드는 공장을 경영하는 가정에서 태어나 어려서부터 화려한 원단의 색채 속에서 자랐다고 한다. 그래선지 그가 그리는 정물들은 매우 개인적인 의미를 갖는다. 자신의 방을 채우고 있는 것들, 책상을 점령하고 있는 무수한 사물들은 자신과 함께하는 것들이자 쓰고 버려질 것들이

다. 얼핏 그의 그림은 '공간공포Horror Vaccum'를 연상시키는데, 공간공포란 한 곳도 비워두면 안될 것 같은 조바심 때문에 모든 빈 공간을 채우려는 심리를 가리키는 용어다. 그런데 흥미로운 것은 그 속에서도 빈 공간이 비밀스럽게 존재한다는 것이다. 홍경택은 거대한 스케일과 세심한 작업, 압도하는 공간과 비밀스러운 구석, 가볍게 보이는 색채와 내용의 무거움 등의 대비를 즐겨 사용한다. 이 모든 흥미로운 정물들은 대부분 작가가 평소 애착을 가지던 물건들로 보인다. 그러한 의미에서 작가는 그의 정물들을 의인화시켰다고 볼 수 있다. 그는 이런 작품들을 모은 자신의 첫 개인전을 '신전'이라고 이름 붙였다. 그런데 그 신전의 풍경이 더없이 고립되고 폐쇄적이며 고독해보이는 이유는 무엇일까?

구성연의 사진작업은 이질적인 사물들을 조화롭게 연출하여 새로운 이야기를 보여준다. 밥 위에 나비가 앉아 있다. 밥과 꽃을 착각했나보다. 늘상 인간의 입 안으로만 들어가던 밥이 잠시 숨을 고르고 쉬는 시간에 가볍게 나비 한 마리가 자리했다. 나비가 밥맛을 알까? 수북이 쌓인 따스한 밥알들의 형상이 꽃처럼, 산처럼 보이기도 한다. 후각을 잃은 나비가 한 그릇 밥의

구성연
나비
◀ (컬러 포토 그래프.
108×78, 2000)

조윤구
Perfume
▶ (캔버스에 색실.
130×142, 1999)

온기에 끌려온 듯도 하다.

　나비와 밥은 너무 멀어 보이지만 작가의 상상력에 의해 이런 만남을 가졌다. 결합되는 대상에 따라 사물의 성격이 완벽하게 바뀌는 '대상 전치'의 상황을 보여주는 구성연의 사진은 밥에 대한 익숙한 시선과 생각들을 즐겁게 흔들어준다. 새로운 이야기를 엮고 읽는 즐거움이 이 사진의 매력이다.

　조윤구는 레몬을 그렸다. 아니 노란색 실로 레몬의 색감과 레몬 껍질의 질감을 재현했다. 주어진 평면에 실로 레몬의 형상을 바느질한 것이다. 그것은 회화이자 부조이기도 하다. 레몬에 대한 개인적인 정서의 반응이 흥미롭게 질감화된 것이다.

　대부분의 레몬을 그린 그림들이 그 외형을 묘사하는 데 몰두해 있다면 이 작가는 레몬에 대한 자신의 몸의 반응을 물질화시켰다. 우리가 어떤 대상, 물질을 본다는 것은 실은 우리의 몸이 만나는 것이다. 우리 몸의 모든 감각들이 함께하는 것이다. 예를 들어 레몬을 볼 때 우리는 그 색깔과 모양뿐 아니라 신맛, 오돌토돌한 껍질의 질감, 부드러운 식물성, 특유의 향기, 그리고 레몬과 연결된 추억들이 고구마 줄기처럼 함께 따라붙어 올라오는 경험을 하게 된다. 그것이 바로 레몬을 보는 일이다. 조윤구는 레몬을 보면서 그 노란색 피부질감, 섬유질의 탄력과 밀집을 표현했다. 물감이 아닌 노란색 실이 더 적합한 이유가 바로 거기에 있다.

풍경 · 반풍경

자연의 표정을 읽는다

흔히 '풍경'은 아름다움, 자연, 순수함이라는 일종의 도식 위에 존재한다. 그렇지만 그것은 풍경의 신화화이자 이데올로기다. 풍경은 예술장르가 아니라 일종의 매체인데, 그것은 인간과 자연, 자아와 타자 사이에 교환되는 그런 매체다. 풍경은 문화와 관습에 의해 매개된 자연의 모습이다. 따라서 풍경은 결코 자연의 중립적이고 미적인 반영에 머물지 않는다. 오히려 그런 상투형의 인식을 벗어나 시대와 문화에 의해 끊임없이 길들여지고 왜곡되는 대상으로서의 자연풍경을 생각해보아야 한다. 오늘날 자연과 사회는 문화의 영역이고, 문화가 모든 풍경을 아우르고 있다. 일상이 중요해지면서 풍경은 이제 어디에나 있고, 따라서 모든 것이 풍경이 되었다. 문제는 '풍경'이 아니라 늘 '반풍경적' 사고다.

무엇보다도 풍경은 지금의 자기와 눈앞의 세계가 만날 때 태어난다. 이 세상 속에 존재하는 자신과 자신이 대면하는 세계를 '나'와 '너'의 관계로 규정함으로써 발생한다. 따라서 풍경은 무엇보다도 관계의 미학이 되는 셈이다. 풍경은 단순히 자연의 투사만을 지칭하는 것이 아니라 그것을 계기로

하여 인간의 내부에서 발생하는 이미지 현상이라고 말할 수 있다. 다시 말해 풍경이라는 현상에는 자연이라는 물리적 실체와 그것을 시각상으로 포착하는 사람, 이 양자의 존재가 서로 조응해서 만들어진 그 무엇이다.

우선 인간의 풍경 체험은 외계의 시각상을 눈으로 받아들이는 것에서 시작한다. 풍경화landscape란 토지가 그림 속에서 감상된다는 의미다. 그러니까 토지와 그것을 바라보는 사람 사이의 일정한 거리 관계에 의해 형성되는 이미지를 말한다.

풍경 체험은 단순히 외계사물의 시각상을 객관적으로 보는 것이 아니라 그 사물의 몸과 표정을 읽는 것이다. 풍경이란 말이 본래 함축하고 있는 특유의 가치를 잃어버리고 다만 기계적으로 차갑게 그려오거나 관습적인 제스처로 마감시켜온 풍경화의 궤적이 자연을 다룬 한국 근현대미술의 대부분을 차지한다. 그러나 풍경은 바람과 세계의 시각상으로 된 언어다. 배의 돛대와 바람에 실려 이리저리 비행하는 벌레가 바람〔風〕이고 그것은 비가시적 존재이지만 사물의 몸을 빌려 나타난다. 그러니까 바람은 타자의 몸을 빌려 자기를 드러내는 것이다. 풍경화란 바로 그런 미세한 기운, 호흡, 생명, 모든 만물의 감촉, 섬세한 주름까지도 잡아내고 이를 형상화하려는 지난한 시도라고 말할 수 있다. 우리 삶의 모든 이미지를 다시 물어보는 일이다.

한광숙은 차창 밖으로 스쳐 지나가는 풍경을 그렸다. 그 틀 안의 그림들엔 밖과 안이 동거하는데, 안/밖이라는 대립구조로 포착되지 않고 동시에 다가온다. 그것은 안/밖 모두에 관계하는 풍경이다. 안에서 보는 것인지, 밖에서 보는 것인지 구분이 애매한 풍경은 바라보는 한 시점, 즉 주체-중심주의적 시각에 일종의 구멍을 내는 그런 풍경화로 보인다.

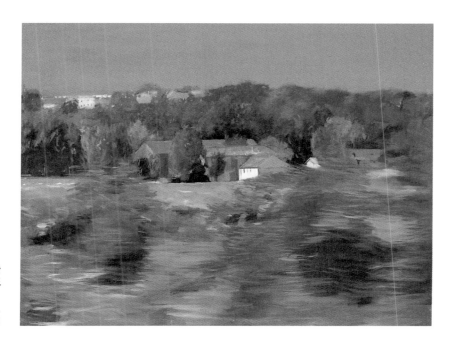

작가의 회화적 관심거리는 '풍경'과 '창'에 대한 이미지다. 그녀의 풍경은 늘 우리의 일상에서 손쉽게 찾을 수 있는 것들이다. 그녀가 그려 보이는 풍경은 우리의 망막으로 고정시키기 어려운 장면이다. 한광숙은 풍경을 크게 셋으로 구분해 전개한다.

첫째, 안과 밖의 풍경적 이미지는 그것들을 경계짓는 틀 속으로 들어가 한조를 이루게 된다. 이 틀은 회화의 도구로 쓰이는 캔버스의 틀이며 또한 창의 역할을 담당하기도 한다. 여기서 안과 밖은 인간의 내면과 외면을 나타낸 것이다. 풍경은 자연(창조적 질서)을 나타내는 것이고 그것은 우리의 눈 속에서, 창밖에서 늘 함께 살아간다. 안과 밖의 풍경은 창이란 틀 속에서 화가의 눈과 손에 의해 그려지고, 보여지고, 읽혀진다.

둘째, 창이 없는 것처럼 보이는 풍경은 달리는 기차 안에서 카메라의 눈을 통해 포착된 순간적 이미지를 나타낸다. 일반적으로 우리는 장소로 여

행을 떠난다고 생각한다. 그러나 여기 등장하는 풍경 이미지는 시간으로의 여행을 위한 것이다. 이 풍경은, 그 자신의 지평 위에서 유리창의 시선과 카메라의 눈 사이로 나무가 초록빛 파도처럼 너풀거리는 것을 실현한다. 화가의 시선은, 뒤엉킨 속도로 들판에서 바다로 위장하고 시간에서 장소로 이동한다.

셋째, 풍경은 불확실하게 나타난다. 작가는 밀납을 용해시키고 굳히는 작업으로 얻은 유리창의 서리 낀 이미지를 통해 불확실한 감성을 드러내고자 한다. 시선이 뒤섞이고, 밀납의 파편들은 얼룩과 안개, 눈물과 빗물, 입김 등을 떠올려주면서 풍경 자체를 시적으로 만든다.

작가의 시선은 창 너머로 보이는 모든 대상과 사물에 대해 무한한 상상력을 발휘한다. 그의 삶은 머나먼 지평선의 열림을 받아들인다. 그래서 그녀의 풍경은 몽상적이며 초현실적이기까지 하다.

정주영이 그린 풍경은 현실의 풍경이 아닌, 모사된 풍경이다. 그녀의 풍경은 정선이나 김홍도의 산수화를 보고 그린 것이다. 정주영의 모사 풍경은 90년대 중반 독일과 네덜란드에서 시작된다. 추상과 관념적 미술의 모호함에서 벗어나기 위해 그녀는 구체적 대상을 풍경으로 잡았으며, 공간 처리와 대상의 표현성에 관심을 갖게 되었다고 한다. 무엇보다 작가가 강조하는 것은 실제 풍경의 재현이나 모사가 아닌, 정신의 표현이며 자신의 내면에 감춰진 이야기다.

그녀는 무엇보다 '모사된 산수山水'를 통하여 시간과 공간을 넘나드는 자유로운 정신을 나타내고자 한다. 조선시대 화가들의 산수화 모사에 있어서 중요한 것은 사실성이 아니라 표현성이다. 자유로운 정신과 감정을 담을 수 있는 공간, 이것을 그녀는 우리 옛 그림의 여백에서 찾았다. 그러니까

그 여백은 동양과 서양이 부딪치고 갈등하는 장소다. 화해하고 이해를 구하는 공간이기도 하다. 어쩌면 작가는 한국인, 동양인으로서 서양화를 하고 있는 자신의 정체성의 갈등을 그 같은 그림을 통해서 찾으려 했는지도 모르겠다.

풍경의 표현에서 재료는 중요하지 않다. 작가는 유화와 캔버스를 선택해 그 위에 산수화의 일부를 옮기기 시작했다. 문제가 되는 것은 크기다. 지나간 과거의 시간과 현재의 모든 것을 담기 위해 작가에게는 더욱 커다란 화면이 필요했던 것 같다. 시간과 공간을 넘나드는 감성적 표현에 있어 화면의 크기는 중요한 역할을 하기 때문이다. 한편 옛 산수화의 일부를 서양화 재료로 '번안'한, 필연적으로 오독이 일어난 정주영의 현대적 풍경을 중요하게 보는 이유는 이 작품이 시간이나 공간, 혹은 더 넓게 본다면 다양한 문화의 차이를 인식하게 해주기 때문이다. 결과적으로 그의 〈김홍도 만물초〉는 김

정주영
김홍도 만물초, 부분
(마천에 유화,
240×350, 1998)

조성호
Untitled
(혼합재료,
90×50, 2002)

홍도 산수의 모사이면서 김홍도가 아닌 자신의 마음을 그린 풍경이다.

　시선의 위상과 사물의 크기 변화에서 오는 기이한 체험을 조성호의 작업
에서 만날 수 있다. 일상적 삶의 공간, 환경에서 유독 그의 손에 걸려든 것
들은 자잘한 장난감, 이른바 '프라모델'들이다. 어린 시절의 추억이 묻어 있
는 그 작은 장난감들은 35분의 1 정도의 크기로 축소된 동물모형들이다. 그
외에 여러 오브제들이 있지만 근작에는 그 동물모형이 주로 쓰이고 있다.

　실재의 사물, 오브제가 평면의 화면에 직접적으로 현존하면서 화면은 일
종의 배경, 풍경이 되고 부착된 오브제가 입체적으로 존재한다. 그것은 기
묘한 환영을 준다. 일종의 부조이면서도 회화와 입체가 공존하는 상황, 특
히나 지극히 작은 크기의 동물모형 등이 대지, 초원을 연상시키는 바탕에
개입되면서 보는 이의 시선을 혼란에 빠트린다. 벽에 걸린 이 평면의 화면
은 전시장 바닥을 걸어다니는 관자를 느닷없이 공중부양시키는 시선으로,

깊이를 지닌 시선으로 변화시킨다.

그는 그 미니어처('Live Stock Set')를 잔뜩 사모아 조립한 후 패널 위에 부착해놓았다. 패널의 바닥면에는 짙은 검정의 '아스팔트 방수roof cement'를 일정한 높이로 발라 올린 후 균일한 간격을 그어놓거나 잔디가루, 쌀겨 등을 뿌려놓았다. 그렇게 연출된 표면 위에 돼지, 오리, 양이나 소 등의 미니어처를 본드로 붙여 올려놓았다. 얼핏 그 장면은 비행기를 타고 내려다 본 풍경을 연상시킨다. 광활한 목초지나 추수가 끝난 논 위를 걸어 다니는 가축들 말이다. 그것은 일종의 '디오라마'(축소세트)적 상황연출이다. 그래서 멀리서 보면 정말 실재하는 풍경을 만나는 착각을 부여받는다. 작가는 이전에 디오라마 제작소에 다닌 적이 있었다. 그 체험을 되살려낸 이번 작업들은 오브제를 이용해 만든 기이한 풍경, 환시적이며 초현실적이기까지 한 그런 풍경을 보여준다.

디오라마는 축소된 모형이고 실재의 박제들이다. 가짜이자 플라스틱 눈속임들이다. 또한 한눈에 조망되고 시선에 통제되는 장면과 상황은 시선의 특권적인 권력을 보여주는데 조성호는 그런 디오라마를 이용해 풍경과 사물, 이미지의 관계를 매우 흥미롭게 펼쳐 보여주고 있다.

유근택이 수묵으로 그려낸 이 풍경은 자신의 작업실 앞에 있는 산, 앞산이다. 평범한 앞산을 매일같이 바라본 것을 그렸다. 그런데 그가 그린 앞산은 고정된 대상으로 출현하지 못하고 자꾸 다른 모습으로, 상황으로 연기된다. 시간과 기후에 따라 앞산은 무궁무진한 변화를 보여주면서 생성 중이다. 산이 살아 있다. 풍경이 호흡하고, 낄낄거리고, 흐느끼고, 침묵하면서 그렇게 존재한다.

유근택은 수묵과 모필로 그 풍경을 따라가본다. 자신의 몸으로 그 풍경을

유근택 앞산 연구·앞산의 호흡, 앞산의 시간 (종이에 수묵, 각각 48×124, 2000~2002)

체득하고 그려본다. 내 앞에 존재하는 '앞산'은 단 한 번도 똑같은 모습으로 보인 적이 없다. 한순간도 정지한 적도 없다. 유장한 가락, 운율처럼 풍경은 부유하고 동요한다. 그 산이 지닌 기운과 호흡, 운율을 그림으로 그려낸다는 일이 가능할까? 작가는 잠시 앞산을 보면서 숨을 고른다. 자신의 몸과 마음이 가는대로, 수시로 변화를 겪고 생성중인 산과 함께 길을 떠난다. 그리고 그것이 그림이 되었다.

2000년 겨울 어느 날 나는 〈한옥프로젝트— 어떤 은유들전〉이란 전시를 보았다. 삼청동 한옥을 개조하여 공간을 주제로 한 우순옥의 작품이었다. 안방과 건넌방, 마루, 처마끝, 옥상 등에 인위적인 기교가 배제된 명상적 작품들을 설치한 작가는 한옥에 대한 유년 시절의 기억과 감상을 보여주는 작품을 통해 장소에 따뜻한 감정을 실었다.

아트선재센터로부터 삼청동 북촌마을에 있는 아담한 한옥 한 채를 제공받아 원하는 대로 개조해서 만든 이 프로젝트는 서울에서 몇 남지 않은 한옥 밀집지역을 의도적으로 선택했다. 27평 정도의 이 한옥집은 이제 우리에게 추억의 주거공간이 되었다. 마당으로 나와서 좁고 아슬아슬한 계단을 올라가면 옥상이 있다. 그 옆에는 잘 자란 오죽화분들이 놓여 있고 그 옆에는 열선을 깐 묵직소 시멘트 의자가 놓여 있다. 앉으라고 권유하는 것이다. 얇은 의자에 가만 앉으면 내 시선 앞으로 '조선 먹빛'의 기와지붕들이 바다처럼 떠 있다. 그렇게 장독대 위에 올라가 앉아 옹기종기 이마를 맞댄 지붕들을 소리죽여 가만 세어본다. 댓잎에 스치는 바람소리를 들으며, 냉랭한 겨울 한기를 맞보면서 그 풍경을 오래도록 지켜보았다. 바로 그런 시선을 제공하는 것이 이 설치 작품의 절묘함이다. 갑자기 한가롭고 차분한 명상의 시간을 갖게 되었다. 공간 자체를 작업의 대상으로 삼은 이 작가는 한옥과

우순옥
하나의 의자
(한옥에 설치, 2000)

박영선
인왕산과 인왕산과,
부분
(폴라로이드,
각 7.9×7.7,
1997~1999)

그 주변환경을 찾아오는 이들에게 행복한 만남의 장으로 만들어주었다.

새로운 장소를 만들어내는, 또는 어떤 장소에서 실행되는 '장소특정적인 site-specitic' 작업의 중요한 성과로 기억되는 작업이다.

박영선은 자신의 집 옥상에서 특정한 시간에 매일 똑같은 곳을 폴라로이드 사진으로 찍었다(《인왕산과 인왕산과》). 2년여에 걸쳐 그녀가 매일 찍은 대상은 인왕산이다. 사진은 부정할 수 없이 실재하는 세계의 완벽한 재현이다. 사진은 정확하며 왜곡시키지 않는다.

이 사진은 인왕산을 프레임과 시점과 앵글의 변화 없이 재현하고 있다. 사진은 다른 재현 매체와 달리 대상의 존재를 증명하지만, 이 사진은 그러한 재현의 투명성에 딴죽을 거는 듯하다. 사실 풍경은 처음부터 그렇게 투명하게 존재하는 게 아니라 그것을 보는 인간의 눈에 의해 태어나고, 만들어진 풍경이다. 이렇게 복수로 찍은 인왕산 풍경 사진은 반복 속의 차이를 창백하게 드러낸다. 단 한 장도 똑같은 '인왕산'은 없다. 사진은 늘상 미끄러지고 지연될 뿐이다. '인왕산과 인왕산과'를 되뇌고 반복할 뿐이다.

결국 우리는 인왕산의 참모습을 볼 수 있다는 기대를 저버린다. 다만, 가능하다면 인왕산의 참모습은 '존재와 부재' 사이를 끊임없이 오가는 부단한 반복운동 속에서 얼핏얼핏 출현하다 이내 사라져버릴 것이다. 그러니까 그녀는 인왕산다운 어떤 특질을 사진적으로 재현함으로써 대상과 주체에 각

각 아이덴티티를 부여하려는 게 아니라, 오히려 그것에 대한 명료한 사진적 규정이란 것이 원초적으로 불가능함을 반복법으로 보여준다.

오늘날 풍경이 문제시된다면 그것은, '문제는 풍경이 아니다'라는 측면에 서일 것이다. 인간의 의식 속에서 그리고 사진적 재현 기술에 의해서 구성되는, 세계에 대한 닫힌 지도로서의 풍경 사진은 서양적 세계관에 의해 초래된 인간과 세계의 고전적 불화를 드러낼 뿐이다. 믿어온 지도를 버리고 가보지 않은 길로 들어서기……. 세계는 아마 그때, 나를 담고 넓어지고 싱싱해지고…… 그럴지도 모른다.(작가노트)